‑‑ 람지의 ‑‑
처음 시작하는
색연필 일러스트
4000

람지의 처음 시작하는 색연필 일러스트 4000

람지 지음

CYPRESS
사이프레스

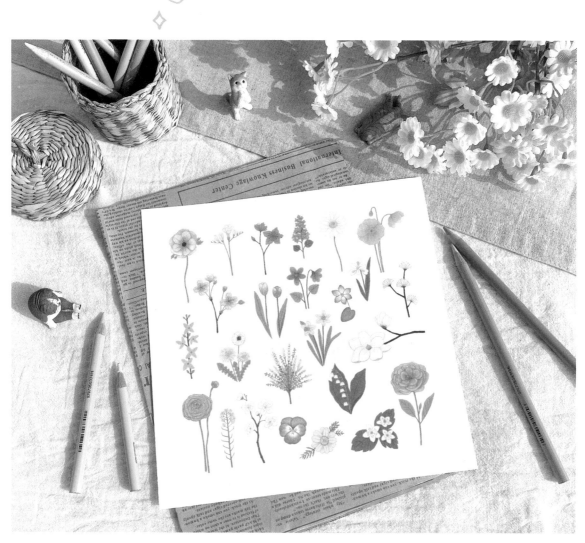

약 2년이란 기간 동안 준비한 <람지의 처음 시작하는 색연필 일러스트 4000>이
드디어 세상에 나오게 되었어요.
꽤나 긴 시간이어서 때로는 '4000개의 그림을 완성할 수 있을까' 하는 걱정을 했지만
하나하나 완성되는 그림을 보면서 뿌듯하기도 했어요.
마침내 이렇게 책이 나오게 되니 홀가분하면서 조금 벅찬 느낌이 드네요.

단편적인 주제로 출간된 기존의 일러스트 그리기 책과는 다르게
'단 한 권의 책만으로 모든 대상을 그릴 수 있으면 좋겠다!'라는 마음으로 시작했어요.
그래서 무려 4000개라는 세상의 모든 사물을 빼곡히 눌러 담았습니다.
이 세상에 있는 웬만한 사물은 모두 그릴 수 있을 거예요!

아주 쉬운 그림부터 약간의 난도가 있는 세밀한 그림까지, 다양한 단계의 그림을 담았어요.
'나도 그릴 수 있을까?'라고 생각하는 초보자 분들도 차근차근 한 과정씩
따라 하다 보면 쉽게 완성할 수 있을 거예요.
간단한 그림이 익숙해졌다면 복잡한 그림에도 도전해보세요.

'그림을 잘 그리기 위한 첫 시작은 관찰하기'라는 말이 있어요.
세상의 모든 주제를 담기 위해,
저 역시도 그려보지 않았던 새로운 사물들을 관찰하고 그려보면서
'아, 이건 이렇게 생겼었구나! 이렇게 종류가 많았구나' 하며
몰랐던 부분을 알게 되었고 새로운 취향을 발견하기도 했답니다.

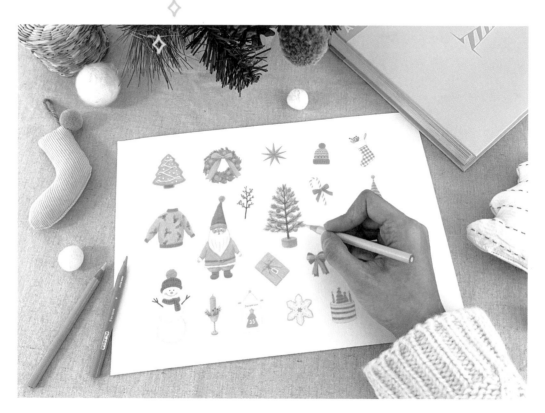

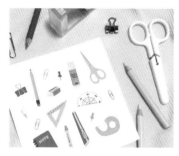

주변의 사물들을 자세히 들여다보며 그리면 그림 실력이 향상되는 것은 물론이고,
익숙하기만 했던 일상들이 조금 더 풍요로워짐을 느낄 수 있을 거예요.
매일 스쳐 지나가는 일상을 기록할 때,
설레는 여행의 추억을 오래도록 남기고 싶을 때,
무엇을 그려야 할지 모를 때,
어떤 대상을 그릴지 찾아볼 때
이 책이 좋은 가이드가 되었으면 좋겠어요.
더 나아가서 이 작은 그림들이
세상을 더 따뜻하고 풍부한 시선으로 바라볼 수 있는 시작점이 되었으면 좋겠습니다.

많은 주제가 담긴 책이니까 꼭 책에 나온 순서대로 그리지 않아도 돼요.
관심 있는 주제를 선택해서 그려도 되고
쉽게 따라 할 수 있는 간단한 그림을 먼저 그려도 괜찮습니다.
여러분들의 시선으로 자신만의 세상을 가득 채워보세요!

따뜻하고 풍요로운 나날을 맞이하시길 바랍니다.

2022년 겨울
일러스트레이터 람지(이예지) 드림

Contents

Chapter * 1 ◇
사람과 동물

Part 1 사람

Part 2 동물

Chapter * 2 ◇
오늘의 분위기

Part 3 OOTD

Part 4 블링블링 스타일업

Part 5 록록 메이크업

색연필 일러스트에 필요한 준비물

색연필로 그림을 그리려고 준비물을 새로 살 필요는 없어요. 대부분 이미 갖추고 있는 경우가 많기 때문이에요. 가지고 있는 도구 중에 골라서 사용하길 권해요. 하지만 조금 더 전문적으로 그리고 싶거나 고급스러운 느낌으로 그림을 완성하고 싶다면 '전문가용'이라고 적힌 도구를 구매해서 쓰는 게 좋습니다.

색연필

색연필로 그림을 그리려면 꼭 필요한 준비물이죠. 부드러운 질감과 따뜻하고 포근한 느낌이 나서 저는 그림 도구 중 색연필을 제일 좋아해요. 브랜드마다 특징이 조금씩 다른데 이 책에서는 주로 프리즈마 색연필을 사용했어요.

프리즈마 색연필은 심이 부드럽고 진하게 발색되어서 그림이 선명하게 완성됩니다. 심이 부드러우면 색을 섬세하게 블렌딩하기 좋고, 음영을 표현하기에 용이합니다. 또한 다른 색연필에 비해 심이 부드러워 색이 종이에 잘 스며들어요. 힘의 강도에 따라 연하게 칠하면 연하게 발색되고, 진하게 칠하면 진하게 발색되기 때문에 더욱 풍부하게 색을 표현할 수 있답니다. 심이 딱딱한 색연필은 종이에 칠했을 때 뻑뻑한 느낌이 들고 발색력이 좋지 않거든요.

심이 프리즈마 색연필보다 조금 더 딱딱하고 연하게 발색되지만 세밀한 표현을 할 때 좋은 파버카스텔 색연필도 추천해요. 사실 어떤 브랜드를 사용해도 상관없어요. 가지고 있는 색연필을 활용해, 본인만의 컬러로 그려보세요!

종이

일반 스케치북 종이인 켄트지를 사용하면 됩니다. 부드럽고 오돌토돌한 질감이 덜한 종이를 선택하는 게 좋아요. 질감이 도드라지는 종이를 사용하면 색연필이 너무 빨리 닳기 때문이에요. 이 책에서는 주로 180g, 220g 두께의 켄트지에 그렸습니다. 켄트지는 질감이 거의 없는 매끈한 종이여서 그림을 그린 다음 스캔했을 때 그림 주변이 지저분하지 않고, 색연필이 닳는 속도가 느려요. 또 색연필로 꾹꾹 누르며 그리다 보면 종이가 찢어지거나 눌리는 현상이 생길 수 있는데, 180g 또는 220g 정도 두께의 종이는 세게 눌러서 그릴 때도 쉽게 찢어지지 않아요.

켄트지 외의 종이로는 파브리아노 아카데미아 드로잉(DRAWING) 또는 스케칭(SKETCHING)이라고 써 있는 스케치북을 추천해요. 드로잉이나 스케치 전용 스케치북은 종이의 표면이 거칠고 질감이 오돌토돌하며 두께도 도톰하기 때문에 고급스러운 느낌을 내거나 색연필의 질감을 더욱 극대화하고 싶을 때 사용하면 좋아요. 문구점에서 파는 어린이용 스케치북은 대부분 두께가 130g 정도여서 색연필 일러스트용으로는 추천하지 않아요.

연필깎이

색연필은 심이 금방 뭉뚝해져요. 특히 프리즈마 색연필은 다른 색연필에 비해 심이 부드러워서 빨리 뭉뚝해지고 잘 부러져요. 그 상태로 계속 그리면 그림이 둔탁해 보이고 세밀한 표현을 하기 어려워집니다. 그래서 수시로 연필깎이에 색연필을 뾰족하게 깎아서 그림을 그려야 해요.

어떤 연필깎이를 사용해도 좋지만 아주 뾰족하게 깎이는 '프리즈마 연필깎이', '파버카스텔 연필깎이'를 추천합니다. 연필깎이로 깎다가 색연필 심이 부러질 수도 있어요. 그럴 때는 칼로 직접 색연필을 깎아도 돼요. 다만 칼로 깎으면 색연필 끝을 뾰족하게 만들기는 어려울 수 있어요.

연필

색을 칠하기 전에 아주 연하게 밑그림을 그릴 때 사용해요. 연필은 연한 정도에서 진한 정도에 따라 4H, 3H, 2H, H, HB, B, 2B, 3B, 4B, 6B로 종류가 나뉘어요. H는 연하고, B는 진하다는 뜻이에요. 앞에 붙은 숫자가 클수록 더 진하고, 더 연하다는 의미입니다.

밑그림을 그리는 용도로는 연한 3H, 2H 연필을 쓰는 게 좋아요. 진한 연필을 사용하면 그 위에 색을 칠했을 때 연필과 색연필이 겹쳐지면서 그림이 지저분해질 수 있어요.

샤프

연필도 색연필처럼 계속 깎아서 써야 하기 때문에 번거롭게 느껴질 수 있어요. 그럴 때는 항상 뾰족한 상태가 유지되는 샤프를 사용해요. 밑그림을 세밀하게 묘사해야 할 때는 연필보다 끝이 뾰족한 샤프가 좋습니다.

저는 힘 없는 느낌을 선호하지 않고 종이에 묵직하게 꾹 눌리는 느낌을 좋아해서 무게감이 있는 샤프를 사용해요. 하지만 샤프를 들었을 때 어떤 무게감을 선호하느냐는 취향의 차이이니, 본인에게 맞는 무게의 샤프를 선택하면 됩니다.

지우개

집에 있는 아무 지우개나 사용해도 되지만 미술용으로 쓰는 롬보우지우개나 떡지우개를 추천해요. 둘을 비교하면 롬보우지우개는 부드럽고, 떡지우개는 딱딱한 편입니다.

롬보우지우개는 밑그림을 그렸던 부분처럼 매끈하게 흔적 없이 지워야 할 때 쓰는데, 아주 잘 지워집니다. 떡지우개는 동물의 털처럼 얇은 물체를 그렸는데 일부만 지우고 싶을 때처럼 세밀한 부분을 지우는 경우에 쓰기 좋아요. 한편 더욱 세밀하게 지워야 하는 경우에는 칼로 지우개를 사선으로 자른 다음 모서리로 살살 지워요.

색연필 일러스트의 기초 연습

본격적으로 그림을 그리기 전에 기초부터 다져볼까요? 선을 세밀하게 긋고 색을 원하는 대로 칠할수록 그림의 완성도가 높아져요. 그러려면 손의 힘을 잘 조절할 줄 알아야 해요. 힘의 강약을 조절하며 선을 그리고, 연하고 진한 세기를 조절하며 색을 칠해봅시다.

선 긋기 기법

손목과 팔에 힘을 주어서 선을 그어요. 동일한 세기로 힘을 주며 긋거나 강약을 조절하며 긋는 방법도 연습해요.

① 동일한 힘으로 진하게 긋기

② 힘빼고 연하게 긋기

③ 강약 조절하며 긋기
(진하게 → 연하게)

④ 강약 조절하며 긋기
(연하게 → 진하게)

⑤ 강약 조절하며 긋기
(진하게 → 연하게 → 진하게)

가로선

세로선

사선

곡선 ①

곡선 ②

※ 연습해봐요

① 동일한 힘으로 진하게 긋기

② 힘빼고 연하게 긋기

③ 강약 조절하며 긋기
(진하게 → 연하게)

④ 강약 조절하며 긋기
(연하게 → 진하게)

⑤ 강약 조절하며 긋기
(진하게 → 연하게 → 진하게)

가로선

세로선

사선

곡선 ①

곡선 ②

칠하기 기법

같은 색도 어떻게 칠하느냐에 따라 느낌이 천차만별 달라져요. 꾹꾹 눌러서 칠하고, 살살 연하게 칠하고, 칠했던 부분을
덧칠하고, 그러데이션 효과를 주듯 색을 섞어서 칠하는 등 다양한 방법으로 칠해서 완성도를 높여요.

① 꾹꾹 눌러서 칠
하기(이 책에서
주로 쓴 기법이
에요)

② 힘을 빼고 연하
게 칠하기

③ 힘을 빼고 연하
게 겹쳐서 여러
번 칠하기

④ 강약 조절을 하
며 그러데이션
으로 칠하기

⑤ 꾹꾹 눌러서 칠
한 다음 진한색
덧칠하기

⑥ 흰색을 섞어서
칠하기

⑦ 두 가지 색을 섞
어서 칠하기 +
꾹꾹 눌러서 칠
하기

⑧ 두 가지 색을 섞
어서 칠하기 +
힘을 빼고 연하
게 칠하기

※ 연습해봐요

① 꾹꾹 눌러서 칠
하기(이 책에서
주로 쓴 기법이
에요)

② 힘을 빼고 연하
게 칠하기

③ 힘을 빼고 연하
게 겹쳐서 여러
번 칠하기

④ 강약 조절을 하
며 그러데이션
으로 칠하기

⑤ 꾹꾹 눌러서 칠
한 다음 진한색
덧칠하기

⑥ 흰색을 섞어서
칠하기

⑦ 두 가지 색을 섞
어서 칠하기 +
꾹꾹 눌러서 칠
하기

⑧ 두 가지 색을 섞
어서 칠하기 +
힘을 빼고 연하
게 칠하기

이 책에서 사용한 컬러와 색 조합

원하는 색의 색연필을 고르기 쉽게, 한눈에 볼 수 있도록 컬러 차트를 정리하고 어울리는 색들을 조합해봤어요. 많은 색연필을 가지고 있어도 실제로는 몇 가지 안 되는 색을 쓰고 있을지 몰라요. 컬러 차트와 색 조합을 참고해서 평소 쓰던 것보다 더욱 다양한 색을 사용해봐요. 조금 더 새로워 보이는 일러스트가 완성될 거예요!

컬러 차트

이 책에서는 프리즈마 색연필을 사용했어요. 저는 150색을 가지고 있는데 110~120색 정도를 사용한 것 같아요. 어떤 색들이 있는지 함께 살펴볼까요?

✳ 프리즈마 색연필의 회색 구분

[French Grey]
1068, 1069, 1070, 1072, 1074, 1076

이 책에서 가장 많이 쓴 회색으로, 따뜻한 느낌이 나는 회색입니다. 그래서 따로 부연 설명을 하지 않고 '연한 회색, 회색, 진한 회색'으로 표기해두었어요.

[Warm Grey]
1050, 1051, 1052, 1054, 1056, 1058

프리즈마 색연필에는 Warm Grey라고 적혀 있지만 실제로 발색되는 톤이 French Grey보다 차가운 느낌이 듭니다. 책에는 '차가운 느낌이 드는 회색'이라고 써 있어요.

[Cool Grey]
1059, 1060, 1061, 1063, 1065

색의 이름이 Cool Grey이기도 하고, 발색도 하늘색에 가까운 회색이어서 '푸른빛이 도는 회색'이라고 적었어요.

COLOR CHART

914 Cream	1011 Deco Yellow	915 Lemon Yellow	916 Canary Yellow	1012 Jasmine	940 Sand	942 Yellow Ochre	917 Sunburst Yellow	1003 Spanish Orange	1002 Yellowed Orange
1034 Goldenrod	1033 Mineral Orange	1032 Pumpkin Orange	918 Orange	118 Cadmium Orange Hue	921 Pale Vermilion	922 Poppy Red	122 Permanent Red	923 Scarlet Lake	924 Crimson Red
925 Crimson Lake	1030 Raspberry	926 Carmine Red	195 Pomegranate	930 Magenta	994 Process Red	995 Mulberry	1009 Dahlia Purple	931 Dark Purple	1078 Black Cherry
927 Light Peach	1013 Deco Peach	1014 Deco Pink	1018 Pink Rose	928 Blush Pink	929 Pink	993 Hot Pink	1001 Salmon Pink	939 Peach	1092 Nectar
1019 Rosy Beige	1017 Clay Rose	1026 Greyed Lavender	934 Lavender	956 Lilac	1008 Parma Violet	932 Violet	1007 Imperial Violet	132 Dioxazine Purple Hue	996 Black Grape
1086 Sky Blue Light	1023 Cloud Blue	1087 Powder Blue	1024 Blue Slate	1103 Caribbean Sea	1102 Blue Lake	904 Light Cerulean Blue	1040 Electric Blue	919 Non-Photo Blue	903 True Blue
1022 Mediterranean Blue	103 Cerulean Blue	906 Copenhagen Blue	133 Cobalt Blue Hue	1100 China Blue	1101 Denim Blue	902 Ultramarine	208 Indanthrone Blue	933 Violet Blue	901 Indigo Blue
1079 Blue Violet Lake	1025 Periwinkle	1027 Peacock Blue	936 Slate Grey	1088 Muted Turquoise	105 Cobalt Turquoise	905 Aquamarine	992 Light Aqua	1020 Celadon Green	1021 Jade Green
920 Light Green	910 True Green	1006 Parrot Green	907 Peacock Green	909 Grass Green	912 Apple Green	913 Spring Green	989 Chartreuse	1004 Yellow Chartreuse	1005 Limepeel
289 Grey Green Light	1089 Pale Sage	120 Sap Green Light	1096 Kelly Green	911 Olive Green	109 Prussian Green	908 Dark Green	1090 Kelp Green	988 Marine Green	1097 Moss Green
1098 Artichoke	1091 Green Ochre	1094 Sandbar Brown	1028 Bronze	140 Eggshell	997 Beige	1084 Ginger Root	1085 Peach Beige	1093 Seashell Pink	1080 Beige Sienna
941 Light Umber	1082 Chocolate	943 Burnt Ochre	945 Sienna Brown	944 Terra Cotta	1029 Mahogany Red	1031 Henna	1081 Chestnut	937 Tuscan Red	1095 Black Raspberry
946 Dark Brown	947 Dark Umber	948 Sepia	1099 Espresso	1083 Putty Beige	1068 French Grey 10%	1069 French Grey 20%	1070 French Grey 30%	1072 French Grey 50%	1074 French Grey 70%
1076 French Grey 90%	1050 Warm Grey 10%	1051 Warm Grey 20%	1052 Warm Grey 30%	1054 Warm Grey 50%	1056 Warm Grey 70%	1058 Warm Grey 90%	1059 Cool Grey 10%	1060 Cool Grey 20%	1061 Cool Grey 30%
1063 Cool Grey 50%	1065 Cool Grey 70%	1067 Cool Grey 90%	935 Black	938 White	949 Metallic Silver	950 Metallic Gold	1035 Neon Yellow	1036 Neon Orange	1038 Neon Pink

색 조합

같은 일러스트도 색을 어떻게 조합했는지에 따라 느낌이 확연히 달라집니다. 표현하고 싶은 분위기를 떠올리며 서로 어울리는 색을 선택해서 매칭해봐요! 컬러 차트 아래에 써 있는 넘버를 참고하면 된답니다. 꼭 똑같은 색만 골라서 조합하지 않아도 돼요. 비슷한 계열의 색들을 자유롭게 매칭하거나 자기만의 색 조합을 찾아도 좋아요.

차분한 색 조합

1093	1080	941	1019	1083
Seashell Pink	Beige Sienna	Light Umber	Rosy Beige	Putty Beige

발랄한 색 조합

915	917	922	989	904
Lemon Yellow	Sunburst Yellow	Poppy Red	Chartreuse	Light Cerulean Blue

사랑스러운 색 조합

1014	928	929	1089	1020
Deco Pink	Blush Pink	Pink	Pale Sage	Celadon Green

따뜻한 색 조합

140	940	1085	1001	943
Eggshell	Sand	Peach Beige	Salmon Pink	Burnt Ochre

차가운 색 조합

910	1087	1079	133	1060
True Green	Powder Blue	Blue Violet Lake	Cobalt Blue Hue	Cool Grey 20%

가벼운 색 조합

914	927	289	1086	1068
Cream	Light Peach	Grey Green Light	Sky Blue Light	French Grey 10%

무거운 색 조합

1017	1029	208	948	1058
Clay Rose	Mahogany Red	Indanthrone Blue	Sepia	Warm Grey 90%

람지 pick 색 조합

1012	939	1092	1093	1080
Jasmine	Peach	Nectar	Seashell Pink	Beige Sienna

Chapter

1

사
람
과

동
물

Part 1

사람

성별이나 연령의 차이뿐 아니라 표정과 헤어스타일,

자세에 따라서도 모습이 조금씩 달라요. 어떤 분위기의 인물을

그리고 싶은지 생각하며 어울리는 표현을 골라봐요.

자주 입는 옷이나 유니폼을 묘사해서 특정 직업을 가진 사람으로 그려도 좋아요.

미소 짓는 표정

Color Chart
1092 997 1093 1080 948 935

❶ 동그란 얼굴과 귀를 그려요.

𝑻𝒊𝒑 귀는 얼굴을 가로로 3등분했을 때 중심 부분에 위치합니다.

❷ 머리카락을 그리고, 얼굴을 칠해요. 진한 베이지색으로 얼굴의 윤곽선을 덧그려요.

❸ 귀의 위쪽 선에 맞춰서 눈 썹과 눈을 그리고, 귀의 아 래쪽 선에 맞춰서 코와 입을 그려요.

❹ 볼 터치를 그리고, 진한 베 이지색으로 이마에 드리운 머리카락과 귀 주변을 덧칠 해요. 검은색으로 얇은 선을 그어서 머리카락 결을 표현 해요.

우는 표정

Color Chart
1092 1087 1102 997 1080 946 947 935

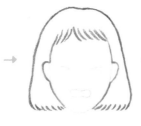

❶ 갸름한 얼굴과 귀를 그려요.

❷ 단발머리를 그려요. 귀 옆 에 눈의 위치를 대강 잡은 다음 눈물을 그리고, 입도 그려요.

❸ 얼굴과 머리카락을 칠하고, 귀의 위쪽 선에 맞춰서 눈 썹과 눈을 그려요.

𝑻𝒊𝒑 눈썹 사이에 작은 점을 두 개 찍으면 우는 표정을 더욱 생생 하게 표현할 수 있어요.

❹ 진한 하늘색으로 눈물의 윤 곽선을 그려요. 입을 칠한 다음 윤곽선을 그려요. 검은 색으로 얇은 선을 그어서 머 리카락 결을 표현해요.

졸린 표정

놀란 표정

짜증난 표정

활짝 웃는 표정

장난스러운 표정

시무룩한 표정

놀리는 표정

30대 남성

Color Chart
1092 997 1080 948 1068 1072 935

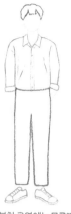

❶ 8등신으로 그린다고 했을 때 1등분한 구역에는 얼굴과 머리까지, 2등분한 구역에는 가슴까지 그려요.

Tip 전신을 7~8등신으로 나눠서 그린다고 생각해요.

❷ 3등분한 구역에는 배꼽까지, 4등분한 구역에는 골반까지, 5등분한 구역에는 손끝까지 그려요.

❸ 6등분한 구역에는 무릎까지, 7~8등분한 구역에는 종아리에서 발끝까지 그려요.

❹ 윤곽선 색에 맞춰 칠하고, 바탕색보다 진한 색으로 옷의 주름과 윤곽선 일부를 덧그은 다음 눈썹과 눈, 코, 입, 볼 터치도 그려요.

30대 여성

Color Chart
914 1092 997 1080 1083 941 946 948 935

❶ 1등분한 구역에는 얼굴과 머리까지, 2등분한 구역에는 가슴까지 그려요.

Tip 하이힐을 제외한 전신을 7등신으로 나눠서 그린다고 생각해요.

❷ 3등분한 구역에는 배꼽까지, 4등분한 구역에는 허벅지와 손끝까지 그려요.

❸ 5등분한 구역에는 무릎까지, 6~7등분한 구역에는 종아리에서 발끝까지 그려요.

❹ 윤곽선 색에 맞춰 칠하고, 바탕색보다 진한 색으로 옷의 주름과 윤곽선 일부를 덧그은 다음 눈썹과 눈, 코, 입, 볼 터치도 그려요.

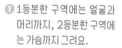

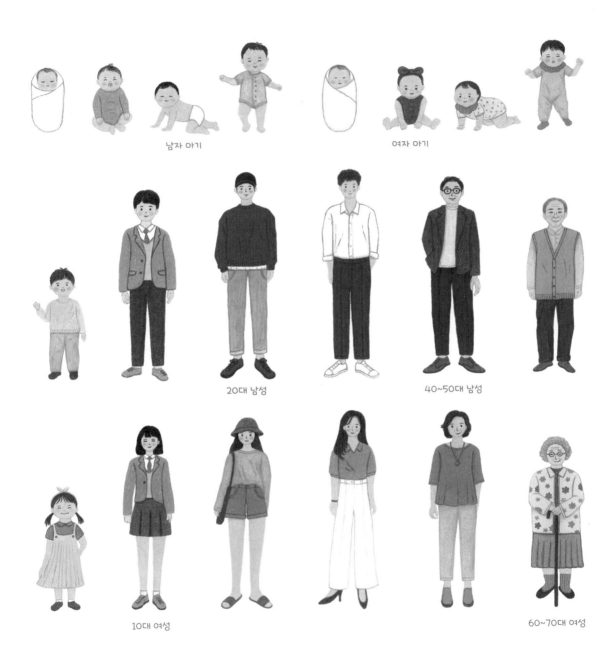

남자 아기

여자 아기

20대 남성

40~50대 남성

10대 여성

60~70대 여성

웨이브 펌

Color Chart

922 927 997 1080 946 947 935

❶ 동그란 얼굴과 정수리의 가르마, 머리카락 일부를 그려요.

❷ 구불구불한 형태로 머리카락을 그려요.

TiP 한 가닥씩 살짝 튀어나오게 그리면 더욱 자연스럽습니다.

❸ 이마에 걸치도록 살짝 꼬불거리는 옆머리를 그리고, 얼굴과 머리카락을 칠해요.

❹ 눈썹과 눈, 코, 입, 볼 터치를 그린 다음 진한 고동색으로 구불구불한 선을 그어서 머리카락 결을 표현해요.

가르마 펌

Color Chart

997 1080 948 935

❶ 턱끝이 약간 각진 얼굴과 귀를 그려요.

❷ 앞부분이 갈라진 형태로 머리카락을 그려요.

TiP 남자 펌은 윤곽선을 살짝만 꼬불거리게 그리는 것이 자연스럽습니다.

❸ 윤곽선 색에 맞춰 칠하고, 진한 베이지색으로 얼굴의 윤곽선을 덧그어요.

❹ 눈썹과 눈, 코, 입을 그린 다음 검은색으로 얇은 선을 그어서 머리카락 결을 표현해요.

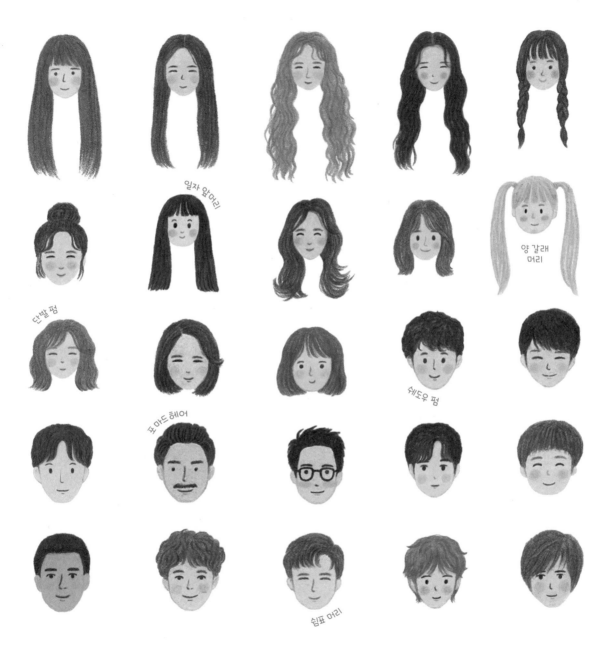

일자 앞머리

양 갈래 머리

단발 펌

쉐도우 펌

포마드 헤어

쉼표 머리

의사

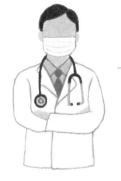

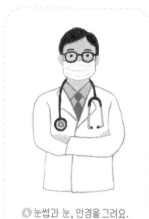

① 얼굴과 귀, 머리카락을 그린 다음 코부터 턱끝까지 덮는 마스크를 그려요.

② 셔츠와 가운을 입은 채 팔짱을 낀 모습을 그려요. 얼굴과 손, 머리카락을 칠해요.

③ 청진기와 넥타이를 그리고, 옷을 칠해요.

④ 눈썹과 눈, 안경을 그려요.

경찰

① 얼굴과 귀, 머리카락, 모자를 그려요.

② 셔츠와 넥타이를 그린 다음 주머니와 견장, 표장을 자세히 그려요. 모자의 마크와 끈도 그려요.

③ 윤곽선 색에 맞춰 칠해요.

④ 눈썹과 눈, 코, 입을 그려요.

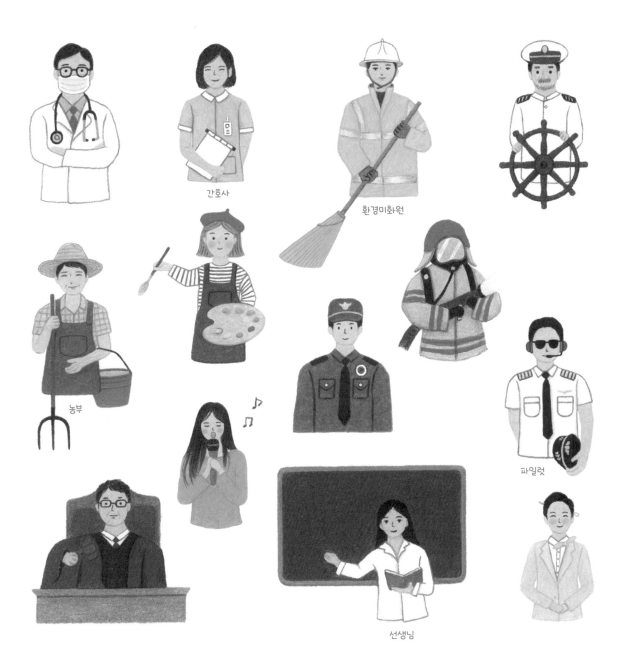

간호사

환경미화원

농부

파일럿

선생님

서 있기

 → → →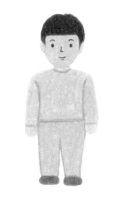

① 얼굴과 귀, 머리카락, 상체, 손을 그려요.

② 하체와 신발을 그리고, 얼굴과 손을 칠해요.

③ 머리카락과 옷, 신발을 칠하고, 바랑색보다 진한 색으로 윤곽선을 덧그어요.

④ 검은색으로 눈썹과 눈, 코, 입을 그린 다음 얇은 선을 그어서 머리카락 결을 표현해요.

점프하기

 → → →

① 얼굴과 귀를 그린 다음 양쪽으로 벌린 팔과 상체를 그려요.

② 점프해서 뒤로 접힌 다리와 한쪽으로 흘날리는 머리카락을 그려요.

③ 윤곽선 색에 맞춰 칠하고, 바랑색보다 진한 색으로 윤곽선을 덧그어요.

④ 눈썹과 눈, 코, 입, 볼 터치를 그린 다음 얇은 선을 그어서 머리카락 결을 표현해요.

만세하기

걷기

책상다리하고 앉기

무릎 꿇고 앉기

달리기

웅크리고 앉기

동물

우리에게 친근한 반려동물부터 물고기, 아프리카와 남극&북극의 야생 동물,

이미 사라져버린 공룡과 점점 사라지고 있는 멸종 위기 동물까지!

특유의 자세나 눈빛, 이미지를 떠올리면 의외로 쉽게 그릴 수 있답니다.

비슷한 계열의 색을 섞어서 선을 그으면 털의 질감이 잘 표현돼요.

나무늘보

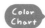
Color Chart

1093 1080 1094 1082 946 947 935

 → 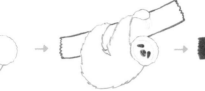 → 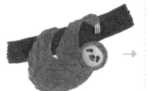 →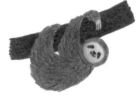

❶ 동그란 머리와 나무를 잡은 긴 다리를 그려요.

TiP 윤곽선을 지글지글하게 그리면 털의 느낌이 더욱 풍성해져요.

❷ 나무와 나무를 감싼 앞발을 그려요. 머리 안에 작은 원을 그려서 얼굴을 표현한 다음 눈과 코, 입을 그려요.

❸ 윤곽선 색에 맞춰 칠해요. 입과 턱 주변은 조금 더 진하게 칠해요.

❹ 바탕색보다 진한 색으로 몸통에 곡선을 그어서 털을 표현하고, 나무에도 짧은 선을 그어서 거친 질감을 표현해요.

서부로랜드고릴라

Color Chart
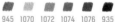
945 1070 1072 1074 1076 935

 → 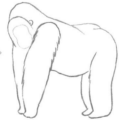 → 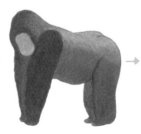 →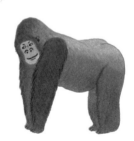

❶ 머리와 얼굴, 귀, 등, 엉덩이를 그려요.

❷ 다리와 배를 그려요.

❸ 윤곽선 색에 맞춰 칠하고, 진한 회색으로 다리와 배 아래를 덧칠해요.

❹ 갈색으로 머리를 덧칠하고, 검은색으로 귀와 눈썹, 눈, 코, 입을 그린 다음 각 부위의 경계선을 진하게 덧그어요.

TiP 경계선을 덧그을 때 밖으로 팅기듯이 선을 그으면 털의 질감을 생생하게 표현할 수 있어요.

개미핥기

웜뱃

사슴

퀴카

토끼

바위너구리

햄스터

레서판다

프레리도그

염소

랙돌

Color Chart 1092 1087 1093 1080 941 946 1072 935

❶ 삐죽삐죽한 윤곽선을 그어서 털이 풍성한 머리를 표현하고, 귀를 그려요.

❷ 몸과 다리, 꼬리를 그리고, 목과 가슴 부분의 털을 그려요.

❸ 귀와 꼬리를 칠하고, 눈을 그려요.

❹ 코와 입, 수염을 그린 다음 눈가에 베이지색과 진한 베이지색을 섞어서 칠해요. 몸통의 털에도 베이지색을 덧칠해서 입체감을 줘요.

러시안 블루

Color Chart 1019 1087 1068 1072 1076 935

❶ 동그란 머리와 뾰족한 귀를 그려요.

❷ 몸통과 다리, 말린 꼬리를 그려요.

❸ 먼저 눈을 하늘색으로 칠해요. 진한 회색으로 얼굴과 목, 몸과 등, 배와 다리, 다리와 꼬리처럼 각 부위가 맞닿는 부분에 경계선을 그어요. 얼굴과 몸통, 꼬리를 회색으로 칠해요.

❹ 눈동자와 코, 입, 수염을 그린 다음 귀 안쪽을 탁한 연보라색으로 칠해요. 연한 회색으로 입 주변을 덧칠해서 볼록하게 튀어나온 느낌을 표현해요.

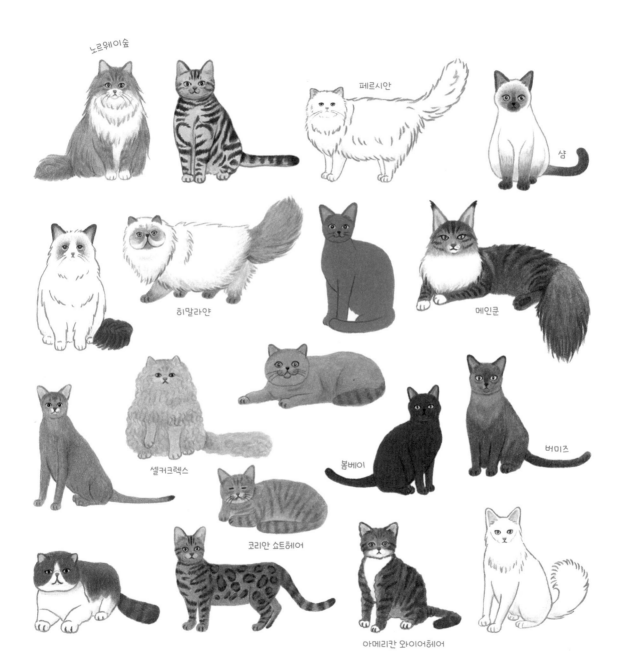

노르웨이숲

페르시안

샴

히말라얀

메인쿤

셀커크렉스

봄베이

버미즈

코리안 쇼트헤어

아메리칸 와이어헤어

비숑 프리제

Color Chart ■ ■ ■ ■
1092 1068 1072 935

 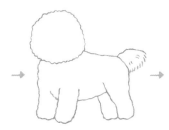 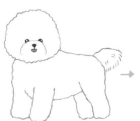 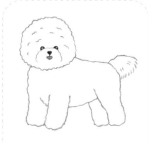

❶ 동그란 머리와 앞다리를 그려요.

Tip 돌돌 말린 형태의 털을 표현하기 위해 윤곽선을 꼬불꼬불하게 그려요.

❷ 뒷다리와 몸통, 꼬리를 그려요.

❸ 눈과 코, 입을 그린 다음 얼굴과 몸통 일부를 연한 회색으로 동그랗게 굴리며 칠해요.

❹ 머리에 작은 반원을 여러 개 그려서 돌돌 말려 있는 털을 표현해요.

웰시코기

Color Chart ■ ■ ■ ■ ■ ■
914 928 1034 1032 1072 935

 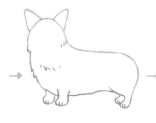

❶ 머리와 큰 귀를 그려요.

❷ 몸통과 짧고 통통한 다리를 그려요.

❸ 입을 그린 다음 머리와 등의 털을 진한 황토색과 갈색을 섞어서 칠해요.

❹ 눈과 코를 그린 다음 귀 안쪽을 아이보리색과 분홍색으로 칠해요.

비숑 프리제

파피용

도베르만 핀셔

보더 콜리

올드 잉글리시 십독

치와와

차우차우

세인트 버나드

시추

노랑나비

① 눈과 머리, 가슴, 배를 그
려요.

② 양쪽에 날개를 그린 다음 끝
부분에 무늬를 그려요.

③ 윤곽선 색에 맞춰 칠해요.

④ 황토색으로 날개 중심부와
무늬 주변을 덧칠하고, 얇은
선을 그어서 날개를 묘사해
요. 더듬이도 그려요.

고추잠자리

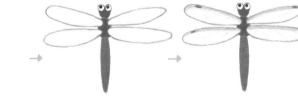
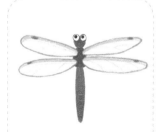

① 눈과 머리, 가슴, 배를 그려요.

Tip 가슴에 날개가 들어갈 자리를
비워둬요.

② 양쪽에 날개를 그리고, 나머
지 부분을 윤곽선 색에 맞춰
칠해요.

③ 베이지가 섞인 회색으로 날
개에 무늬를 그려요.

④ 날개와 가슴이 맞닿는 부분을
진하게 덧칠하고, 배에 선을
그어서 마디를 표현해요.

메뚜기

호랑나비

사슴벌레

초록하늘소

반딧불이

아시아실잠자리

장수풍뎅이

방아깨비

타조

Color Chart

927 939 1092 1031 1068 1072 1076 935

 → → →

❶ 부리의 자리를 비워둔 채 머리와 긴 목, 몸통을 그려요.

❷ 다리와 발, 꼬리깃도 그려요.

❸ 부리를 그려요. 눈의 자리를 비워둔 채 몸통은 진한 회색, 나머지는 연한 살구색으로 칠해요.

❹ 반쯤 감긴 눈을 그리고, 검은색으로 깃의 윤곽선을 덧그어요. 다리에 선을 긋고, 발톱도 그려요.

TiP 연한 회색으로 꼬리깃 일부를 덧칠하면 볼륨감을 표현할 수 있습니다.

거위

Color Chart

1002 118 1068 1072 935

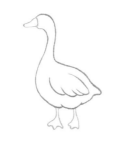 → → →

❶ 부리의 자리를 비워둔 채 머리와 긴 목을 그려요.

❷ 몸통과 날개, 부리, 발, 꼬리깃을 그려요.

❸ 부리와 발을 진한 노란색으로 칠한 다음 주황색으로 발에 선을 그어서 물갈퀴를 표현해요.

❹ 검은색으로 눈을 그리고, 연한 회색으로 몸통 아랫부분과 날개 일부를 덧칠해서 입체감을 줘요.

황금방울새

큰부리새

수리부엉이

후투티

흰머리오목눈이

제비

펠리컨

파랑새

두루미

하마

 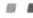
 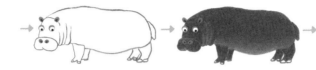 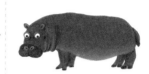

❶ 눈과 콧구멍을 그린 다음 머리와 귀를 그려요.

❷ 여러 겹으로 접힌 목과 몸통, 원통형 다리와 발톱, 짧은 꼬리를 그려요.

❸ 발톱을 제외한 전체를 진한 회색으로 칠하고, 진한 분홍색으로 배 아래와 접힌 목을 덧칠해요.

❹ 더 진한 회색으로 발톱과 코주변을 칠하고, 접힌 목도 진하게 덧그어요.

코뿔소

 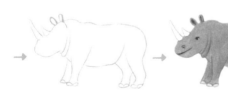 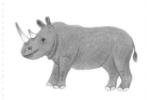

❶ 머리와 귀, 뿔을 그려요.

❷ 여러 겹으로 접힌 목과 몸통, 다리, 발톱을 그려요.

TiP 혹이 있는 등 앞쪽은 볼록하게 그려요.

❸ 뿔을 제외한 전체를 회색과 진한 황동색을 듬성듬성 섞어서 칠해요. 눈과 콧구멍, 입을 그려요. 귀 안쪽을 진한 회색으로 칠해요.

❹ 진한 회색으로 각 부위가 맞닿는 부분에 경계선을 긋고, 얼굴과 다리에 짧은 선을 그어서 주름을 표현해요. 꼬리를 그린 다음 회색으로 뿔의 끝부분을 덧칠해요.

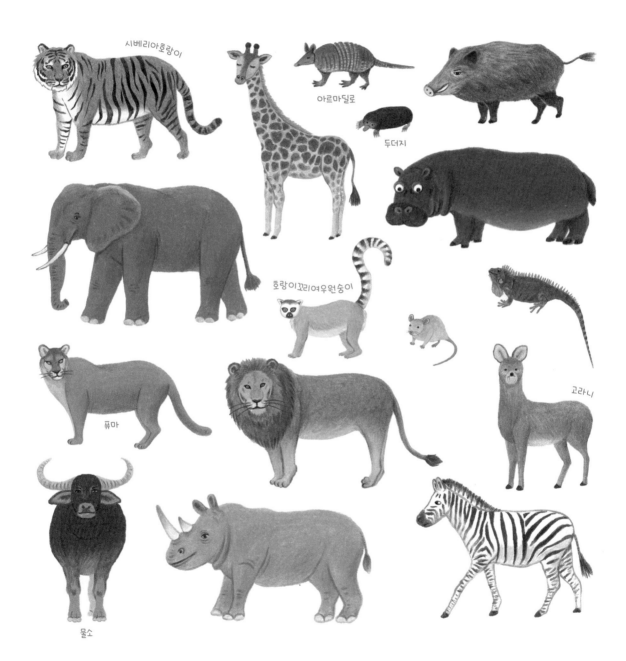

시베리아호랑이

아르마딜로

두더지

호랑이꼬리여우원숭이

퓨마

고라니

물소

문어

 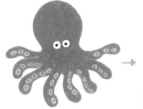 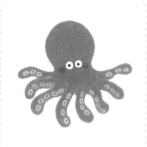

❶ 동그란 머리와 구불거리는 다리를 여덟 개 그려요.

❷ 다리에 타원을 여러 개 그려서 빨판을 표현해요.

❸ 눈을 그린 다음 전체를 진한 분홍색으로 칠해요.

❹ 자주색으로 볼 터치를 그려요.

돌고래

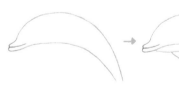 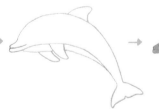 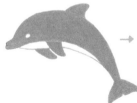

❶ 튀어나온 주둥이와 유선형 몸통을 그려요.

❷ 꼬리와 지느러미, 배를 그려요.

❸ 눈의 자리를 비워둔 채 배를 제외한 전체를 분홍색으로 칠해요.

❹ 진한 분홍색으로 각 부위가 맞닿는 부분에 경계선을 긋고, 몸통 아랫부분을 덧칠해요. 눈도 그려요.

성게

물개

매너티

산호 ①

조개

산호 ②

바닷가재

수달

두동가리돔

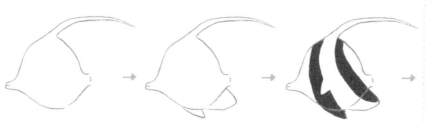

❶ 뾰족하게 튀어나온 주둥이와 등 지느러미가 길게 이어진 몸통을 그려요.

❷ 나머지 등 지느러미와 꼬리, 가슴·배 지느러미도 그려요.

❸ 지느러미를 레몬색으로 칠하고, 몸통에 검은색 띠를 두 개 그려요.

❹ 눈과 아가미를 그리고, 민트색으로 레몬색 지느러미에 선을 그어서 세부 묘사를 해요.

복어

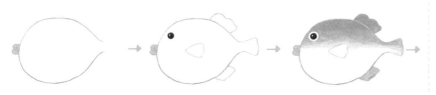

❶ 볼록한 몸통과 롱롱한 주둥이를 그려요.

❷ 꼬리를 그린 다음 가슴·배·등 지느러미와 눈을 그려요.

❸ 몸통 중심부를 레몬색으로 칠해요. 진한 베이지색으로 등에 가까워질수록 진하게 칠해요. 지느러미도 칠해요.

❹ 지느러미에 선을 그어서 세부 묘사를 하고, 몸통에 작은 뿔을 여러 개 그려서 가시를 표현해요.

Tip 레몬색으로 칠한 부분을 기준으로 가시가 사방으로 퍼진다고 생각하면서 그려야 볼륨감을 표현하기 쉬워요.

옐로우탱

베타

블루탱

락뷰티

세동가리돔

혈앵무

금붕어

노랑벤자리

블루페이스에인절피시

금강바리

쏠배감펭

황제펭귄

Color Chart 914 1012 917 1068 1072 1076 935

① 동그랗고 길쭉한 몸통과 머리, 부리를 그려요.

② 날개와 배 아랫부분, 발을 그려요.

③ 가슴에는 옅은 노란색, 얼굴과 부리 일부에는 노란색, 몸통과 날개 아랫부분에는 연한 회색을 칠해요.

④ 머리와 날개 일부를 검은색으로 칠하고, 눈을 그린 다음 발톱을 덧칠해요.

하프물범

Color Chart 914 1068 1072 1076 935

① 머리와 롱롱한 몸통을 그린 다음 목을 나타내는 곡선을 그어요.

② 꼬리와 앞지느러미를 그려요.

③ 몸통 아랫부분을 연한 회색과 크림색을 섞어서 칠해요.

④ 눈썹과 눈, 코, 입, 수염을 그리고, 앞지느러미에 선을 그어서 발톱을 표현해요. 꼬리에도 선을 그어요.

순록

알래스카불곰

북극토끼

젠투펭귄

마카로니펭귄

남극물개

아기 황제펭귄

흰올빼미

북극고래

일각돌고래

벨루가

브라키오사우루스

Color Chart
1090 1021 1063 1065 935

 → → →

❶ 머리와 길게 뻗은 목을 그려요.

❷ 몸통과 꼬리를 그려요.

❸ 다리를 그려요.

Tip 브라키오사우루스는 뒷다리보다 앞다리가 길어요.

❹ 목부터 배 아랫부분을 제외한 전체를 탁한 민트색으로 칠한 다음 발톱과 눈, 입에 문 풀을 그려요.

Tip 각 부위의 경계선을 바탕색보다 진한 색으로 덧그려요.

공룡알

Color Chart
1059 1060 1061 1065 1067

 → →

❶ 타원으로 알을 그린 다음 작은 삼각형을 그려서 깨진 모습을 표현해요.

❷ 군데군데 무늬를 그려요.

❸ 전체를 푸른빛이 도는 회색으로 칠하고, 삼각형을 푸른빛이 도는 진한 회색으로 칠해요.

❹ 바탕색보다 진한 색으로 알의 오른쪽과 아랫부분을 덧칠하고, 삼각형 주변에 선을 그어서 깨진 느낌을 표현해요.

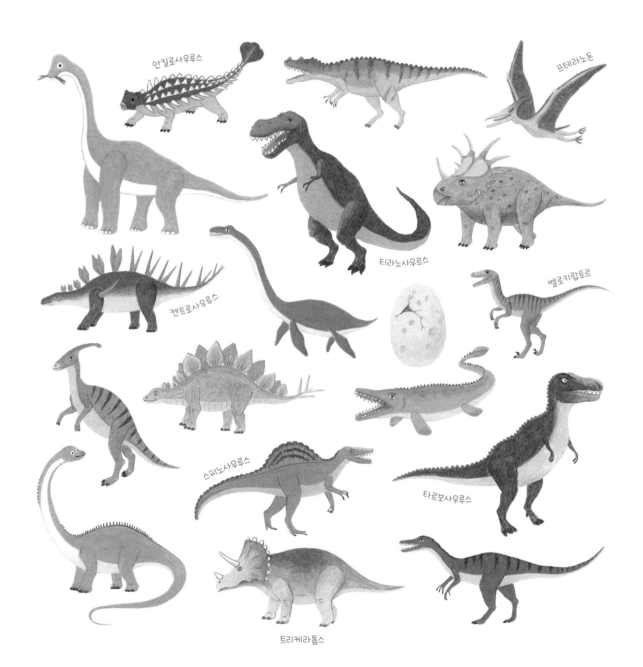

안킬로사우루스

프테라노돈

티라노사우루스

벨로키랍토르

켄트로사우루스

스피노사우루스

타르보사우루스

트리케라톱스

반달가슴곰

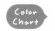
Color Chart
1093 1080 948 935 938

❶ 머리와 귀를 그린 다음 가슴에 V자를 그려요.

❷ 앉아 있는 모습으로 몸통과 앞다리, 뒷다리를 그려요.

❸ 발바닥과 눈, 코를 그려요. 눈과 코 주변, 가슴의 V자, 발바닥을 제외한 전체를 진한 고동색으로 칠해요.

❹ 가슴의 V자 주변에 흰색과 베이지색을 섞어서 경계가 보이지 않도록 자연스럽게 칠해요.

사향노루

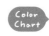
Color Chart
1093 941 947 935

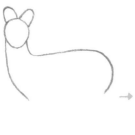 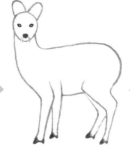

❶ 머리와 귀, 몸통을 그려요.

❷ 다리를 그려요. 발톱과 눈, 코를 그리고, 입 밖으로 튀어나온 송곳니도 그려요.

❸ 전체를 고동색으로 칠하고, 배와 다리 끝은 베이지색으로 칠해요.

Tip 목에 있는 두 개의 흰색 띠는 비워둬요.

❹ 귀 안쪽을 베이지색과 고동색으로 칠하고, 진한 고동색으로 다리의 윤곽선 일부를 덧그어요.

붉은늑대

산양

바다이구아나

황금들창코원숭이

오카피

담비

오늘의

분위기

OOTD

Outfit Of The Day! 오늘은 어떤 옷을 입었는지 그려볼까요?

계절이나 날씨에 맞는 길이와 재질, 디자인으로 옷을 표현해봐요.

입고 싶은 스타일을 룩북으로 그려도 좋아요.

얇은 선으로 자연스럽게 옷의 주름을 묘사해서 디테일을 살려요.

블라우스

Color Chart 1012 1023 1079

 → → →

❶ 목 라인과 조끼 형태의 몸통을 그려요.

❷ 볼록한 소매를 그리고, 목 라인과 연결해서 가운데에 세로선을 그어요.

❸ 노란색으로 단추를 그린 다음 전체를 연한 하늘색으로 칠해요.

❹ 진한 하늘색으로 소매에 주름을 그리고, 윤곽선을 덧그어요.

니트

Color Chart 1083 1072

 → → →

❶ 터틀넥과 어깨를 그려요.

❷ 팔과 몸통을 그려요.

❸ 전체를 베이지가 섞인 회색으로 칠하고, 진한 회색으로 윤곽선을 덧그어요.

❹ 진한 회색으로 터틀넥과 소매, 밑단에 세로선을 일정한 간격으로 그어서 니트의 질감을 표현해요.

셔츠

니트 ①

스트라이프 셔츠

맨투맨

크롭티

하와이안 셔츠

니트 ②

니트 조끼

청바지

Color Chart 1086 1025 902

 → → 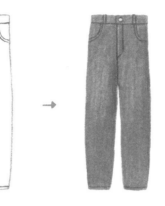 →

❶ 허리와 다리가 들어가는 부분을 그려요.

Tip 원하는 바지의 형태에 따라 너비, 길이, 모양을 조절해서 그리면 됩니다.

❷ 진한 파란색으로 주머니와 밑위, 버튼, 벨트 고리, 밑단을 그려요.

❸ 전체를 파란색과 하늘색을 섞어서 칠해요.

❹ 진한 파란색으로 윤곽선을 덧그어요.

정장바지

Color Chart 1076 935

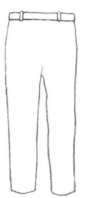 → 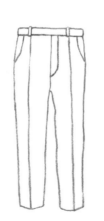 → →

❶ 허리와 벨트 고리, 다리가 들어가는 부분을 그려요.

❷ 바지 가운데에 세로선을 그어서 각진 느낌을 표현하고, 밑위와 주머니를 그려요.

❸ 전체를 진한 회색으로 칠해요.

❹ 검은색으로 윤곽선을 덧그어요.

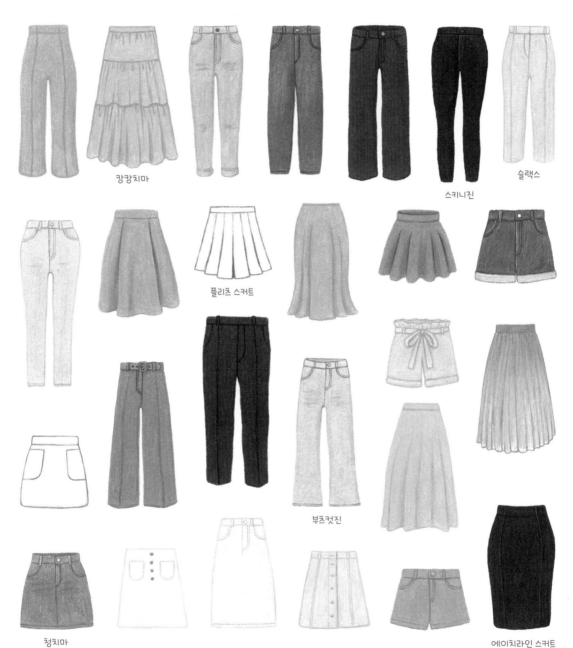

캉캉치마

스키니진

슬랙스

플리츠 스커트

부츠컷진

청치마

에이치라인 스커트

트렌치코트

 → → →

❶ 목깃과 어깨, 팔을 그려요.

❷ 견장과 허리 끈, 버클을 그려요. 코트의 밑부분도 길게 이어서 그려요.

❸ 소매 끈과 더블 버튼을 그린 다음 전체를 아이보리색과 베이지색을 섞어서 칠해요.

❹ 고동색으로 소매 끈과 허리 끈 주변에 주름을 그리고, 윤곽선을 덧그어요.

정장재킷

 → → →

❶ 칼라를 그려요.

❷ 어깨와 팔, 몸통을 그려요.

❸ 단추를 그린 다음 재킷 안쪽을 진한 회색으로 칠해요.

❹ 나머지를 회색으로 칠하고, 진한 회색으로 주머니를 그린 다음 윤곽선을 덧그어요.

더플코트

트위드재킷

항공점퍼

롱패딩

카디건

레더재킷

리본 원피스

Color Chart
1092 1099 938

 → 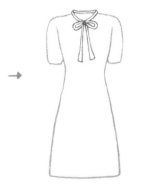 → 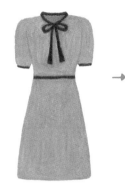 →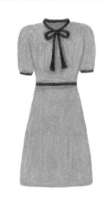

❶ 목 라인과 리본을 그려요.

❷ 어깨와 소매, 치마를 그려요.

❸ 허리와 소매 끝에 얇은 선을 그어서 포인트를 주고, 리본을 칠해요. 전체를 진한 분홍색과 흰색을 섞어서 칠해요.

❹ 진한 분홍색으로 윤곽선을 덧긋고, 리본 주변과 허리끈 아랫부분도 덧칠해요.

에이라인 원피스

Color Chart
1061 1063 1065

 → → →

❶ 목 라인과 소매를 그려요.

❷ 상체를 그리고, 치마는 양쪽 끝부분만 그려요.

❸ 치마 아랫부분의 주름과 허리 끈을 그려요.

❹ 전체를 푸른빛이 도는 회색으로 칠하고, 푸른빛이 도는 더 진한 회색으로 윤곽선을 덧그어요.

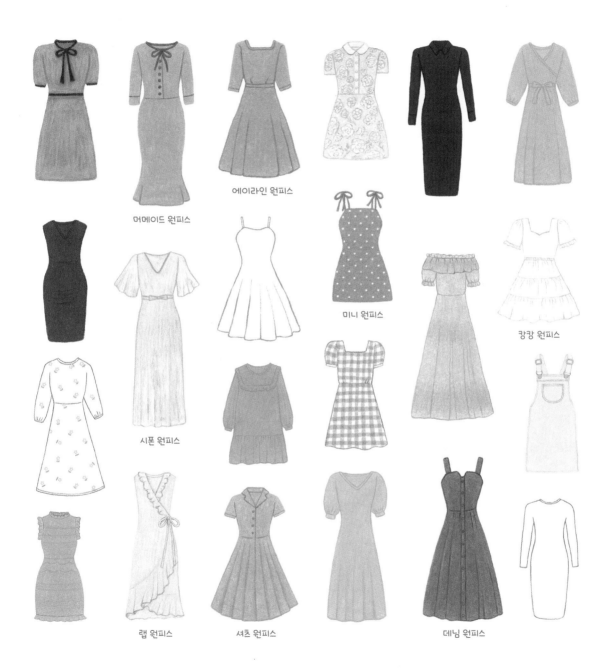

머메이드 원피스

에이라인 원피스

미니 원피스

캉캉 원피스

시폰 원피스

랩 원피스

셔츠 원피스

데님 원피스

트레이닝 바지

Color Chart 1093 1080 941

❶ 허리와 다리가 들어가는 부분을 그려요.

❷ 허리에 리본을 그리고, 가로선을 그어서 밑단을 표현해요. 전체를 베이지색으로 칠하고, 바지 안쪽은 진한 베이지색으로 칠해요.

Tip 바지를 칠할 때 진한 베이지색을 세로 방향으로 덧칠하면 은은한 주름을 표현할 수 있어요!

❸ 고동색으로 허리춤에 세로선을 그어서 고무줄을 표현하고, 주머니를 그려요.

❹ 고동색으로 밑단에도 세로선을 그어서 주름을 표현하고, 리본의 윤곽선을 진하게 덧그어요.

발레용 시폰 스커트

Color Chart 1013 928 929 938

❶ 허리와 사선 모양의 치마를 한 겹 그려요.

❷ 사선 반대쪽으로 나머지 치마도 겹쳐서 그려요.

❸ 전체를 연한 분홍색과 흰색을 섞어서 칠해요.

Tip 얇고 비치는 시폰의 특성을 살리려면 겹치는 부분을 더 진한 색으로 칠해요.

❹ 분홍색으로 치마 밑단에 두꺼운 선을 여러 개 그어서 하늘하늘한 느낌의 주름을 표현해요.

Tip 진한 분홍색으로 치마 끝을 진하게 덧그으면 더욱 비치는 느낌이 듭니다.

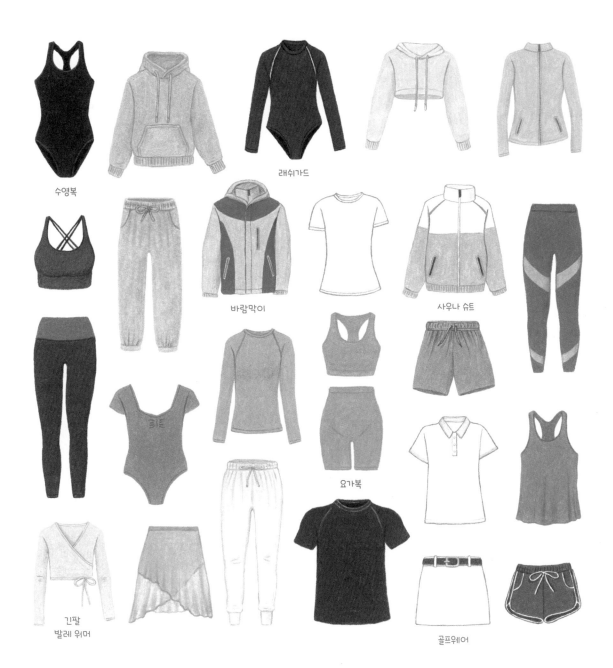

수영복

래쉬가드

바람막이

사우나 슈트

요가복

긴팔
발레 워머

골프웨어

우주복 ①

Color Chart 1012 942 1028 1094

 → →

❶ 목 라인과 소매, 가슴 부분 을 그려요.

❷ 몸통과 다리가 들어가는 부 분을 그려요.

TiP 신생아는 얼굴과 몸, 다리의 비율이 거의 같아요. 몸과 다 리의 비율을 비슷하게 그리면 아기의 체형에 맞는 옷을 그 릴 수 있어요.

❸ 단추를 그린 다음 황동색으 로 각 부위가 맞닿는 부분에 경계선을 그어요. 전체를 노 란색으로 칠해요.

❹ 황토색으로 경계선 주변을 덧칠한 다음 소매와 다리, 몸통에 선을 그어서 주름을 표현해요. 다리가 들어가는 부분에 짧은 선을 그어서 고 무줄을 표현해요.

우주복 ②

Color Chart 1001 1021 1068 1072

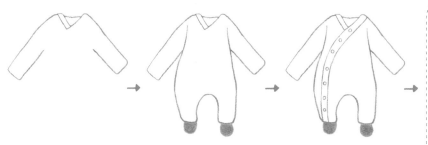 →

❶ V자로 목 라인을 그리고, 팔을 그려요.

❷ 몸통과 다리, 발 부분을 그 려요.

❸ 목에서 다리까지 연결되는 라인과 단추를 그려요.

❹ 편안한 느낌을 주는 파스텔 론의 색으로 원을 그려서 장 식하고, 연한 회색으로 일부 를 덧칠해서 입체감을 줘요.

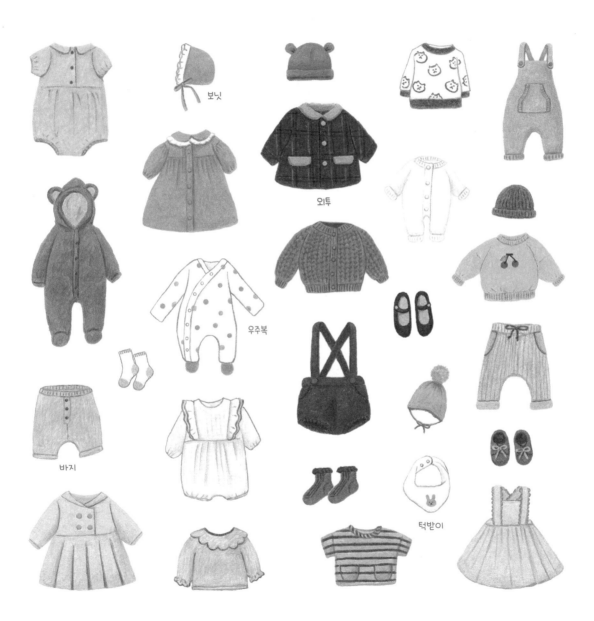

보닛

외투

우주복

바지

턱받이

브래지어

Color Chart 927 939 923

❶ 가슴 부분을 그려요.

❷ 빨간색으로 어깨 끈을 그린 다음 반원을 여러 개 그려서 레이스를 표현해요.

❸ 윤곽선 색에 맞춰 칠해요.

❹ 살구색으로 가슴 밑 라인과 밑단을 덧긋고, 밑단 위에 선을 그어요.

팬티

Color Chart 927 939 1097

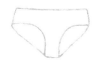

❶ 옆면과 아랫부분이 평평한 역삼각형을 그리고, 다리가 들어가는 부분을 그려요.

❷ 황록색으로 다리가 들어가는 부분에 반원을 여러 개 그려서 레이스를 표현해요.

❸ 윤곽선 색에 맞춰 칠해요. 다리가 들어가는 부분 안쪽은 조금 더 진하게 칠해요.

❹ 살구색으로 윤곽선을 덧긋고, 윗부분에 선을 그어서 고무줄을 표현해요.

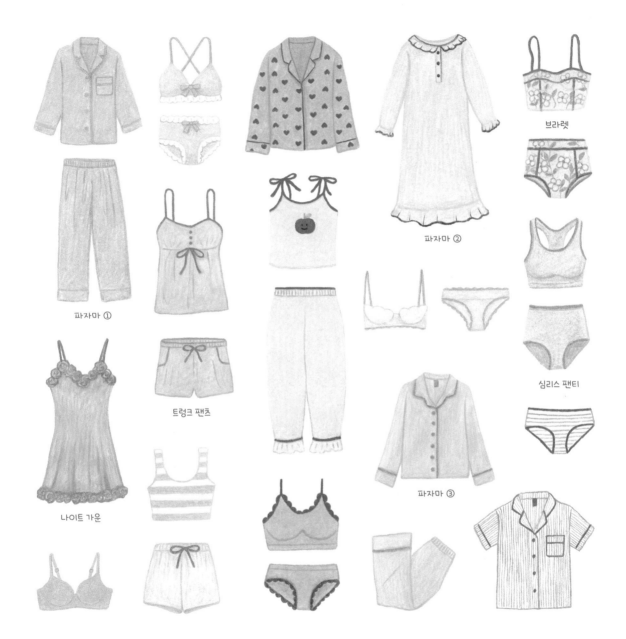

브라렛

파자마 ②

파자마 ①

트렁크 팬츠

심리스 팬티

나이트 가운

파자마 ③

블링블링 스타일업

옷을 다 입었으면 이제 액세서리를 착용해야죠. 옷에 어울리는 가방과 신발,

빼놓을 수 없는 패션 아이템 양말과 모자, 안경까지!

취향에 맞춰 하나하나 그려볼까요? 매일 입는 일상복에도 그날의

기분이나 분위기에 맞춘 액세서리를 매칭하면 새로운 느낌이 날 거예요.

퀼팅백

Color Chart 1084 1028 1076 935 938

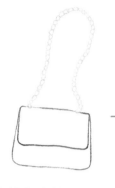

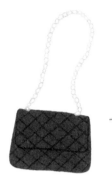

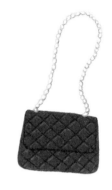

❶ 모서리가 둥근 사다리꼴을 그린 다음 그 안에 덮개를 그려요.

❷ 작은 동그라미를 여러 개 이어 붙인 형태로 체인 끈을 그려요.

❸ 전체를 진한 회색으로 칠하고, 검은색으로 격자무늬를 그려서 퀼팅을 표현해요.

❹ 퀼팅에 흰색을 얇게 덧칠해서 볼륨감을 주고, 황동색으로 체인 끈 일부를 덧칠해서 입체감을 줘요.

에코백

Color Chart 1068 1069 1072

❶ 직사각형을 그려요.

Tip 윤곽선을 살짝 지글지글하게 그리면 주름진 느낌이 더욱 살아난답니다.

❷ 끈을 그리고, 윗부분에 선을 그은 다음 짧은 선을 여러 개 그어서 주름을 표현해요.

❸ 끈과 윗부분을 연한 회색으로 칠해요. 오른쪽과 아랫부분도 연한 회색으로 칠해서 내용물이 들어 있는 느낌을 표현해요.

❹ 연한 회색으로 주름 사이사이를 칠해서 부드러운 질감을 더해요.

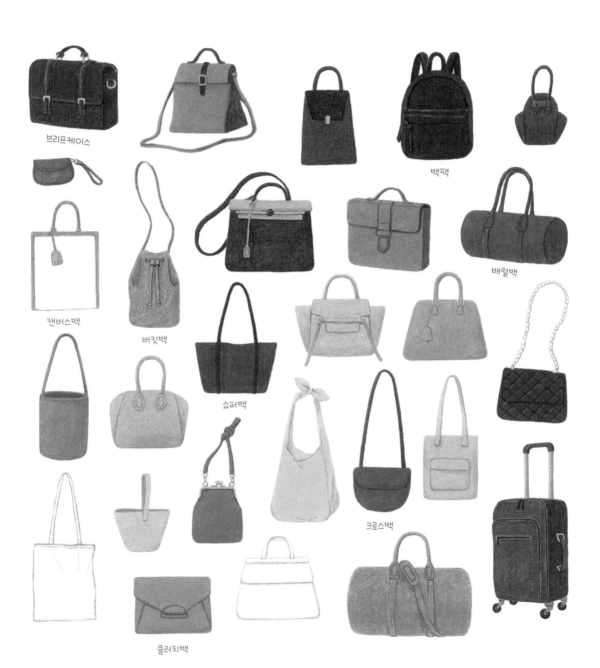

브리프케이스

백팩

배럴백

캔버스백

버킷백

쇼퍼백

크로스백

클러치백

양털 부츠

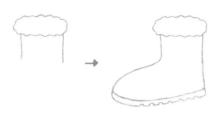 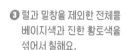 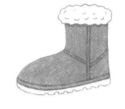

❶ 구름 모양의 털과 발목을 그려요.

❷ 앞코와 볼록볼록한 밑창을 그려요.

❸ 털과 밑창을 제외한 전체를 베이지색과 진한 황토색을 섞어서 칠해요.

❹ 갈색으로 선을 그어서 재봉선을 표현하고, 털에 작은 반원을 그려서 푹신한 느낌을 표현해요.

하이힐

 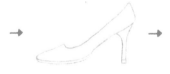

❶ 뾰족한 앞코와 얇은 밑창을 그려요.

❷ 구두의 나머지 부분과 뾰족한 굽을 그려요.

❸ 살짝 보이는 안쪽 면을 그리고, 베이지색으로 칠해요. 밑창을 제외한 구두 전체를 칠해요.

❹ 탁한 하늘색으로 밑창과 굽 일부를 덧칠해서 입체감을 줘요.

플립플롭

메리 제인

스니커즈 ①

첼시 부츠

샌들

뮬

스니커즈 ②

줄무늬 양말

Color Chart

927 921

 → → →

❶ 양말을 그린 다음 앞꿈치와 뒤꿈치, 윗부분에 선을 그어서 경계를 구분해요.

❷ 연한 살구색으로 칠해요.

❸ 앞꿈치와 뒤꿈치, 윗부분을 다홍색으로 칠해요.

❹ 얇은 선을 여러 개 그어서 줄무늬를 완성해요.

캐릭터 양말

Color Chart

922 1093 1080 941 947

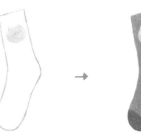 → → →

❶ 양말을 그린 다음 고양이 얼굴을 그려요.

❷ 앞꿈치와 뒤꿈치에 선을 그어서 경계를 구분한 다음 다홍색으로 칠해요. 나머지 부분은 진한 베이지색으로 칠해요.

❸ 고동색으로 양말 윗부분에 얇은 선을 긋고, 양말의 오른쪽을 덧칠해서 입체감을 줘요.

❹ 윗부분에 세로선을 그어서 고무줄을 표현하고, 고양이 얼굴을 세부 묘사해요.

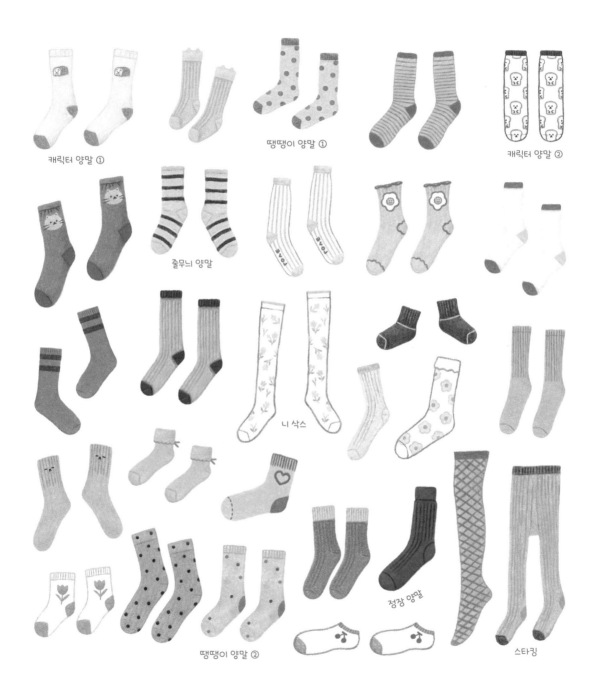

캐릭터 양말 ①

땡땡이 양말 ①

캐릭터 양말 ②

줄무늬 양말

니 삭스

정장 양말

땡땡이 양말 ②

스타킹

야구 모자

Color
Chart

1088 936 1027

 → → →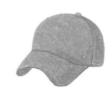

❶ 머리에 쓰는 부분인 크라운
을 그려요.

❷ 모자 꼭지를 그린 다음 크라
운의 3/4 지점에 세로로 곡
선을 그려요.

❸ 챙을 그려요.

❹ 윤곽선 색에 맞춰 칠하고,
바탕색보다 진한 색으로 경
계선을 덧그어요.

TiP 모자의 오른쪽과 챙 아랫부분
을 진한 색으로 덧칠하면 입
체감을 표현할 수 있습니다.

원형 안경

Color
Chart
1087 1084 950 1076 935 938

 → → →

❶ 동그란 안경테와 연결 부위
를 그려요.

❷ 서로 약간 맞물리도록 안경
다리를 그려요.

❸ 귀에 꽂는 부분인 팁을 그려
요.

❹ 하늘색으로 렌즈 왼쪽 상단
에 짧고 굵은 곡선을 그려서
비치는 느낌을 표현해요.

TiP 흰색으로 안경 렌즈의 테두리
를 덧칠하면 더욱 투명한 느낌
이 납니다!

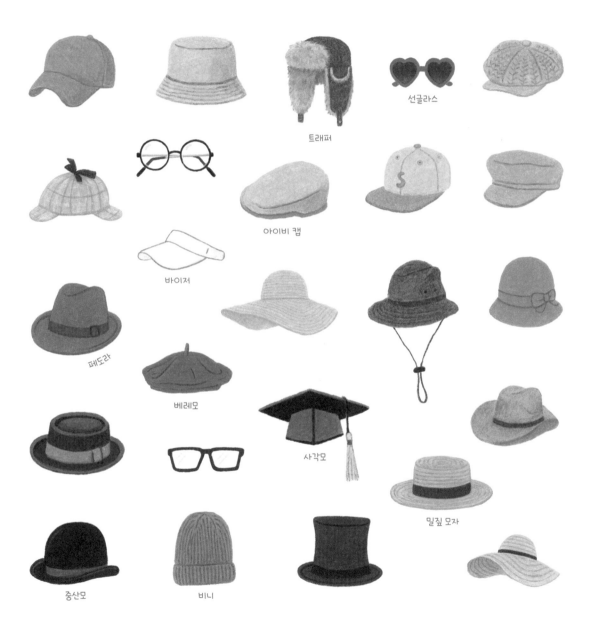

선글라스

트래퍼

아이비 캡

바이저

페도라

베레모

사각모

밀짚 모자

중산모

비니

머리띠

Color Chart 1092 1029 1076 935

❶ 아래가 조금 뚫린 둥근 띠를 그려요.

❷ 리본을 그려요.

❸ 끝부분은 진한 회색으로, 나머지는 진한 분홍색으로 칠해요.

❹ 진한 자주색으로 각 부위의 윤곽선을 덧긋고, 리본 주름을 그려요. 띠 아랫부분을 덧칠해서 입체감을 줘요.

목도리

Color Chart 1093 1080 941

❶ V자로 겹쳐진 목도리를 그려요.

❷ 목에 닿는 뒷부분과 오른쪽 아래로 빠지는 부분, 술을 그려요.

❸ 전체를 베이지색으로 칠하고, 주름진 부분과 목도리 안쪽을 진한 베이지색으로 덧칠해요.

❹ 고동색으로 주름진 부분과 목도리가 겹치는 부분 주변을 옅게 덧칠해서 입체감을 줘요.

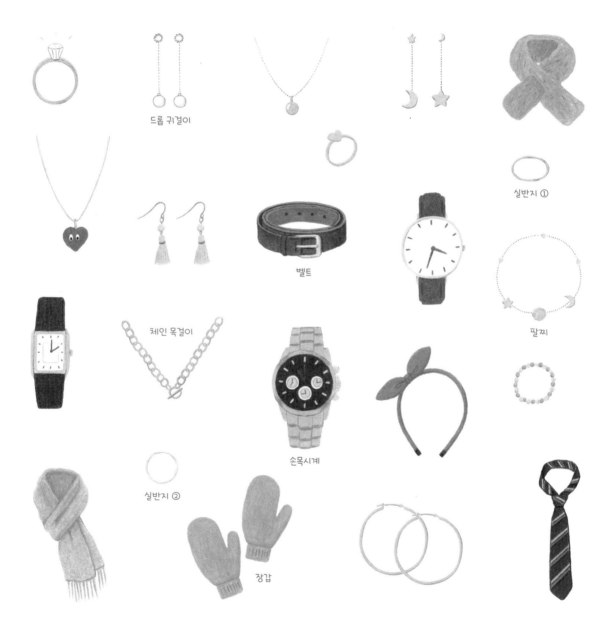

드롭 귀걸이

실반지 ①

벨트

팔찌

체인 목걸이

손목시계

실반지 ②

장갑

톡톡 메이크업

파우치에 차곡차곡 담은 화장품과 스타일링을 위한 미용도구,

늘 곁에 두고 쓰는 보디 용품과 향수도 빼놓을 수 없죠.

디테일이 복잡한 아이템은 형태를 단순화하고

포인트 컬러를 강조해서 칠하면 쉽게 그릴 수 있어요.

마스카라

 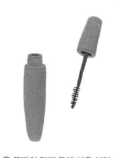

❶ 짧은 원기둥을 그린 다음 그 아래에 타원을 그려요.

❷ 밑으로 갈수록 좁아지는 원 기둥을 그려서 몸체를 완성 해요. 몸체 옆에 윗부분이 좁은 원기둥을 그려서 뚜껑 을 완성해요.

❸ 뚜껑 밑에 두 가지 두께의 막 대를 이어서 그리고, 나머 지를 윤곽선 색에 맞춰 칠해 요. 진한 자주색으로 경계선 을 덧그어요.

❹ 뚜껑의 막대 끝에 선을 여러 개 그어서 브러시를 표현하 고, 몸체 윗부분에도 곡선을 그어서 세부 묘사를 해요.

TiP 바탕색보다 진한 색으로 몸체 와 뚜껑 오른쪽을 덧칠하면 입 체감을 표현할 수 있어요.

립스틱

❶ 긴 원기둥을 그린 다음 그 아래에 짧은 원기둥을 그려 요.

❷ 그 아래에 다시 긴 원기둥을 그려요.

❸ 윗부분이 사선으로 잘린 립 스틱을 그린 다음 윤곽선 색 에 맞춰 몸체를 칠해요.

❹ 립스틱은 분홍색과 다홍색 을 섞어서 칠하고, 진한 빨 간색으로 사선의 경계를 덧 그어요.

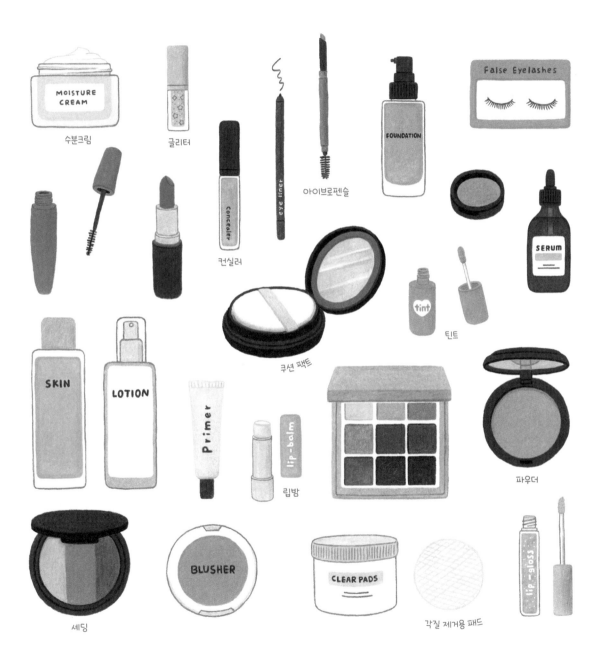

수분크림

글리터

FOUNDATION

False Eyelashes

eye liner 아이브로펜슬

컨실러

SERUM

tint 틴트

쿠션 팩트

파우더

SKIN

LOTION

Primer

lip-balm 립밤

셰딩

BLUSHER

CLEAR PADS

각질 제거용 패드

lip-gloss

드라이기

Color Chart 928 929 1074 1058 935

 → 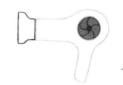 → 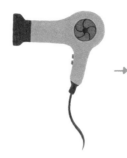 →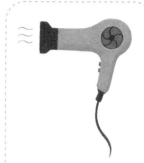

❶ 몸체와 손잡이를 그리고, 팬이 들어갈 부분에 원을 그려요.

❷ 노즐을 그려요. 팬 가운데에 작은 원을 그린 다음 한 방향으로 꺾인 곡선을 여러 개 그어요.

❸ 코드와 전원 스위치를 그린 다음 윤곽선 색에 맞춰 칠해요.

❹ 진한 분홍색으로 몸체 아랫부분과 손잡이 오른쪽을 덧칠해요. 노즐 옆에 구불거리는 곡선을 세 개 그어서 바람을 표현해요.

롤빗

Color Chart 1092 1080 947

 → →

❶ 모서리가 둥근 직사각형을 그린 다음 위아래에 얇은 사각형을 붙여서 그려요.

❷ 손잡이를 그린 다음 윤곽선 색에 맞춰 칠해요.

❸ 빗 양쪽 끝에 짧은 선을 일정한 간격으로 그어요.

❹ 중심부에 서로 마주보는 사선을 일정한 간격으로 그어서 빗살을 표현해요.

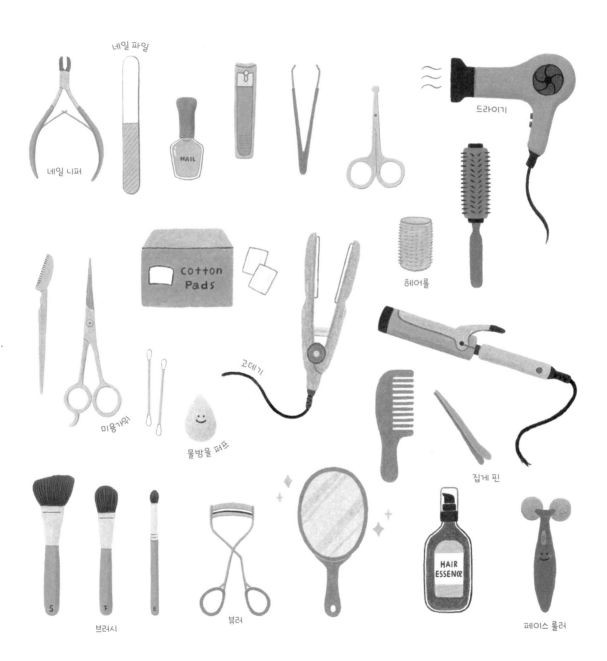

네일 파일

네일 니퍼

NAIL

드라이기

헤어롤

cotton Pads

고데기

미용가위

물방울 퍼프

집게 핀

브러시

뷰러

HAIR ESSENCE

페이스 롤러

향수

Color Chart
914 1028 1099 1068 1069 1072

 → → 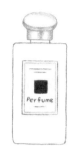 →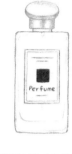

❶ 모서리가 둥근 직사각형을 그린 다음 그 위에 뚜껑을 그려요.

❷ 몸체에 직사각형을 그리고, 그 안에 정사각형을 그려서 라벨을 표현해요. 뚜껑 일부를 연한 회색으로 칠해요.

❸ 라벨의 바탕색보다 진한 색으로 윤곽선을 긋고, 글씨를 써서 장식해요. 회색으로 뚜껑 가장자리와 중심부를 덧칠해서 빛이 반사되는 느낌을 표현해요.

❹ 가장자리를 따라 회색으로 선을 그어서 향수가 담긴 모습을 표현하고, 연한 회색으로 윤곽선 일부를 듬성듬성 칠해서 유리병을 표현해요. 내부의 노즐도 묘사해요.

핸드크림

Color Chart
1014 939 1092 1069 1076

 → → →

❶ 직사각형과 사다리꼴로 핸드크림을 그려요.

TiP 사용한 흔적이 있는 느낌을 표현하려면 대칭으로 그리지 않는 게 좋아요.

❷ 진한 회색 선이 들어갈 부분을 비워둔 채 살구색과 연한 분홍색을 섞어서 칠해요.

❸ 진한 회색으로 비워둔 부분과 뚜껑을 칠하고, 뚜껑 밑부분을 회색으로 칠해요.

❹ 'CREAM'을 쓰고, 아래의 작은 글씨는 얇은 선으로 표현해요.

TiP 진한 분홍색으로 가장자리에 삼각형을 그리듯 덧칠하면 크림을 짜서 사용한 듯한 효과를 낼 수 있어요!

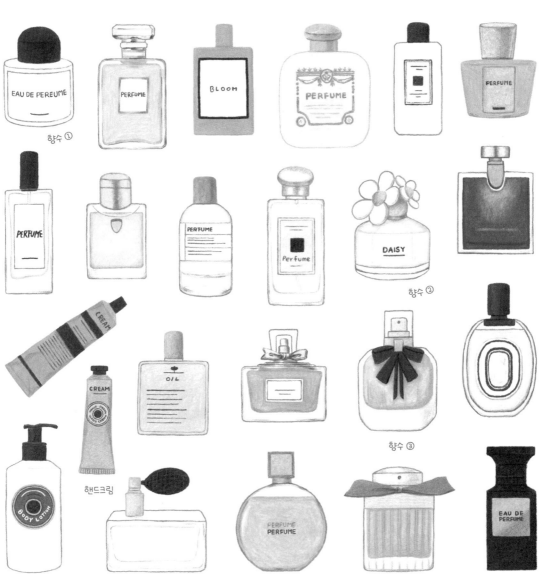

향수 ①

향수 ②

향수 ③

핸드크림

보디로션

색연필 일러스트를 그릴 때
자주 받는 질문과 답변

일러스트를 그리는 방식은 색연필, 연필, 펜, 수채화, 유화 등의 재료를 사용해 손으로 그리는 작업과 컴퓨터를 활용해 그리는 디지털 작업으로 나눌 수 있어요. 요즘은 아이패드로 그리는 디지털 드로잉이 인기를 얻고 있지만 그래도 손으로 그리는 색연필 특유의 포근한 질감을 디지털로 구현하기는 어려워요. 그래서 저는 아직까지 주로 색연필로 그림을 그리고 있답니다. 색연필로 일러스트를 그리면서 자주 받았던 질문을 모아봤어요. 궁금한 점이 생겼을 때 읽어보세요!

Q1. 색연필로 일러스트를 그리는 장점은 무엇이라고 생각하나요?

색연필만이 가진 포근하고 따뜻한 질감을 전달할 수 있다는 것이 가장 큰 장점이라고 생각해요. 디지털 드로잉으로 색연필과 비슷한 질감이 나도록 그려봤지만 수작업의 느낌을 따라갈 수 없더라고요. 같은 그림을 그려도 어떤 재료를 사용하느냐에 따라 느낌이 크게 달라지거든요. 색연필에서 느껴지는 질감을 통해 더욱 따스한 감정이 전달된다고 생각해요.

Q2. 색연필을 구입할 때 최소 몇 색이 필요할까요?

색이 많으면 많을수록 좋습니다. 다양한 색을 쓰면 더욱 풍성하게 표현할 수 있기 때문이죠! 하지만 처음부터 너무 많은 색을 구입하는 것이 부담스러울 수 있어요. 그러면 12색, 24색, 36색, 48색, 72색, 132색, 150색 중에 48색이나 72색 정도를 갖추기를 추천합니다. 프리즈마 색연필의 경우에는 적당한 개수의 색을 쓰다가 나중에 더 필요한 색이 생기면 낱개로 구매할 수도 있어요!

Q3. 색을 선택하고 서로 어울리는 톤을 매칭하기가 어려워요.

우선 가장 좋아하는 색을 한 개만 선택해요. 그다음 그 색보다 살짝 더 밝거나 더 어두운 유사한 색을 몇 가지 고르면 매칭하기가 쉬워요. 한편 너무 많은 색을 사용해서 '무슨 색을 더 사용해야 할지 모르겠다!' 싶을 때는 회색 계열의 무채색을 골라서 칠해요. 그러면 튀지 않고 전체적으로 잘 어울릴 수 있어요.
다양한 색을 조화롭게 사용하기 어렵거나 새로운 색 조합을 시도해보고 싶으면 인터넷에 'color palette'라고 검색해서 참고하는 것도 좋아요!

Q4. 어느 정도의 힘으로 칠해야 하나요?

색연필의 서걱서걱한 느낌도 좋지만 저는 꽉 채워진 느낌을 더 선호하는 편이에요. 그래서 색연필이 부러질 정도로 손에 힘껏 힘을 주어 꼼꼼하게 칠해요. 하지만 솜사탕이나 민들레 홀씨처럼 가벼운 물체를 칠하는 상황에서는 최대한 손에 힘을 빼고 칠한답니다. 꼭 힘의 강도가 정해진 것은 아니니 강하게, 약하게 칠해보고 각자의 취향에 따라 선택하면 돼요.

Q5. 색연필로 그린 그림을 어떻게 컴퓨터로 옮기나요?

종이에 그린 그림은 스캐너를 이용해서 컴퓨터로 옮겨요. 상품으로 만들기 위해서는 컴퓨터로 작업하는 것이 필수예요. 단, 스캐너로 옮긴 그림의 색감이 종이에 그린 그림의 색감과 미묘하게 다를 수 있어요. 이때 실제 색감과 최대한 동일하게 구현하고 싶다면 복합기보다는 전용 스캐너를 이용하기를 추천해요.
휴대폰으로 색연필 일러스트를 촬영해서 사진 파일로 옮길 수도 있어요. 하지만 빛이 반사되는 정도가 달라서 그림의 밝기가 매번 달라지기 때문에 이후에 톤을 맞추는 작업을 하기 어려울 수 있어요.

Q6. 그림을 그릴 때 한 오브제당 시간이 얼마나 소요되나요?

난도에 따라 그림을 완성하는 데 걸리는 시간이 천차만별이에요! 쉬운 난도의 경우 5~20분, 어려운 난도의 경우 30~50분 정도 걸려요. 라인만 있는 간단한 그림은 비교적 쉽기 때문에 금방 완성할 수 있고 창문이 많거나 복잡한 건축물, 공룡이나 무늬가 많은 동물을 그릴 때는 시간이 꽤 걸려요.

Q7. 색연필로 어떻게 섬세한 표현을 할 수 있을까요?

저는 연필깎이로 색연필을 자주 깎는답니다. 색연필 끝이 뭉뚝해진 적이 거의 없을 만큼 수시로 깎아서 사용해요! 자주 깎기 때문에 그림을 완성하는 데 많은 시간이 소요되지만 끝이 뾰족할수록 세밀하고 자세한 표현이 가능해요. 특히 창틀이나 동물의 털을 그릴 때, 메뉴판의 글씨처럼 작은 글씨를 쓸 때는 뾰족하게 깎아서 사용하는 게 좋습니다.

Q8. 저도 작가님처럼 색연필 일러스트를 잘 그리고 싶어요. 왜 어색하게 완성될까요?

처음에는 색연필을 사용하는 것이 서툴러서 그림이 어색하게 보일 수 있어요. 생각보다 여러 번 반복해서 손에 색연필이 익숙해질 때까지 많이 그려봐야 해요. 그리는 도중 마음에 들지 않더라도 끝까지 완성해보는 경험도 필요해요. 그래야 색연필 일러스트 실력이 향상될 수 있어요.
자신의 그림과 다른 사람의 그림을 비교해보고 어떤 부분이 다른지 체크하며 수정하는 것도 좋아요. 하지만 똑같이 그리는 것이 꼭 좋은 방법은 아닙니다. 따라 그리면서도 자신이 원하는 방법을 더하고, 새로운 시도를 해보면서 자신만의 스타일을 찾는 것이 색연필 일러스트를 그리는 가장 올바른 방향이라고 생각해요. 여러분만의 멋진 그림을 그리길 항상 응원합니다!

취향 가득

나만의 보금자리

홈, 스위트 홈

어떤 집에 살고 싶나요? 상상 속에서 떠올렸던 예쁜 집과

그 안의 공간을 취향껏 가득 채워봐요. 가구와 소품은

채도가 조금 낮은 색으로 톤을 맞춰서 그리면 따뜻하고 아늑한 느낌을 줄 수 있어요.

과정이 많아 보여도 차근차근 따라 하면 금방 완성할 수 있답니다!

집

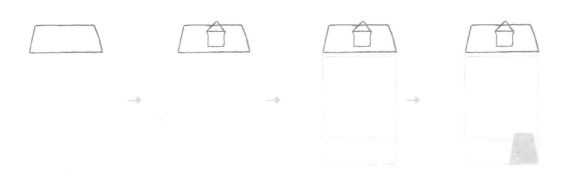

❶ 사다리꼴로 지붕을 그려요.

❷ 지붕 가운데에 작은 집 모양 을 그려요.

❸ 지붕 아래에 벽과 바닥을 그 려요.

❹ 사다리꼴로 계단을 그리고, 노란색으로 칠해요.

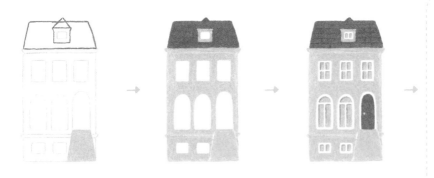
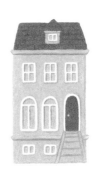

❺ 대문과 창문을 그려요.

❻ 윤곽선 색에 맞춰 칠해요.

❼ 대문과 창문을 칠해요. 푸른 빛이 도는 진한 회색으로 창 틀 왼쪽을 얇게 덧칠해서 입 체감을 줘요. 바탕색보다 진 한 색으로 지붕에 가로선과 세로선을 그어서 벽돌을 표 현해요.

❽ 연한 주황색으로 각 층의 경 계선과 계단의 윤곽선 일부 를 덧그어요.

Tip 황토색으로 집의 오른쪽과 창문 아랫부분을 덧칠하면 입체감 을 표현할 수 있습니다.

개집

Color Chart
1012 1019 1017 947 935

① 곡선으로 지붕을 그린 다음 그 아래에 벽과 바닥을 그려요.

② 문과 뼈다귀 모양의 이름표를 그리고, 윤곽선 색에 맞춰 칠해요.

③ 문 안쪽에 눈과 코를 그린 다음 여백을 진한 고동색으로 칠해요. 지붕 밑 경계선을 진하게 덧그어요.

④ 이름표에 'dog'를 쓰고, 벽에 가로선을 그어서 나무 판자의 질감을 표현해요.

삽

Color Chart
1021 1065 1093 1080 947

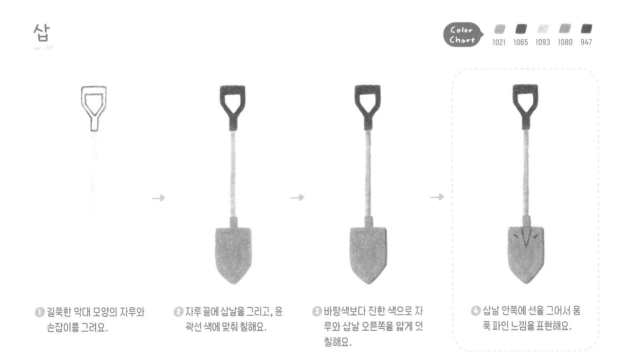

① 길쭉한 막대 모양의 자루와 손잡이를 그려요.

② 자루 끝에 삽날을 그리고, 윤곽선 색에 맞춰 칠해요.

③ 바탕색보다 진한 색으로 자루와 삽날 오른쪽을 얇게 덧칠해요.

④ 삽날 안쪽에 선을 그어서 움푹 파인 느낌을 표현해요.

테이블

의자

dog

POST

연못

SEED

Lavender

Gardenia

Welcome to My Garden

화분 ①

꽃삽

갈퀴

장화

그네

화분 ②

잡초

소파

① 얇은 직사각형 위에 두꺼운 직사각형을 그린 다음 그 위에 사다리꼴을 그려요. 전체를 절반으로 나누는 세로선을 그어요.

② 사다리꼴 위에 모서리가 둥근 직사각형을 그려서 등받이 쿠션을 표현하고, 양옆에 팔걸이도 그려요.

③ 받침대와 다리를 그리고, 전체를 베이지색으로 칠해요.

④ 진한 베이지색으로 각 부위의 꺾이는 면을 덧칠하고, 고동색으로 경계선을 덧그어요.

티슈 케이스

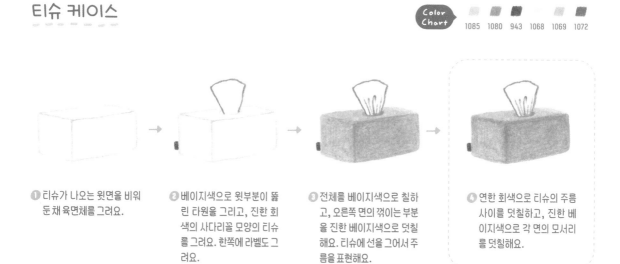

① 티슈가 나오는 윗면을 비워둔 채 육면체를 그려요.

② 베이지색으로 윗부분이 뚫린 타원을 그리고, 진한 회색의 사다리꼴 모양의 티슈를 그려요. 한쪽에 라벨도 그려요.

③ 전체를 베이지색으로 칠하고, 오른쪽 면의 꺾이는 부분을 진한 베이지색으로 덧칠해요. 티슈에 선을 그어서 주름을 표현해요.

④ 연한 회색으로 티슈의 주름 사이를 덧칠하고, 진한 베이지색으로 각 면의 모서리를 덧칠해요.

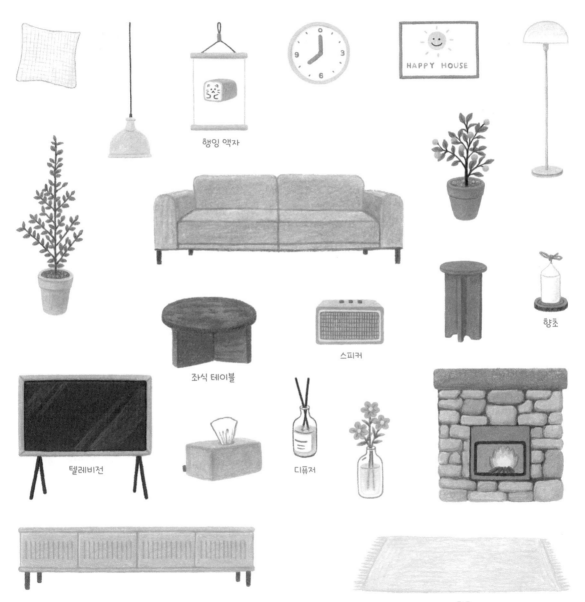

행잉 액자

향초

스피커

좌식 테이블

텔레비전

디퓨저

러그

전자레인지

Color Chart

1093 1080 1083 1068 1072 1076 935

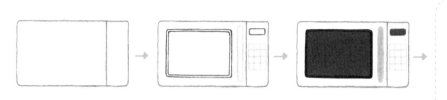

① 모서리가 둥근 직사각형을 그리고, 3/4 지점에 세로 선을 그어서 두 개의 사각형 으로 나눠요.

② 왼쪽 사각형에 유리창과 손 잡이를 그리고, 오른쪽 사각 형에 작은 타이머와 열두 개 로 나뉜 버튼을 그려요.

③ 윤곽선 색에 맞춰 칠해요.

④ 연한 회색으로 유리창에 사 선을 그어서 빛이 반사되는 효과를 주고, 진한 베이지색 으로 손잡이 오른쪽을 덧칠 해서 입체감을 줘요.

전기밥솥

Color Chart
140 940 1094 1099

① 사각형을 그린 다음 그 아래 에 사다리꼴을 그려서 밥솥 의 몸체를 완성해요.

② 사다리꼴과 작은 사각형을 그려서 뚜껑을 표현하고, 손 잡이도 그려요.

③ 몸체 아래에 다리를 그리고, 직사각형과 동그란 버튼을 그린 다음 나머지를 윤곽선 색에 맞춰 칠해요.

④ 직사각형 윗부분에 숫자를 쓰고, 여백을 칠해서 타이머 를 표현해요. 진한 고동색으 로 몸체와 뚜껑이 맞닿는 부 분에 경계선을 그어요.

Tip 진한 노란색으로 동그란 버튼의 오른쪽을 덧칠하면 더욱 볼록 한 느낌을 표현할 수 있습니다.

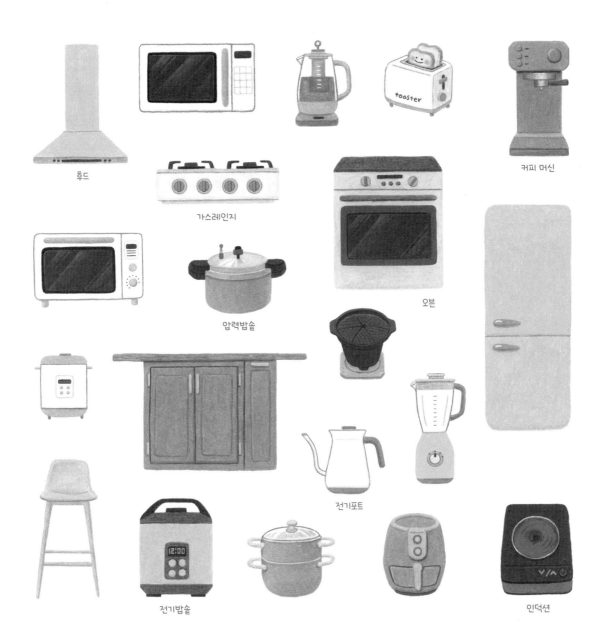

후드

가스레인지

커피 머신

오븐

압력밥솥

전기포트

전기밥솥

인덕션

샤워 가운

❶ 두껍고 길게 칼라를 그려요.

❷ 어깨와 팔, 소매, 몸통, 허리 끈을 그려요.

❸ 가운의 밑부분도 길게 이어서 그리고, 칼라 끝에서부터 아래로 세로선을 그어서 좌우를 나눠요.

❹ 주머니를 그려요.

욕조

❶ 연한 회색으로 살짝 찌그러진 타원을 그린 다음 그 아래에 둥근 사다리꼴로 욕조를 그려요.

❷ 베이지색으로 다리와 수전을 그려요. 하늘색으로 욕조 안에 가로선을 긋고, 수도꼭지 끝에서부터 세로선을 두껍게 그려서 흘러나오는 물을 표현해요.

❸ 윤곽선 색에 맞춰 칠해요.

❹ 금색으로 수전 일부를 덧칠하고, 베이지가 섞인 회색으로 타원 아랫부분과 욕조 아래를 덧칠해요.

Tip 흐르는 물을 표현할 때 진한 하늘색으로 윤곽선을 덧그은 다음 중심부를 흰색으로 남겨두면 투명한 느낌을 낼 수 있어요.

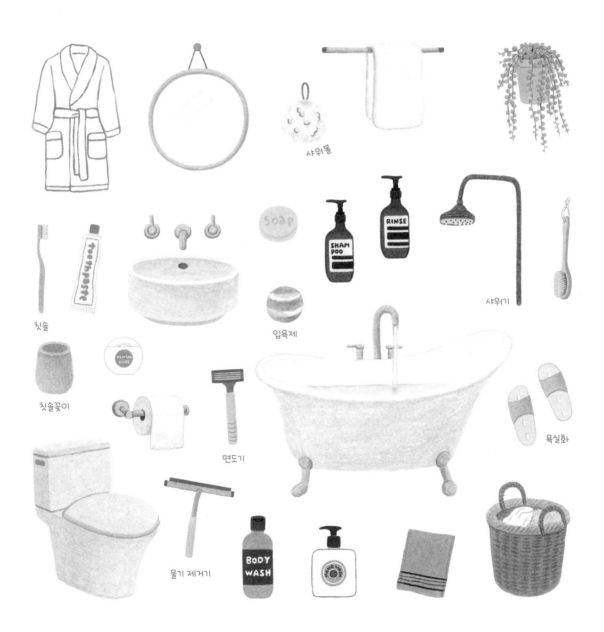

샤워볼

soap

SHAM POO

RINSE

샤워기

칫솔

입욕제

칫솔꽂이

욕실화

면도기

물기 제거기

BODY WASH

침대

❶ 비스듬한 육면체로 매트리스와 베개를 그려요.

❷ 매트리스 아래에 동일한 모양으로 조금 더 크게 프레임을 그려요.

❸ 얇은 기둥을 여러 개 늘어놓듯 그려서 헤드를 표현하고, 프레임을 칠해요.

❹ 매트리스와 베개 옆면에 연한 회색을 칠해서 입체감을 주고, 갈색으로 프레임 모서리를 덧칠해요.

러그

 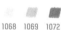

❶ 삐죽삐죽한 선을 그어서 타원을 만들어요.

❷ 아래에도 듬성듬성 선을 그어 타원에 볼륨감을 줘요.

❸ 중심부에도 짧은 선을 듬성듬성 그어요.

❹ 아랫면을 연한 회색으로 칠하고, 윗면도 듬성듬성 칠해서 입체감을 줘요.

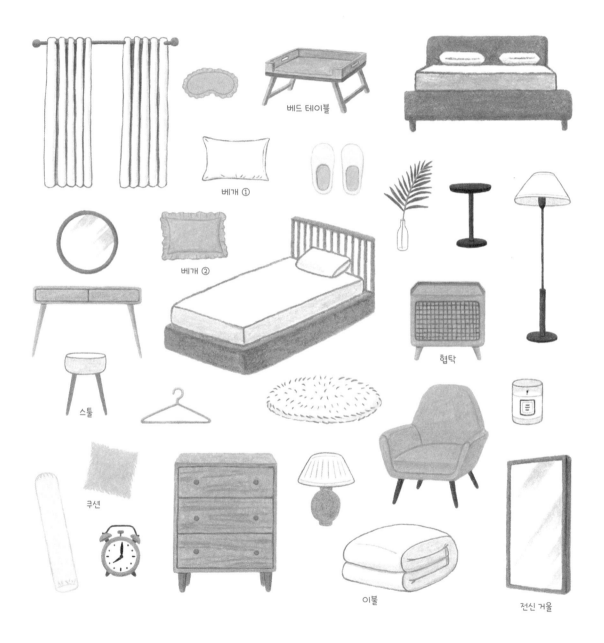

베드 테이블

베개 ①

베개 ②

협탁

스툴

쿠션

이불

전신 거울

Part 7

구석구석 집 안 살림

마치 원래부터 예정된 자리인 것처럼 각각의 공간에

위치한 물건들을 보면 뿌듯함이 느껴져요.

일상에 꼭 필요한 도구, 취향을 고스란히 반영한 소품을 그릴 때는

색감을 롱일해서 세트로 그리면 더욱 예쁘게 완성된답니다.

냄비

Color Chart
1093 1080 941 946 1069

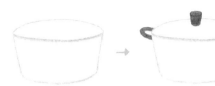

❶ 모서리가 둥근 사다리꼴을 그린 다음 그 위에 납작한 타원으로 냄비 뚜껑을 그려요.

❷ 뚜껑 꼭지와 냄비 손잡이를 그려요.

❸ 몸체를 칠하고, 고동색으로 뚜껑과 맞닿는 부분에 경계선을 얇게 그어요.

❹ 진한 베이지색으로 냄비 윤곽선 주변을 덧칠하고, 회색으로 뚜껑에 얇은 곡선을 두 개 그어요.

도마

Color Chart
1093 1080 941 947

❶ 모서리가 둥근 직사각형을 그린 다음 위쪽에 손잡이를 그려요.

❷ 전체를 베이지색으로 칠하고, 진한 베이지색으로 오른쪽과 아랫부분의 윤곽선을 덧그어요.

❸ 진한 베이지색으로 손에 힘을 주었다 빼며 강약을 주면서 세로선을 긋고, 고동색으로 손잡이에 끈을 그려요.

❹ 고동색으로 짧은 세로선을 그어서 나무의 질감을 표현해요.

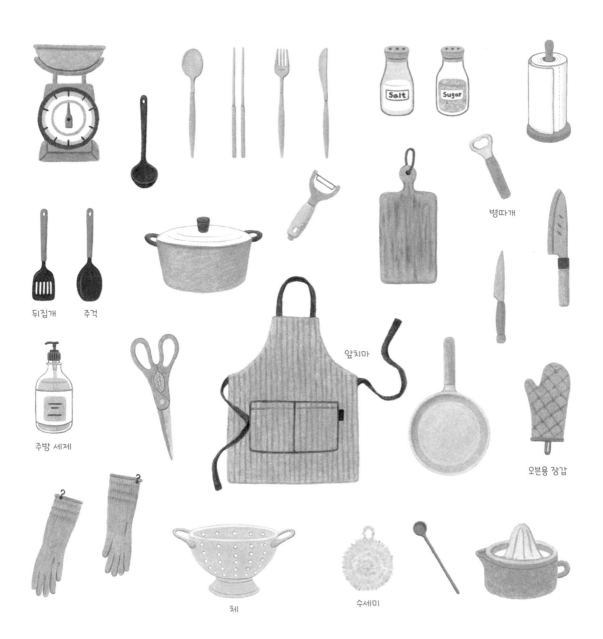

병따개

뒤집개　주걱

주방 세제

앞치마

오븐용 장갑

체　수세미

주전자

❶ 얇은 원기둥을 그린 다음 그 아래에 사다리꼴을 그려요.

❷ 주둥이와 손잡이를 그려요. 주둥이 아래와 몸체 오른쪽을 연한 회색으로 칠해요.

❸ 작은 원과 사각형을 합쳐서 뚜껑 꼭지를 그려요.

❹ 바탕색보다 진한 색으로 뚜껑과 손잡이를 덧칠해서 입체감을 줘요.

커피잔

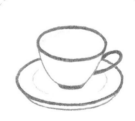

❶ 타원을 그린 다음 그 아래에 오목한 사다리꼴과 납작한 굽을 그려요.

❷ 황동색으로 손잡이를 그리고, 컵의 윗부분과 굽을 두껍게 칠해요.

❸ 컵 아래에 두께가 있는 타원을 그려서 접시를 표현해요. 베이지가 섞인 회색으로 접시 안쪽에 옅게 곡선을 그어서 오목하게 파인 느낌을 표현해요.

❹ 연한 회색으로 컵 안쪽과 바깥쪽 일부를 덧칠해서 입체감을 줘요.

텀블러

소주잔

머그잔

접시 ①

소스 용기

접시 ②

티포트

빗자루

① 모서리가 둥근 직사각형을 그린 다음 그 위에 손잡이를 그려요.

② 사다리꼴 형태로 쓸어내는 부분인 솔을 그리고, 결이 느껴지도록 세로 방향으로 칠해요.

③ 손잡이를 칠한 다음 끈을 그려요. 진한 고동색으로 솔에 세로선을 그어요.

④ 진한 베이지색으로 손잡이 일부를 덧칠하고, 고동색으로 솔 아랫부분을 덧칠해요.

TIP 솔의 아래쪽 윤곽선을 너무 똑바르지 않게 칠해야 털의 질감을 표현할 수 있습니다.

두루마리 휴지

① 원기둥을 그린 다음 윗면에 작은 원을 그려요.

② 휴지가 뜯긴 끝을 뾰족뾰족하게 그려요.

③ 휴지 일부를 연한 회색과 흰색을 섞어서 덧칠해요. 휴지 구멍 안쪽은 회색으로 칠해요.

④ 점선을 그어서 뜯는 선을 표현하고, 윗면에 곡선을 그어서 휴지가 말려 있는 모습을 표현해요.

세탁기

고무장갑

대걸레

손 세정제

방향제

유리 세정제

욕실 브러시

걸레

빨래 건조대

쓰레기 봉투
(50ℓ)

망치

Color Chart

1085 1080 941 947 1069 1072

 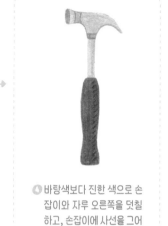

❶ 망치의 손잡이와 자루를 그려요.

❷ 못을 박고 뽑는 머리를 그려요.

❸ 윤곽선 색에 맞춰 칠해요. 진한 회색으로 머리의 경계를 구분 지으며 칠해요.

❹ 바탕색보다 진한 색으로 손잡이와 자루 오른쪽을 덧칠하고, 손잡이에 사선을 그어서 나무의 질감을 표현해요.

나사못

Color Chart

1072 1074 935

❶ 납작한 타원을 그린 다음 그 아래에 사다리꼴을 그려요.

❷ 끝이 뾰족한 막대를 그려요.

❸ 윤곽선 색에 맞춰 칠하고, 진한 회색으로 경계선을 덧그어요.

❹ 검은색으로 사선을 일정하게 그어서 나사를 표현해요.

드라이버

송곳

공구박스

실톱

헤라

못

볼트

너트

양날톱

손전등

절연테이프

5M

사다리

숨숨집

Color Chart 1093 1080 941 1083

❶ 오각형으로 집을 그리고, 안쪽에 작은 오각형을 두 개 더 그려요.

❷ 사선을 그어서 사다리꼴로 연결해 입체감이 느껴지도록 만들고, 아래에 다리를 그려요.

❸ 베이지가 섞인 회색으로 안쪽에 볼록한 쿠션을 그리고, 윤곽선 색에 맞춰 칠해요.

TiP 오른쪽 옆면을 가장 어둡게 칠해야 입체감이 살아나요.

❹ 쿠션에 곡선으로 X자를 그어서 볼륨감을 표현하고, 바깥쪽보다 더 어두운 색으로 안쪽 벽면을 칠해요. 고동색으로 입구의 윤곽선도 진하게 덧그어요.

밥그릇

Color Chart 914 140 1085 1080 941

❶ 두께가 있는 타원을 그린 다음 그 아래에 반원을 그려요.

❷ 사다리꼴을 그려서 밥그릇을 완성해요.

❸ 동글동글한 모양의 사료를 겹쳐서 그리고, 밥그릇을 아이보리색으로 칠해요.

❹ 진한 아이보리색으로 밥그릇 오른쪽을 덧칠하고, 윤곽선을 진하게 덧그어요. 윤곽선보다 연한 색으로 밥그릇 안쪽을 칠해요.

TiP 고동색으로 앞쪽에 놓인 사료의 윤곽선을 진하게 덧그어요.

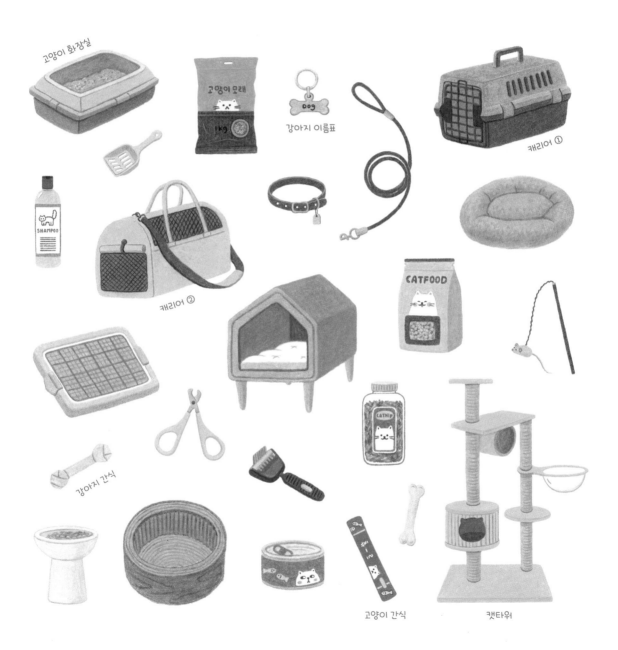

고양이 화장실

강아지 이름표

캐리어 ①

캐리어 ②

강아지 간식

고양이 간식

캣타워

컴퓨터

 Color Chart
1068 1069 1070 1076 935

❶ 모서리가 둥근 직사각형을 두 개 그려서 두께를 표현해요. 그 아래에 얇은 직사각형을 그려서 모니터를 완성해요.

❷ 모니터 받침을 그리고, 얇은 사다리꼴로 키보드를 그려요.

❸ 모니터를 윤곽선 색에 맞춰 칠해요. 키보드에 선을 그어서 자판의 구역을 나눈 다음 칠해요.

❹ 연한 회색으로 모니터에 다양한 굵기의 사선을 그어서 빛이 반사되는 효과를 주고, 키보드에는 격자무늬를 그려서 자판을 표현해요.

선풍기

Color Chart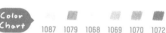
1087 1079 1068 1069 1070 1072

❶ 원을 두 개 그려서 두께를 표현해요. 가운데에 작은 원을 그려요.

❷ 기둥과 받침을 그리고, 원 안에 선을 여러 개 그어서 덮개를 표현해요.

❸ 덮개 사이로 날개를 그리고, 받침에 스위치를 그려요. 윤곽선 색에 맞춰 칠해요.

❹ 진한 회색으로 덮개 일부를 덧칠해요. 기둥 오른쪽도 진하게 덧칠해서 입체감을 줘요.

텔레비전

손선풍기

가습기

온풍기

냉장고

김치냉장고

다리미

일회용 마스크

Color Chart 1068 1072

❶ 마스크 중심부를 그려요.

❷ 위아래에 코와 턱을 가리는 부분도 그려요.

❸ 양쪽 끝에 점을 두 개씩 그리고, 점에서 빠져나온 모습으로 끈을 그려요.

❹ 연한 회색으로 각 부위의 경계선 주변과 코 부분을 덧칠해요.

알약

Color Chart 914 140 940 926 1096 109 1088 1068 1072

❶ 타원과 작은 원을 그린 다음 가운데에 선을 그어요.

❷ 타원을 두 가지 색으로 칠하고, 작은 원의 오른쪽 아랫부분을 연한 회색으로 칠해요.

❸ 바탕색보다 진한 색으로 타원 아랫부분을 덧칠해요. 흰색 젤리펜으로 타원 상단에 얇은 선을 그어요.

❹ 다른 색으로 변경해서 다양한 모습의 알약을 그려요.

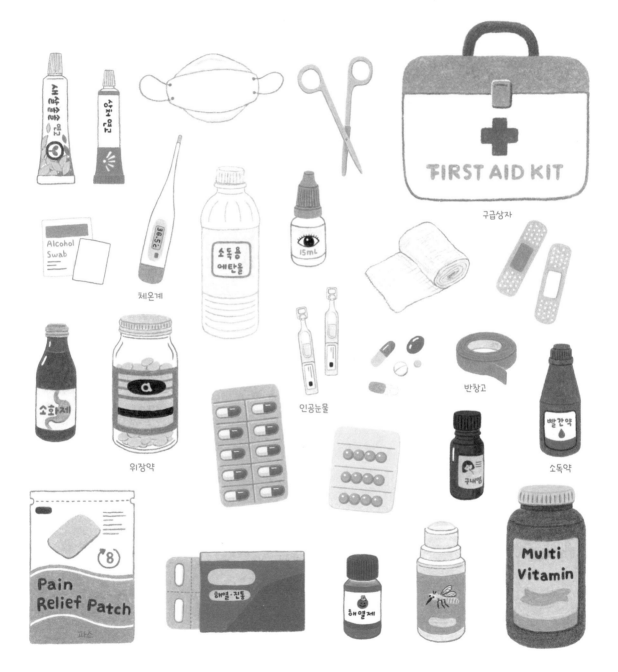

구급상자

체온계

Alcohol Swab

위장약

인공눈물

반창고

소독약

Pain Relief Patch
파스

해열·진통

해열제

Multi Vitamin

FIRST AID KIT

15mL

36.5°C

아늑한 홈 인테리어

책상, 서랍장 같은 큰 가구와 가지각색의 의자와 조명을 그리면

내가 꾸민 공간을 점검할 수 있고, 앞으로의 인테리어를 예측해볼 수도 있어요.

높낮이와 모양, 색을 다르게 그리면 새로운 기분이 들 거예요.

조명을 그릴 때는 크림색이나 노란색 계열로 은은한 빛을 표현해요.

원형 테이블

❶ 타원을 그린 다음 그 아래에 얇게 타원을 겹쳐 그려서 상판을 완성해요.

❷ 상판 아래에 곡선 모양의 기둥을 그려요.

❸ 작은 타원을 겹쳐 그려서 받침을 표현하고, 기둥 끝에 짧은 곡선을 그려요.

❹ 연한 회색으로 상판 아랫부분과 받침 아랫부분, 기둥 오른쪽을 칠해요.

거실장

❶ 두께가 있는 긴 직사각형을 그린 다음 그 아래에 뾰족한 원뿔 모양의 다리를 그려요.

❷ 직사각형을 세로로 3등분해요. 맨 오른쪽 칸을 다시 가로로 3등분한 다음 손잡이를 그려요.

❸ 전체를 베이지색으로 칠하고, 칸의 경계선을 진하게 덧그어요.

❹ 진한 황동색으로 테두리와 칸이 맞닿는 부분을 연하게 덧칠해서 음영을 표현해요.

Tip 음영을 표현하면 서랍이 안쪽으로 오목하게 들어간 느낌이 나요.

식탁

책상

수납장 ①

옷장

수납장 ②

소파 테이블

진열장

일인용 소파

Color Chart
1034 1093 1080 938

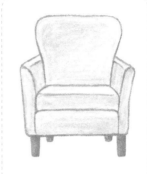

❶ 모서리가 둥근 직사각형을 두 개 그린 다음 그 위에 납작한 사다리꼴을 그려요.

❷ 등받이와 양쪽 팔걸이를 그려요.

❸ 진한 황토색으로 다리를 그리고, 전체를 베이지색과 흰색을 섞어서 칠해요.

❹ 진한 베이지색으로 다리 오른쪽을 덧칠하고, 윤곽선을 또렷하게 덧그어요.

나무의자

Color Chart
1085 1080

❶ 얇은 육면체를 그려요.

❷ 네 개의 다리와 다리를 연결하는 판을 그려요.

❸ 등받이를 그려요.

❹ 전체를 베이지색으로 칠하고, 진한 베이지색으로 다리 오른쪽 면을 덧칠해요.

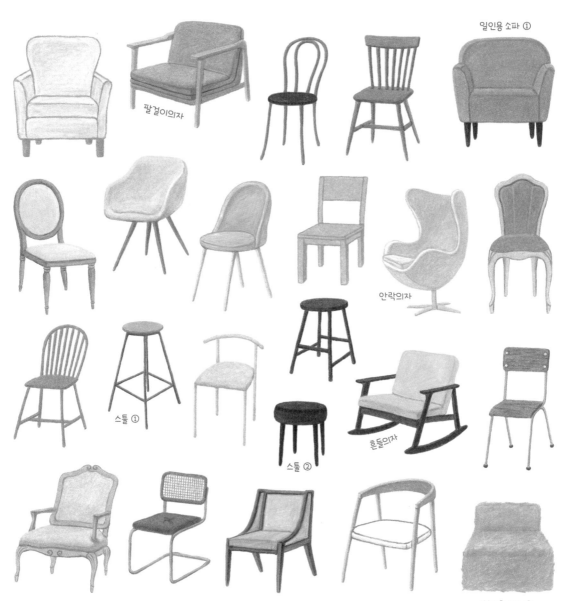

일인용 소파 ①

팔걸이의자

안락의자

스툴 ①

스툴 ②

흔들의자

일인용 소파 ②

스탠드 조명

❶ 밑면이 보이는 원기둥을 그린 다음 그 아래에 얇은 기둥을 그려요.

❷ 납작한 타원 모양의 받침을 그려요.

❸ 고동색으로 기둥과 받침 일부를 덧칠해서 입체감을 주고, 갓 안쪽에 레몬색을 칠해요.

❹ 연한 회색으로 갓 양쪽 끝을 칠해서 입체감을 주고, 노란색으로 갓 안쪽을 덧칠해서 조명이 켜진 느낌을 표현해요.

탁상 조명

❶ 사다리꼴 갓과 짧은 기둥을 그린 다음 그 아래에 둥근 받침을 그려요.

❷ 연한 회색으로 갓의 위아래에 선을 그어요.

❸ 고동색으로 받침에 선을 그어서 장식해요.

❹ 갓은 연한 회색과 크림색을 섞어서 칠해요. 연한 회색으로 갓 양쪽 끝을 덧칠해요.

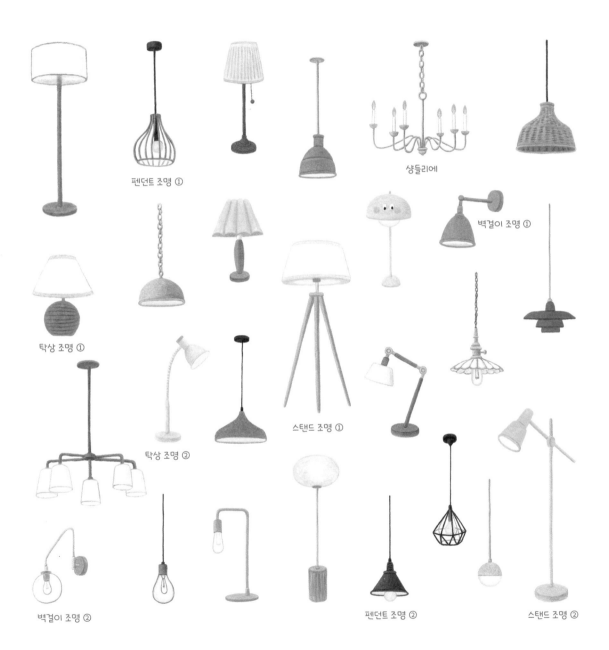

펜던트 조명 ①

샹들리에

벽걸이 조명 ①

탁상 조명 ①

탁상 조명 ②

스탠드 조명 ①

벽걸이 조명 ②

펜던트 조명 ②

스탠드 조명 ②

소소한 잡화

하나만 있어도 밋밋했던 공간에 활력을 불어넣는 소품들을 소개합니다.

따뜻한 색으로 내추럴한 분위기를 내거나

블랙&화이트로 모던하고 시크한 느낌을 내도 좋아요.

오밀조밀하고 작은 사물들은 꺾이는 부분에 선을 그어서 입체감을 주는 것이 포인트예요.

여인초

 → → →

❶ 원기둥을 두 개 붙인 모양으로 화분을 그린 다음 부채꼴로 퍼진 줄기를 그려요.

❷ 줄기 끝에 잎을 그리고, 화분을 칠해요.

❸ 잎을 초록색으로 칠하고, 연한 연두색으로 잎맥을 그려요. 흙을 진한 고동색으로 칠하고, 고동색으로 화분의 경계선을 덧그어요.

❹ 진한 초록색으로 줄기와 잎맥, 잎의 가장자리를 얇게 덧칠해요.

스투키

 → →

❶ 사다리꼴을 두 개 그려서 두께를 표현해요. 그 아래에 직사각형을 그려요.

❷ 초록색으로 길고 끝이 뾰족한 줄기를 그리고, 화분을 베이지가 섞인 회색으로 칠해요.

❸ 줄기는 초록색으로, 흙은 진한 고동색으로 칠해요.

❹ 줄기에 진한 초록색을 듬성듬성 칠해서 세부 묘사를 하고, 진한 회색으로 화분에 세로선을 그어서 장식해요.

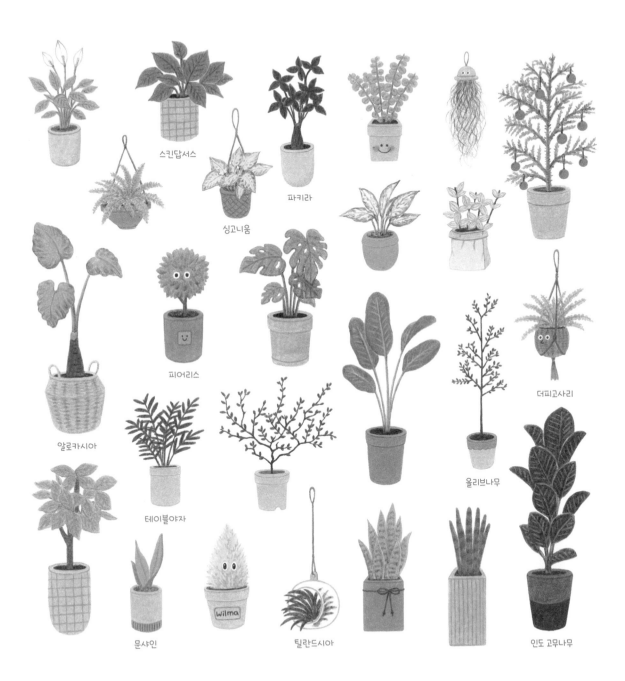

스킨답서스

파키라

싱고니움

알로카시아

피어리스

더피고사리

올리브나무

테이블야자

문샤인

wilma

틸란드시아

인도 고무나무

벽시계

 → → →

❶ 두께가 있는 원을 그려요.

❷ 가운데에 점을 찍고, 시침과 분침을 그려요. 시계를 푸른 빛이 도는 연한 회색으로 칠해요.

❸ 시침과 분침을 칠하고, 고동색으로 윤곽선을 덧그어요.

❹ 진한 베이지색으로 시계의 윤곽선 일부를 덧칠하고, 진한 고동색으로 안쪽 상단을 덧칠해요. 숫자 3과 6, 9, 12의 위치는 얇은 선으로 표시해요.

거울

 →

❶ 팔각형을 두 개 그려서 틀을 완성해요.

❷ 틀을 칠해서 두께를 표현하고, 각 꼭지점에 짧은 선을 그어서 꺾이는 느낌을 표현해요.

❸ 푸른빛이 도는 회색으로 거울에 사선을 긋듯이 칠해요. 빈 공간을 남겨두며 칠해서 빛이 반사되는 효과를 주고, 틀 안쪽도 얇게 덧그어요.

❹ 푸른빛이 도는 진한 회색으로 사선 끝부분을 덧칠하고, 진한 고동색으로 틀과 거울이 맞닿는 부분에 경계선을 그어요.

TiP 사선 끝으로 갈수록 손에 힘을 빼고 연하게 칠해요.

탁상시계

후크 선반

드림캐쳐

촛대

캔들 워머

선반

트롤리

만년필

Color Chart · 1028 · 1094 · 1059 · 1063 · 1065 · 935

❶ 펜대를 그려요.

❷ 펜대 아래에는 끝이 뾰족한 촉을 그리고, 위에는 깃털을 그려요.

❸ 깃털 가장자리를 푸른빛이 도는 회색으로 칠하고, 펜대와 촉은 황동색으로 칠해요.

❹ 진한 황동색으로 일부를 덧칠하고, 검은색으로 펜촉에 세부 묘사를 해요. 푸른빛이 도는 진한 회색으로 깃털 양쪽 끝에 사선을 그어서 질감을 표현해요.

촛대

Color Chart · 1028 · 1094 · 948 · 1072

❶ 야구방망이 모양의 기둥을 그린 다음 그 아래에 부채꼴로 받침을 그려요.

❷ 위로 쌓아올리듯 기둥의 나머지 부분도 그려요.

❸ 꼬불거리는 곡선과 얇은 직사각형을 그린 다음 그 위에 튤립 모양의 초 꽂이를 그려요. 대칭이 되도록 양쪽에 동일한 모습으로 그려요.

❹ 진한 회색으로 초를 그리고, 진한 고동색으로 심지를 그려요. 촛대를 황동색으로 칠해요.

Tip 진한 황동색으로 각 부위가 맞닿는 부분에 경계선을 그으면 부위가 세세하게 구분되어 보이고 입체감도 살아납니다!

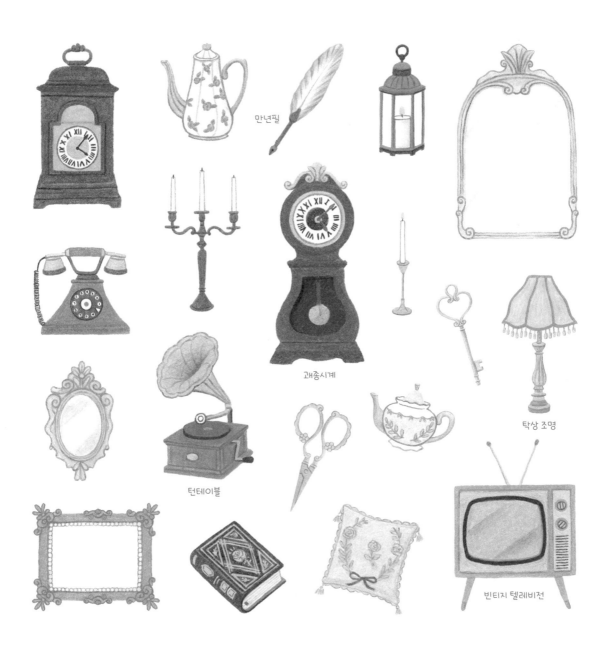

만년필

괘종시계

탁상 조명

턴테이블

빈티지 텔레비전

연필

Color Chart

| 1012 | 942 | 1092 | 1093 | 1080 | 1072 | 1074 | 1076 | 935 |

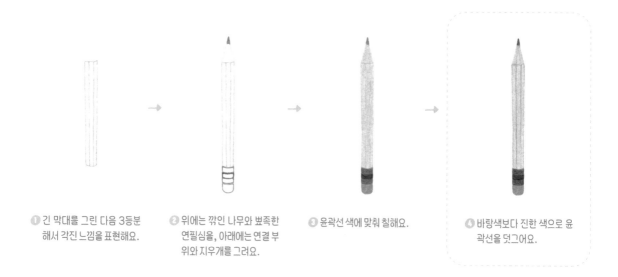

❶ 긴 막대를 그린 다음 3등분 해서 각진 느낌을 표현해요.

❷ 위에는 깎인 나무와 뾰족한 연필심을, 아래에는 연결 부위와 지우개를 그려요.

❸ 윤곽선 색에 맞춰 칠해요.

❹ 바탕색보다 진한 색으로 윤곽선을 덧그어요.

딱풀

Color Chart

| 916 | 917 | 1096 | 935 | 938 |

❶ 얇은 타원을 두 개 그린 다음 그 아래에 원기둥을 그려서 뚜껑을 완성해요.

❷ 긴 몸체와 돌리는 부분을 그려요.

❸ 몸체에 노란색으로 '딱풀'을 쓰고, 나머지 부분을 윤곽선 색에 맞춰 칠해요.

❹ 뚜껑과 돌리는 부분에 세로선을 긋고, 흰색으로 몸체에 격자무늬를 그려요. 검은색으로 '딱풀'의 윤곽선을 덧긋고, 아래에 '25g'을 써요.

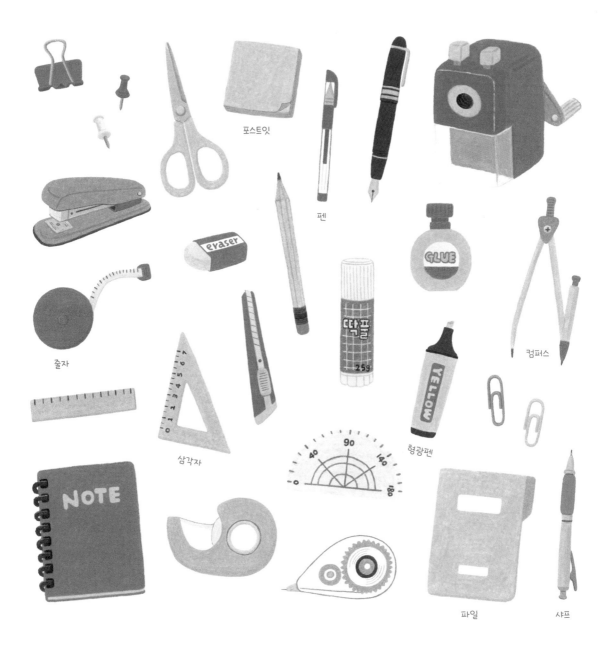

포스트잇

펜

줄자

eraser

GLUE

컴퍼스

삼각자

형광펜

NOTE

파일

샤프

오리인형

 Color Chart

1012 942 1034 939 1092 935

❶ 동그란 머리와 부리를 그려요.

❷ 몸통과 날개를 그려요.

❸ 머리와 몸통은 노란색, 부리는 살구색으로 칠해요. 검은색으로 눈을 그려요.

❹ 바탕색보다 진한 색으로 각 부위의 아랫부분을 덧칠하고, 경계선을 덧그어요.

곰인형

 Color Chart

1093 1080 941 1082 935

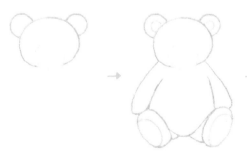 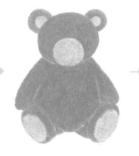

❶ 작은 원을 그린 다음 그 위로 큰 타원을 그리고, 반원 모양의 귀를 그려요.

❷ 몸통과 팔, 다리를 그려요. 발 안에 작은 원을, 귀 안에 반원을 그려요.

❸ 윤곽선 색에 맞춰 칠해요.

❹ 바탕색보다 진한 색으로 각 부위의 아랫부분을 덧칠하고, 경계선을 덧그어요. 몸통 가운데에 세로선을 긋고, 눈과 코도 그려요.

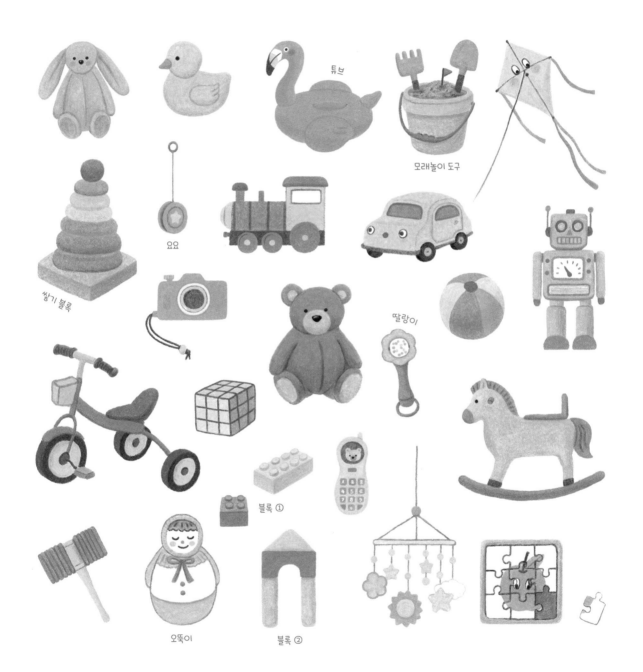

튜브

모래놀이 도구

요요

쌓기 블록

딸랑이

블록 ①

오뚝이

블록 ②

젖병

 Color Chart
914 140 1085 1080 1023 1063 1065

 → → →

❶ 호리병 모양의 젖병을 그린 다음 윗부분에 얇은 직사각형을 두 개 그려서 돌리는 부분을 완성해요.

❷ 젖꼭지를 그리고, 젖병 2/3 지점에 가로선을 그어요. 그 아래로 가장자리를 따라 선을 그어서 우유가 담긴 모습을 표현해요.

❸ 윤곽선 색에 맞춰 칠하고, 젖병 안쪽의 빈 공간은 연한 하늘색으로 칠해요.

❹ 돌리는 부분에 세로선을 긋고, 젖꼭지 일부를 크림색으로 칠해요. 젖병에 가로선을 그어서 눈금을 표현해요.

분유

 Color Chart
140 940 1079 1025 1080 941 1069 1072 1074

 → → →

❶ 얇은 원기둥을 그린 다음 윗면에 원을 그려요.

❷ 원기둥을 이어서 그리고, 얇은 단을 맨 아래에 그려서 통을 완성해요. 가운데에 원을 그린 다음 'MILK'를 써요.

❸ 숟가락을 그려요. 통 아래에 선을 긋고, 전체를 윤곽선 색에 맞춰 칠해요.

❹ 진한 노란색으로 분유를 살살 덧칠하고, 각 부위가 맞닿는 경계를 진하게 덧그어요.

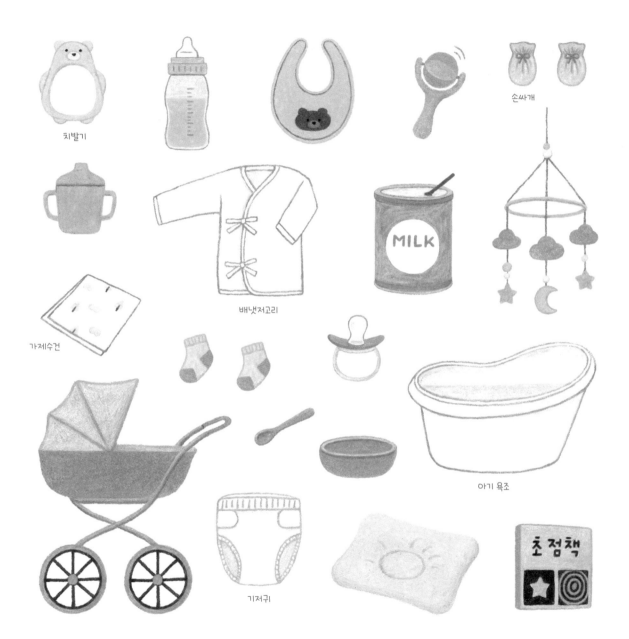

치발기

손싸개

배냇저고리

MILK

가제수건

아기 욕조

기저귀

초점책

Chapter

4

냠 냠 냠,

오늘은 먹방데이

든든하게 한 끼

가장 좋아하는 음식부터 별미까지, 오늘은 무엇을 먹었는지 기록하거나

이번 주엔 어떻게 먹을 것인지 식단을 계획할 때도 좋아요.

양념장이 들어간 음식은 먹음직스러워 보이도록 붉은 계열의 색을 많이 사용하며

면처럼 한 덩어리로 뭉치는 음식은 곡선으로 세부 묘사를 해야 된다는 점을 기억해요!

설렁탕

Color Chart
914 912 1096 1080 941 1094 1068 1072 1074 1076

① 국그릇을 그리고, 안에 담긴 국물을 표현하는 곡선을 그어요.

② 가운데가 비어 있는 타원으로 파를 그리고, 넓적한 고기도 그려요.

③ 국물을 베이지색과 연한 회색을 섞어서 칠한 다음 진한 베이지색으로 곡선을 그려서 소면을 세부 묘사해요.

④ 연두색과 초록색으로 국물 위에 뿌려진 파를 그리고, 국그릇을 진한 회색으로 칠해요.

Tip 고기 윤곽선을 덧긋고, 사선을 그어서 질감을 표현해요.

두부김치

Color Chart
914 942 1034 1001 922 1076 935

① 타원으로 접시를 그리고, 김치가 놓이는 부분에도 타원을 그려요.

② 가운데에서 사방으로 뻗어 나가는 육면체로 두부를 그리고, 김치가 놓이는 부분을 연한 주황색으로 칠해요.

③ 두부 윗면을 아이보리색으로, 옆면을 황토색으로 칠해요. 황토색으로 두부 윗면에 점을 찍어서 살짝 으깨진 질감을 표현해요.

④ 다홍색으로 김치의 윤곽선을 그리고, 김치에 선을 그어서 결을 사실적으로 묘사해요. 접시를 진한 회색으로 칠해요.

떡갈비

수제비

갈비찜

미역국

감자탕

낙지볶음

제육덮밥

누룽지

춘권

Color Chart

942 1034 1001 922 945 120 1096 1068 1072

① 접시를 그리고, 그 안에 모 서리가 둥근 직사각형으로 춘권을 그려요.

② 춘권을 황로색으로 칠하고, 오른쪽 아랫부분을 진한 황 로색으로 덧칠해요.

③ 갈색으로 돌돌 말린 선을 그 어요.

④ 소스 용기와 소스, 곁들이는 채소를 그려요.

짜장면

Color Chart

140 1089 1096 1093 1080 941 1082 946 1068 1072

① 오목한 그릇을 그리고, 안에 담긴 짜장면을 표현하는 진 한 베이지색 곡선을 그어요.

② 면과 소스가 만나는 부분에 지글지글한 선을 긋고, 가운 데에 오이를 그린 다음 소스 부분을 진한 베이지색으로 동그랗게 칠해요.

③ 면을 아이보리색으로 칠하 고, 동그랗게 칠한 소스 사이 사이를 진한 갈색과 고동색 을 섞어서 칠해요. 그릇 일부 를 연한 회색으로 칠해요.

④ 진한 고동색으로 소스 사이 사이를 덧칠하고, 구불구불 한 선을 그어서 면을 세부 묘 사해요.

Tip 흰색 젤리펜으로 소스 위에 곡 선을 여러 개 그으면 윤기 나는 모습을 표현할 수 있어요.

Korean food illustration page

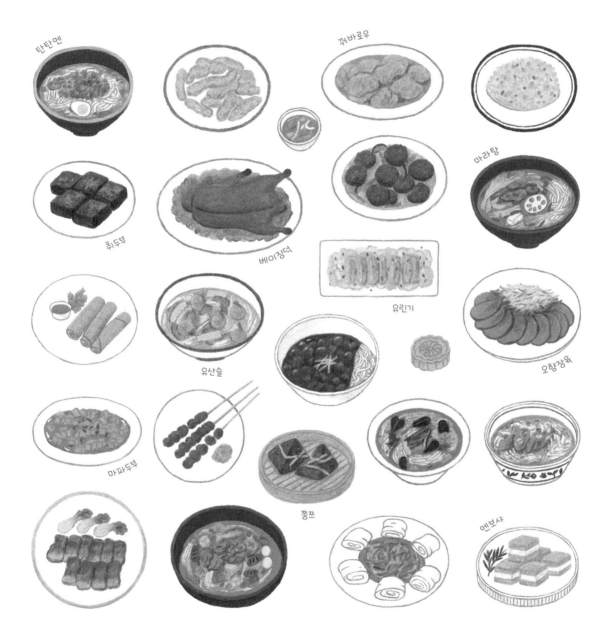

탄탄멘

꿔바로우

취두부

마라탕

베이징덕

유린기

유산슬

오향장육

마파두부

쫑쯔

멘보샤

연어초밥

① 연어 조각을 그려요.

② 그 아래에 윤곽선을 꼬불꼬불하게 그려서 밥을 그리고, 사이사이에 반원을 여러 개 그려서 밥알을 표현해요.

③ 진한 주황색으로 연어 조각 아랫부분을 덧칠해요. 회색으로 밥 아랫부분, 연어와 맞닿는 부분을 연하게 덧칠해요.

④ 흰색으로 연어에 세로선을 그려서 더욱 사실적으로 질감을 표현하고, 진한 회색으로 밥과 맞닿는 부분의 경계선을 덧그어요.

유부초밥

① 접시를 그리고, 그 안에 타원 모양의 유부를 그려요.

Tip 타원의 한쪽 선을 꼬불꼬불하게 그려야 밥알이 자연스럽게 표현돼요.

② 옆으로 누운 고깔 모양을 연결해서 그려요.

③ 주황색과 검은색으로 점을 찍어서 당근과 깨를 표현해요.

④ 진한 황토색으로 유부 아랫부분을 덧칠하고, 회색으로 반원을 여러 개 그려서 밥알을 표현해요.

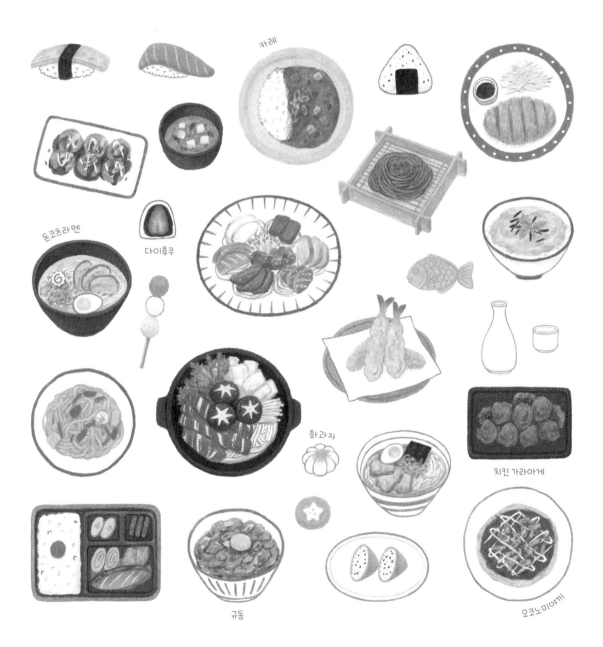

카레

돈코츠라멘

다이후쿠

화과자

치킨 가라아게

규동

오코노미야끼

떡볶이

Color Chart
1001 922 923 910 1096 938

 → → →

① 모서리가 둥근 직사각형을 두 개 그리고, 그 안에 떡과 어묵을 그려요.

② 떡과 어묵을 연한 주황색으로 칠하고, 소스를 빨간색으로 칠해요.

③ 빨간색으로 떡 일부를 덧칠해서 소스에 반쯤 잠긴 모습을 표현해요.

④ 빈 공간을 듬성듬성 남긴 채 접시를 에메랄드색으로 칠하고, 초록색으로 파를 그려요.

TiP 흰색으로 떡 일부를 옅게 칠하면 매끄럽게 윤기가 나는 모습을 표현할 수 있어요.

라면

Color Chart
914 1012 1034 1033 122 1096 1068 1072 1076 935

 → → →

① 면이 들어갈 자리를 비워둔 채 그릇을 그려요. 국물을 표현하는 곡선과 달걀노른자를 그려요.

② 파와 고추를 그리고, 비워둔 공간에 젓가락으로 들어 올린 라면을 그려요. 전체를 아이보리색으로 칠해요.

③ 달걀노른자를 노란색으로 칠해요. 진한 황토색으로 꼬불꼬불한 선을 그어서 라면을 세부 묘사하고, 국물도 칠해요.

④ 그릇 바깥쪽은 진한 회색으로 칠하고, 안쪽은 연한 회색으로 칠해요.

TiP 진한 황토색으로 라면 사이사이를 덧칠하면 더욱 입체감이 살아납니다.

우동

비빔냉면

물냉면

김말이 튀김

라볶이

쫄면

비프스테이크

Color Chart
122 1092 120 1096 1090 1080 941 1082 1095

① 살짝 단이 있는 접시를 그리고, 그 안에 납작한 모양으로 고기를 그려요.

② 작은 소스 용기와 방울토마토, 아스파라거스, 로즈마리를 그려요.

③ 고기 윗면은 진한 베이지색으로, 옆면은 진한 분홍색으로, 꺾이는 면은 고동색으로 열게 칠해요.

④ 고동색으로 고기 위에 격자 무늬를 그려서 석쇠 자국을 표현해요.

TIP 흰색 젤리펜으로 고기 왼쪽 상단에 곡선을 그으면 윤기가 나는 모습을 표현할 수 있어요.

마르게리타피자

Color Chart
914 942 1034 1001 118 921 922 1096 109

① 황토색으로 원을 두 개 그린 다음 8등분해서 도우를 표현해요.

② 동그랗게 썬 토마토와 바질 잎을 그려요.

③ 도우를 아이보리색으로 칠하고, 다홍색으로 도우와 빵 끝이 만나는 부분을 덧칠해요. 8등분한 경계선도 진하게 덧그어요.

④ 다홍색으로 도우에 점을 찍은 다음 아이보리색으로 주변을 뭉개듯 덧칠해서 치즈가 녹은 모습을 표현해요.

TIP 황토색으로 도우 바깥쪽을 듬성듬성 덧칠하면 노릇하게 구워진 빵의 느낌을 표현할 수 있어요.

칼초네

매시드포테이토

클램차우더

수플레오믈렛

라자냐

까르보나라

프리타타

뇨끼

달걀프라이

Color Chart

914 1012 917 1034 1088 1072

① 타원 두 개로 접시를 그리고, 그 안에 비뚤비뚤한 원으로 흰자를 그려요.

② 흰자 가운데에 작은 타원을 그려서 노른자를 표현하고, 연한 노란색으로 흰자의 윤곽선을 덧칠해요.

③ 노란색으로 흰자의 윤곽선을 듬성듬성 덧칠해요.

④ 진한 노란색으로 흰자의 윤곽선을 한 번 더 듬성듬성 덧칠하고, 노른자 오른쪽과 아랫부분도 덧칠해요.

Tip 흰색 젤리펜으로 노른자 왼쪽 상단에 곡선을 그으면 빛을 받아 반짝이는 효과를 낼 수 있어요.

감자볶음

Color Chart

914 942 1034 918 1068 1072

① 타원을 여러 개 겹쳐서 그릇을 그려요.

② 그릇 안에 얇고 긴 직사각형으로 감자를 그려요.

Tip 쌓여 있는 반찬을 그릴 때는 가장 위에 놓인 반찬부터 그리는 것이 좋아요.

③ 아래에 감자와 당근을 겹쳐서 그리고, 그릇 일부를 연한 회색으로 칠해요.

④ 감자를 아이보리색으로 칠하고, 황토색으로 사이사이를 칠해서 감자가 쌓인 모습을 표현해요.

고등어구이

달걀찜

시금치무침

호박죽

어묵볶음

감자전

두부조림

도토리묵무침

간단하지만 맛있게

매일 먹는 집밥 대신 다른 메뉴가 생각날 때 추천하는 그림들이에요.

여러 메뉴를 함께 그릴 때는 색의 균형을 고려해서 조합하고

달걀프라이나 방울토마토 같은 매끄러운 음식의 표면,

소스의 반짝이는 질감을 표현할 때는 흰색 젤리펜을 활용해요.

오믈렛

① 서로 다른 색으로 원을 두 개 그리고, 그 안에 긴 타원으로 오믈렛을 그려요.

② 꼬불꼬불하게 케첩 자리를 비워둔 채 오믈렛을 노란색으로 칠해요.

③ 방울토마토를 그리고, 한 덩이로 샐러드를 그려요. 케첩도 칠해요.

④ 초록색으로 샐러드에 잎을 그려서 세부 묘사하고, 황토색으로 오믈렛 오른쪽을 덧칠해서 입체감을 줘요.

TiP 흰색 젤리펜으로 케첩과 토마토 한쪽에 곡선을 그으면 빛을 받아 반짝이는 효과를 낼 수 있어요.

에그베이컨토스트

① 베이컨이 들어갈 자리를 비워둔 채 식빵을 그리고, 가운데에 달걀프라이를 그려요.

② 구불구불한 윤곽선으로 베이컨을 그리고, 식빵을 크림색으로 칠해요.

③ 흰 부분을 남긴 채 베이컨을 락한 분홍색으로 칠해요. 진한 노란색으로 노른자 아랫부분을 덧칠해요.

④ 진한 황토색으로 식빵의 윤곽선을 덧칠하고, 진한 자주색으로 베이컨을 듬성듬성 칠해서 세부 묘사를 해요.

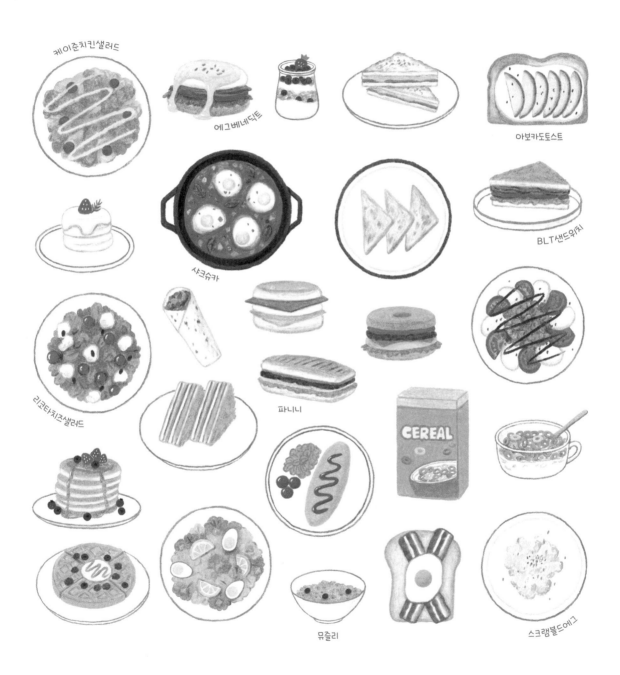

케이준치킨샐러드

에그베네딕트

아보카도토스트

샥슈카

BLT샌드위치

리코타치즈샐러드

파니니

뮤즐리

스크램블드에그

햄버거

① 위에서부터 빵-양상추-패티-치즈-토마토-패티-빵 순서로 그려요.

Tip 아이보리색으로 빵 윗면의 깨를 먼저 칠한 다음 황토색으로 여백을 메우듯 칠해요.

② 윤곽선 색에 맞춰 칠해요.

③ 진한 황토색으로 빵 아랫부분을 덧칠하고, 진한 연두색으로 양상추 일부를 덧칠해요.

④ 진한 고동색으로 패티에 점을 듬성듬성 찍어서 고기의 질감을 표현하고, 진한 황토색으로 깨와 치즈의 윤곽선을 덧그어요.

감자튀김

① 포장지를 그리고, 앞줄에 놓인 감자튀김을 얇고 긴 직사각형으로 그려요.

② 나머지 감자튀김을 뒷줄에 겹쳐서 그리고, 포장지에 타원을 그린 다음 여백을 칠해요.

③ 감자튀김을 아이보리색과 노란색을 섞어서 칠하고, 진한 노란색으로 윤곽선을 덧그어요.

④ 진한 황토색으로 감자튀김이 서로 맞닿는 부분에 경계선을 진하게 덧긋고, 포장지에 'FRIES'를 써요.

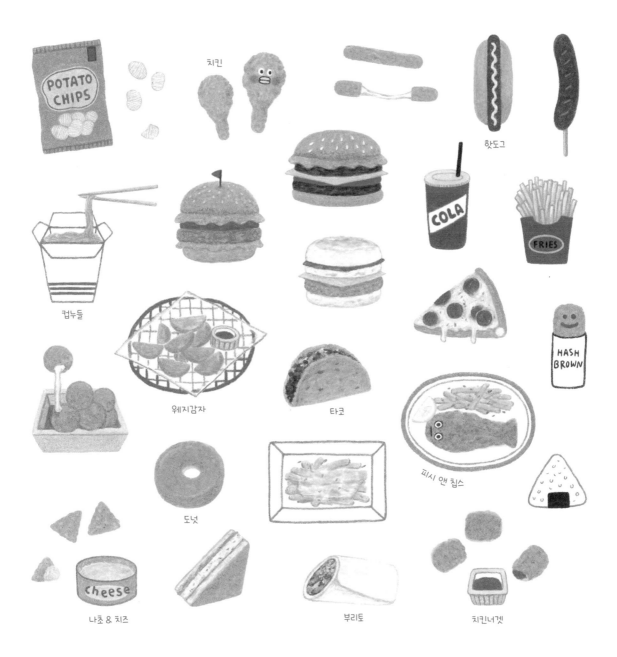

치킨

핫도그

컵누들

웨지감자

타코

피시 앤 칩스

도넛

나초 & 치즈

부리토

치킨너겟

삼각김밥

Color Chart
1088 908 1084 1028 1072 935

① 지글지글한 선으로 삼각형 을 그려요.

② 화살표와 뜯는 선, 라벨을 그려요.

③ 김을 검은색과 진한 초록색 을 섞어서 칠해요.

TiP 비닐을 표현하기 위해 윤곽선 과 약간 간격을 두고 칠해요.

④ 화살표에는 숫자를, 라벨에 는 '참치마요'를 써요.

막대사탕

Color Chart
1012 122 928 929 1072

① 원을 그린 다음 그 아래에 직 사각형으로 사탕 껍질을 그 려요.

② 노란색으로 곡선을 긋고, 회 색으로 사선을 그어서 껍질 의 무늬를 세부 묘사한 다음 막대기를 그려요.

③ 윤곽선 색에 맞춰 칠해요.

④ 빨간색으로 곡선을 그리고, 진한 분홍색으로 사탕 껍질 일부를 덧칠해서 세부 묘사 를 해요.

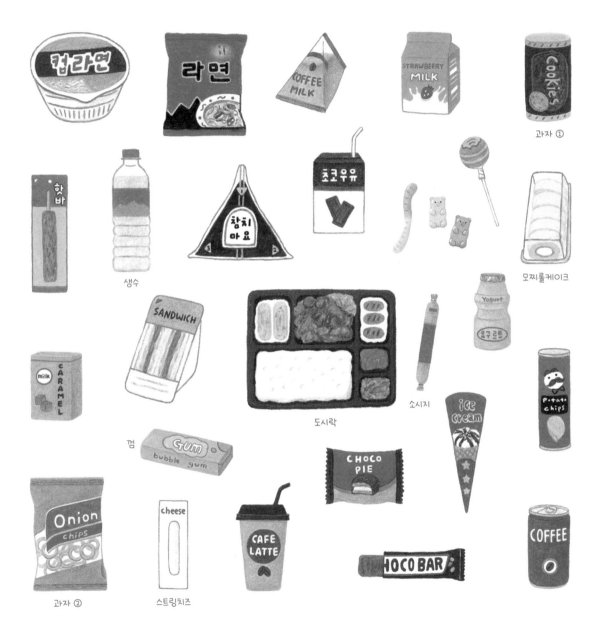

과자 ①

생수

모찌롤케이크

소시지

도시락

껌

과자 ②

스트링치즈

마요네즈

Color Chart

914　140　1012　942

① 짧은 원기둥을 그려요.

② 호리병 모양으로 롱을 그려요.

③ 뚜껑은 노란색, 롱은 크림색으로 칠해요.

④ 황토색으로 뚜껑에 세로선을 긋고, 윤곽선을 덧그어요. 진한 크림색으로 롱 오른쪽을 덧칠해서 입체감을 줘요.

크림치즈

Color Chart

914　1059　1061　902　1083　1068

① 타원을 두 개 그린 다음 그 아래에 밑면이 둥근 사다리꼴로 롱을 그려요.

② 롱 가운데에 타원을 그린 다음 여백을 칠해요. 크림치즈는 아이보리색으로 칠해요.

③ 군청색으로 타원의 윤곽선을 두껍게 그은 다음 'CREAM CHEESE'를 써요. 베이지가 섞인 회색으로 크림치즈 윗면에 여러 개의 타원을 겹치듯 그리고, 끝을 뾰족한 소프트아이스크림처럼 그려요.

④ 연한 회색으로 크림치즈의 경계선 주변을 살살 덧칠하고, 푸른빛이 도는 진한 회색으로 롱의 윤곽선 주변을 덧칠해요.

케첩

마요네즈

아가베시럽

스리라차소스

초콜릿잼

바닐라시럽

발사믹식초

식초

참기름

싱싱하고 건강하게

보기만 해도 건강해질 것 같은 채소와 과일, 다이어트 음식.

싱그러움을 강조할 때는 채도가 높은 산뜻한 색을 선택해요.

또 채소와 과일은 대부분 동그란 공 모양이기 때문에

명암을 표현해 입체감을 주는 게 포인트랍니다.

석류

❶ 복주머니 모양으로 석류를 그린 다음 그 안에 과육의 위치를 대강 잡아서 연하게 그려요.

❷ 과육 안에 동그란 알갱이들을 채워요.

❸ 껍질 바깥쪽은 자주색으로, 안쪽은 크림색으로 칠해요.

TiP 자주색과 크림색이 만나는 곳을 크림색으로 연하게 덧칠하면 자연스럽게 경계를 표현할 수 있습니다.

❹ 진한 자주색과 갈색으로 각 알갱이의 오른쪽 아랫부분을 둥글게 덧그어서 입체감을 줘요.

리치

❶ 삐쭉삐쭉한 윤곽선으로 원을 그려요. 그 옆에 동일한 방법으로 반원을 그린 다음 나머지 반원은 매끄럽게 그려서 리치를 완성해요.

❷ 껍질을 라즈베리색과 황갈색을 섞어서 칠해요.

TiP 이때 라즈베리색의 비중을 더 높게 칠해요.

❸ 과육을 연한 회색과 흰색을 섞어서 반투명하게 칠하고, 맨 위에 움푹 팬 부분과 뻗어나가는 선을 그려요.

❹ 작은 뿔을 여러 개 그려서 울퉁불퉁한 껍질을 표현하고, 고동색으로 꼭지를 그려요.

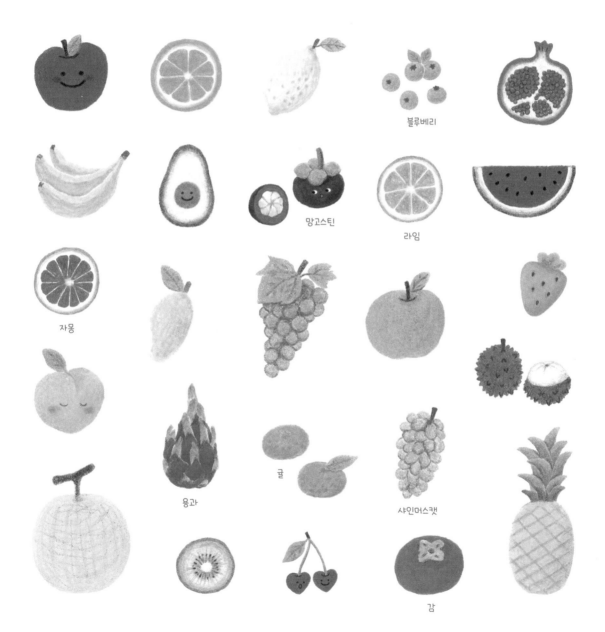

블루베리

망고스틴

라임

자몽

샤인머스캣

용과

귤

감

브로콜리

Color Chart 1005 1096 109 988

 → → →

① 구름 모양의 송이와 줄기를 그려요.

② 송이 사이사이에 간격을 둔 채 전체를 라임색으로 칠해요.

③ 진한 연두색으로 동그랗게 굴리며 송이 아랫부분을 덧칠해요.

Tip 동그랗게 굴리며 칠할 때 진한 연두색과 라임색을 섞어서 칠하면 더욱 자연스럽게 입체감이 표현돼요.

④ 진한 초록색으로 서로 맞닿는 부분을 덧칠하여 경계를 뚜렷하게 나눠요.

깻잎

Color Chart 1005 1096 109 988

 → → →

① 깻잎을 그리고, 라임색으로 두꺼운 잎맥을 그려요.

② 잎맥을 피해서 전체를 초록색으로 칠해요.

③ 진한 연두색으로 잎맥 끝부분을 뭉개듯 덧칠해서 경계가 보이지 않게 만들어요.

④ 진한 초록색으로 잎맥 일부를 덧칠해서 입체감을 줘요.

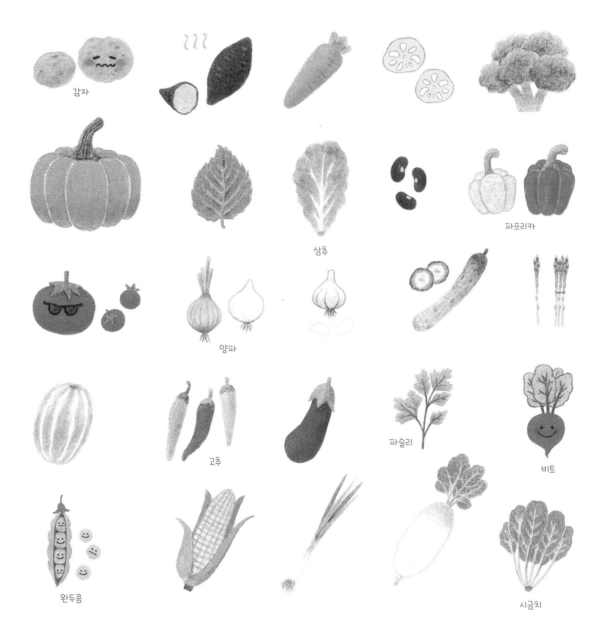

감자

상추

파프리카

양파

고추

파슬리

비트

완두콩

시금치

현미밥

Color Chart
1085 1093 1080 1068 1072 938

① 밥그릇을 그려요.

② 밥을 흰색과 베이지색을 섞어서 칠해요.

TIP 너무 촘촘히 칠하지 말고, 듬성 듬성 칠해야 사실적으로 밥을 표현할 수 있습니다.

③ 볼록한 반원을 여러 개 그려서 밥알을 표현해요.

④ 연한 회색으로 밥그릇 오른쪽을 열게 칠해서 입체감을 줘요.

닭가슴살 샐러드

Color Chart
914 1034 922 1005 989 912 120 1096 911 1025 1085 1080

① 두께가 있는 원으로 접시를 그리고, 그 안에 닭가슴살과 방울토마토, 아몬드를 그려요.

② 다양한 연두색으로 채소를 풍성하게 그리고, 닭가슴살의 옆면을 칠해요.

③ 윤곽선 색에 맞춰 채소를 칠하고, 닭가슴살 윗면을 베이지색으로 열게 칠해요.

④ 초록색으로 채소의 잎맥을 그리고, 황로색과 진한 베이지색으로 닭가슴살 일부를 덧칠해요. 젤리펜으로 방울토마토 한쪽에 곡선을 그어서 반짝이는 효과를 내요.

TIP 진한 초록색으로 각 재료의 아 랫부분을 덧칠하면 입체감을 더욱 강조할 수 있습니다.

현미밥

잡곡밥

그릭요거트

단백질 쉐이크

키토김밥

닭가슴살

저지방우유

두부

곤약

달콤한 군것질&티타임

노릇노릇한 빵, 알록달록한 디저트, 시원한 아이스크림과 음료,

티타임의 주인공 커피와 차를 그릴 시간이에요.

포인트 컬러를 정해서 단순하게 형태를 표현하면 쉬워요.

빵은 아이보리색, 황토색, 연한 갈색이면 먹음직스럽게 완성된답니다.

브레첼

 Color Chart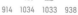
914 1034 1033 938

 → → →

① 두께가 있는 하트를 그려요. 이때 하트 안쪽 꼭지의 선을 둥글게 그려요.

② 하트 안쪽 꼭지에 꼬인 부분을 연결해서 그려요.

③ 전체를 크림색과 진한 황로색을 섞어서 칠해요. 이때 겹치는 부분의 경계선은 하얗게 남겨둬요.

④ 연한 갈색으로 일부를 덧칠하고, 흰색으로 점을 찍어서 소금을 표현해요.

TiP 연한 갈색으로 소금 아랫부분을 살짝 덧칠하면 그림자가 표현되어 입체감이 살아납니다.

크로켓

Color Chart
914 942 1034 1096

 → → →

① 원을 그린 다음 3/4 지점에 가로로 곡선을 그어요.

② 전체를 크림색과 황로색, 진한 황로색을 섞어서 손에 힘을 뺀 채 짧은 선을 날리듯 그으며 칠해요.

TiP 이렇게 칠해야 하얀 공간이 듬성듬성 남고 테두리가 지글지글해져서 튀김옷 표면의 질감이 생생하게 표현돼요.

③ 짧은 선을 여러 번 겹쳐서 한 번 더 칠해요.

④ 진한 황로색으로 빵이 꺾이는 면을 덧칠하고, 초록색으로 파슬리를 그려요.

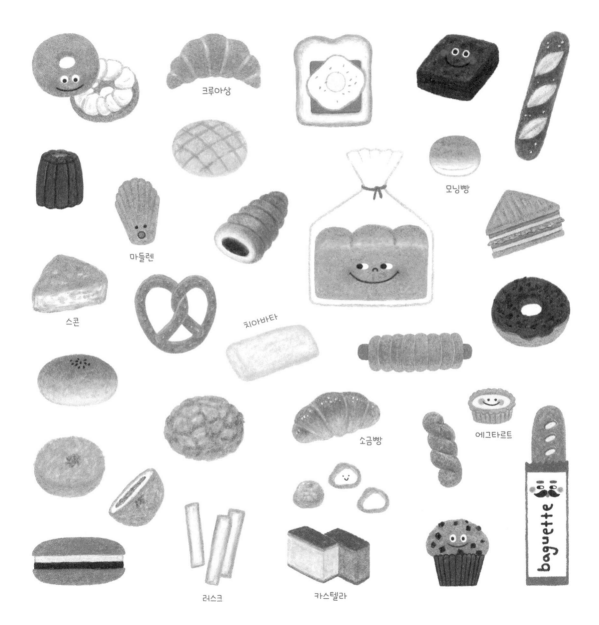

크루아상

모닝빵

마들렌

스콘

치아바타

소금빵

에그타르트

러스크

카스텔라

baguette

치즈케이크

Color Chart
914 140 940 1034 1033 1032

① 모서리가 둥글고 가로로 긴 삼각형을 그린 다음 그 아래에 직사각형을 그려서 치즈케이크 조각을 완성해요.

② 케이크 윗면을 진한 황토색으로 칠하고, 맨 아래쪽에 단을 구분하듯 칠해서 시트를 표현해요. 진한 노란색으로 윗면 가장자리를 덧칠해요.

③ 옆면을 아이보리색으로 칠해요.

Tip 아이보리색으로 각 경계가 맞닿는 부분을 약하게 여러 번 덧칠해서 부드러운 질감을 표현해요.

④ 진한 아이보리색으로 옆면을 덧칠해서 치즈의 질감을 표현해요. 시트에도 연한 갈색을 살살 덧칠해요.

마카롱

Color Chart
928 929 930 941 946 947

① 납작한 반원을 그린 다음 그 아래에 구불구불한 윤곽선으로 얇은 직사각형을 그려서 꼬끄를 완성해요.

② 꼬끄 아래에 초콜릿 필링을 그리고, 대칭이 되도록 꼬끄를 그려요.

③ 꼬끄는 분홍색으로, 초콜릿 필링은 고동색으로 칠해요.

④ 자주색으로 꼬끄의 구불거리는 부분을 듬성듬성 덧칠해서 딱딱하고 바삭한 질감을 표현해요.

Tip 진한 고동색으로 꼬끄와 초콜릿 필링이 맞닿는 부분을 옅게 덧칠하면 입체감을 표현할 수 있어요.

당근케이크

머랭쿠키

딸기잼쿠키

컵케이크

HAPPY BIRHTDAY

애플파이

팥빙수

마카롱

푸딩

다쿠아즈

호두파이

수박맛 바

Color Chart
928 929 1089 120 1005 1093 1080 935

① 분홍색으로 삼각형을 그린 다음 그 아래에 연한 초록색으로 납작한 사다리꼴을 그려요.

② 막대를 그리고 베이지색으로 칠해요. 진한 베이지색으로 오른쪽을 덧칠해요.

③ 윗부분은 두 가지 분홍색을 섞어서 칠하고, 아랫부분은 세 가지 초록색을 섞어서 칠해요.

④ 검은색으로 씨를 그려요.

TiP 진한 분홍색으로 씨 윗부분을 덧칠하면 더욱 자연스럽습니다.

아이스크림 콘

Color Chart
914 1093 1080 1083 1069 1072

① 오목한 사다리꼴과 뾰족한 삼각형으로 콘을 그려요.

② 납작하고 모서리가 둥근 단을 겹치듯 쌓아올리며 그리고, 꼴을 뾰족하게 그려서 아이스크림을 완성해요.

③ 콘을 칠하고, 베이지가 섞인 회색으로 아이스크림에 곡선을 그려요. 아이스크림의 가장자리를 아이보리색으로 칠하고, 오른쪽을 연한 회색으로 덧칠해요.

④ 진한 베이지색으로 콘에 격자무늬와 선을 그어서 세부 묘사를 해요.

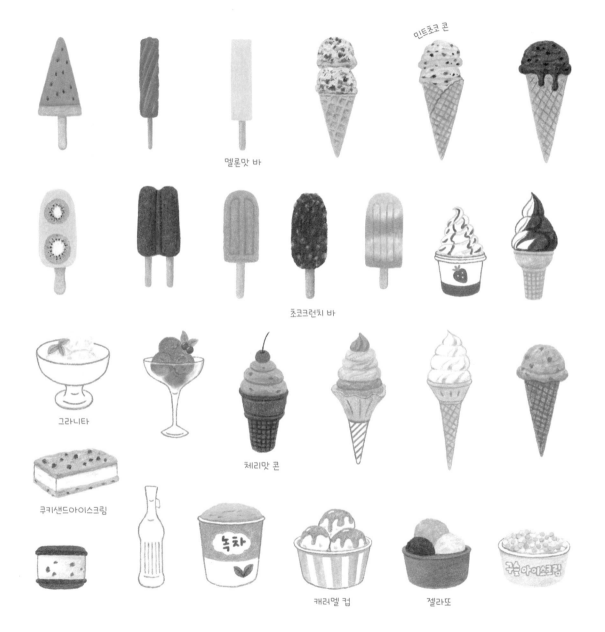

민트초코 콘

멜론맛 바

초코크런치 바

그라니타

쿠키샌드아이스크림

체리맛 콘

녹차

캐러멜 컵

젤라또

구슬아이스크림

콜라

❶ 작은 사각형으로 뚜껑을 그린 다음 페트병의 목 부분을 연결해서 그려요.

❷ 가운데가 쏙 들어가고 아래는 볼록볼록한 형태로 페트병을 그려요.

❸ 1/3 지점에 라벨을 그린 다음 'Cola'를 써요. 라벨과 뚜껑을 빨간색으로 칠해요.

❹ 콜라를 고동색으로 칠한 다음 연한 갈색으로 일부를 덧칠해요. 진한 빨간색으로 뚜껑에 선을 그어서 세부 묘사를 해요.

우유

❶ 윗면이 없는 육면체를 그려요.

TIP 비스듬한 사각형 두 개를 붙여서 그린다고 생각하면 쉬워요!

❷ 옆면 위에 삼각형을 그린 다음 앞면 위에 사다리꼴을 그려서 연결해요.

❸ 직사각형으로 우유팩 꼭지를 그린 다음 파란색으로 칠해요. 'MILK'를 쓰고, 아래에 물결무늬를 그린 다음 칠해요.

❹ 옆면을 연한 회색으로 칠하고, 진한 파란색으로 옆면의 위아래를 덧칠해서 입체감을 줘요.

콜라(페트병)

오렌지주스

Tonic water

콜라(캔)

Apple

탄산수

멜론소다

버블티

망고스무디

밀크셰이크

MILK

핫초코

아메리카노

Color Chart

1093 947 1068 1072

 → → →

① 타원을 두 개 그린 다음 그 아래에 오목한 반원을 그려서 잔을 완성해요.

② 손잡이와 접시를 그려요.

③ 잔 안에 담긴 커피를 진한 고동색으로 칠하고, 베이지색으로 잔과 맞닿는 경계를 덧칠해서 크레마를 표현해요.

④ 잔과 접시 일부를 연한 회색으로 칠해요.

캐러멜 마끼아또

Color Chart

914 1034 945 1099 1072 938

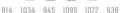

 → → →

① 아래가 살짝 좁은 원기둥으로 컵을 그려요.

② 컵 안쪽에 약간 간격을 둔 채 아래부터 황토색-크림색-흰색-연한 갈색-갈색 순서로 칠해요.

③ 꼬불꼬불한 선으로 캐러멜 시럽을 그려요.

④ 격자무늬처럼 겹쳐서 꼬불꼬불한 선으로 시럽을 마저 그리고, 빨대를 그려요.

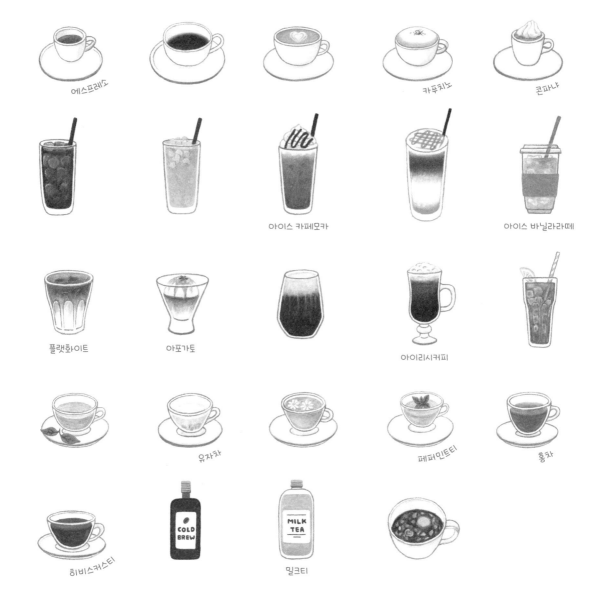

에스프레소

카푸치노 콘파냐

아이스 카페모카 아이스 바닐라라떼

플랫화이트 아포가토 아이리시커피

유자차 페퍼민트티 홍차

히비스커스티 밀크티

언제 어디서든 푸드 트립

유혹을 뿌리치기 힘든 길거리 음식,

밤에 먹으면 더 맛있는 야식과 술을 그려봅시다.

튀김류는 두 가지 색을 겹치듯 칠해서 바삭한 질감을 표현하고,

술이나 칵테일처럼 잔에 담긴 액체는 투명한 유리의 느낌을 살리며 그려요.

핫도그

Color Chart

916 942 1034 1033 122 1085 1080

① 구불구불한 윤곽선으로 타
원을 그린 다음 그 아래에 막
대를 그려요.

② 꼬불꼬불하게 머스터드 소
스를 그린 다음 케첩을 겹쳐
서 그려요.

③ 튀김옷은 황토색과 진한 황
토색을 섞어서 칠하고, 막
대도 칠해요.

TIP 짧을 선을 여러 번 겹쳐서 튀
김옷을 칠해요.

④ 연한 갈색으로 짧은 선을 듬
성듬성 그려서 튀김옷의 질
감을 표현해요.

호떡

Color Chart

140 942 1034 1033 1090 1069 1072

① 아래가 뚫린 원을 그린 다음
뚫린 공간에 회색으로 사각
형의 종이를 그려요.

② 가운데에 호박씨를 세 개 그
려요. 원의 윤곽선 주변은
진한 아이보리색, 안쪽은 황
토색으로 칠해요.

③ 진한 황토색과 진한 아이보
리색으로 안쪽을 듬성듬성
덧칠하고, 종이는 회색으로
칠해요.

④ 연한 갈색으로 윤곽선 주변
을 듬성듬성 덧칠해요.

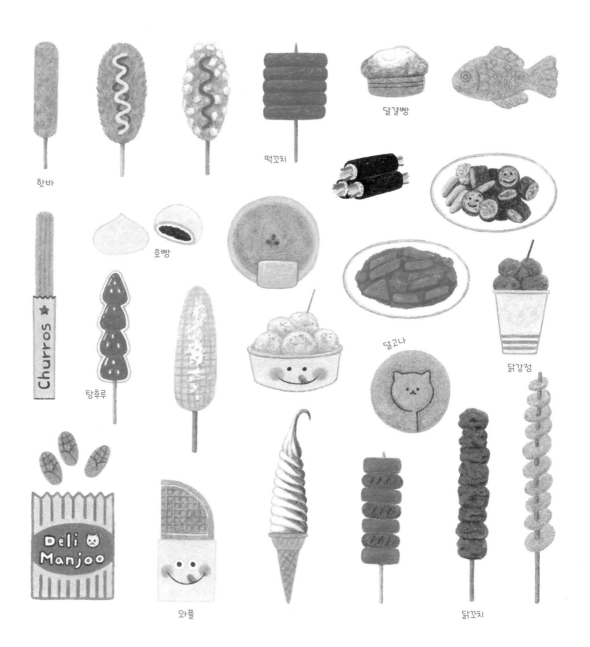

핫바

떡꼬치

달걀빵

Churros

호빵

탕후루

달고나

닭강정

Deli Manjoo

와플

닭꼬치

생맥주

① 위가 뚫린 둥근 직사각형을 그린 다음 손잡이를 그려요.

② 뚫린 공간에 구름 모양으로 거품을 그리고, 컵 안쪽에 약간 간격을 둔 채 선을 그어서 맥주가 담긴 모습을 표현해요.

③ 거품을 크림색과 연한 회색을 섞어서 칠하고, 맥주를 크림색과 황토색을 섞어서 칠해요.

④ 흰색 젤리펜으로 맥주에 콕콕 점을 찍어서 탄산을 표현해요.

프라이드 치킨

① 두께가 있는 사다리꼴을 그린 다음 그 아래에 납작한 사다리꼴을 그려서 상자를 완성해요.

② 가장 위에 놓인 닭다리를 그린 다음 그 아래에 나머지 치킨 조각을 겹쳐서 그리고, 상자를 칠해요.

③ 짧은 선을 그리듯이 치킨 조각을 황토색, 진한 황토색으로 듬성듬성 칠해요. 고동색으로 서로 맞닿는 부분에 경계선을 그어요.

④ 진한 회색으로 상자 안쪽에 선을 긋고, 윤곽선을 덧그어서 입체감을 줘요. 고동색으로 치킨 조각의 윤곽선을 진하게 덧그어요.

마른안주

골뱅이무침

족발

과일소주

소주

막걸리

김치전

콘치즈

떡볶이

마티니

 → → →

❶ 역삼각형을 그린 다음 그 아래에 막대를 그려요.

❷ 막대에 연결해서 받침을 그리고, 잔 안에 동그란 올리브와 얇은 쇠막대를 그려요.

❸ 윤곽선 색에 맞춰 칠하고, 갈색으로 올리브에 점을 찍어서 세부 묘사를 해요.

TiP 잔 안쪽에 위치한 쇠막대에 흰색을 덧칠하면 유리잔에 담긴 느낌이 살아나요.

❹ 잔 안쪽에 약간 간격을 둔 채 마티니를 연두색과 연한 연두색을 섞어서 칠해요.

준벽

 → → →

❶ 호리병 모양으로 잔을 그린 다음 그 아래에 원을 이어 붙인 듯한 손잡이와 받침을 그려요.

❷ 연두색으로 모서리가 둥근 사각형을 여러 개 그려서 얼음을 표현하고, 잔 안쪽에 약간 간격을 둔 채 선을 그어서 술이 담긴 모습을 표현해요.

❸ 진한 초록색으로 빨대를 그리고, 술은 연두색과 연한 연두색을 섞어서 상큼한 느낌이 나도록 칠해요.

❹ 체리를 그리고, 연두색과 연한 연두색으로 얼음 안쪽을 연하게 칠해서 투명한 느낌을 표현해요.

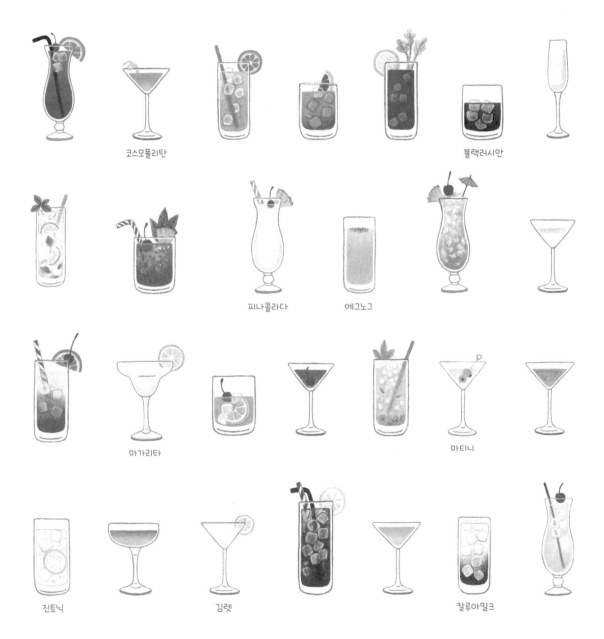

코스모폴리탄

블랙러시안

피나콜라다

에그노그

마가리타

마티니

진토닉

김렛

칼루아밀크

음식과 음료는
이렇게 그려요

먹었던 것, 먹고 싶은 것을 기록할 때 빠질 수 없는 음식과 음료! 하지만 생각만큼 잘 그려지지 않아요. 패키지에 담긴 제품이라면 특징을 살리기 쉽지만 평소 집이나 식당에서 음식을 먹을 때처럼 그릇에 담긴 음식, 잔에 담긴 음료를 표현하는 것은 어려워요. 다 그리고 나서도 어떤 음식을 묘사했는지 표현이 잘 되지 않을 때도 많고요. 그래서 조금 더 쉽게 음식과 음료를 그리는 방법을 소개하고, 살짝만 적용해도 더욱 그럴 듯하게 보이도록 만드는 꿀팁을 설명하겠습니다.

1. 액체가 담긴 모습을 표현할 때

설렁탕, 라면처럼 국물 요리를 표현할 때는 국물 안에 들어 있는 재료의 끝부분을 국물과 동일한 색으로 덧칠해요. 그러면 건더기가 국물에 잠긴 듯한 효과를 낼 수 있어요.

투명한 음료는 빨대를 함께 그려요. 빨대를 칠할 때 음료에 잠긴 부분과 잠기지 않은 부분의 색깔을 조금 다르게 칠하는 게 좋아요. 음료에 잠긴 부분의 빨대를 음료와 동일한 색으로 한 번 더 칠해주기만 하면 된답니다. 그러면 음료에 잠겨서 불투명해진 모습을 더욱 사실적으로 표현할 수 있어요.

국물 요리

☞ 활용 예시

투명한 음료

☞ 활용 예시

2. 밥과 면처럼 덩어리진 음식을 묘사할 때

밥이나 면처럼 뭉쳐 있는 음식을 세부 묘사하는 방법을 소개할게요. 처음에는 한 덩어리로 크게 그린 다음 마지막에 면발이나 밥알을 그리면 된답니다.

밥에 반원을 위아래로 여러 개 반복해서 그리면 밥알이 표현돼요. 그다음 밥알 아랫부분에 아주 연한 회색을 덧칠하면 더욱 입체감 있게 층층이 쌓인 모습으로 완성할 수 있어요.

면은 큰 덩어리를 작은 덩어리 여러 개로 나눈 다음 각각의 덩어리에 구불구불한 곡선을 연속해서 그리면 쉽게 면발이 완성된답니다. 라면은 꼬불꼬불한 선으로, 파스타나 칼국수는 조금 더 느슨한 형태의 구불구불한 곡선으로 그리는 식이에요. 그러면 여러 가닥이 한데 뭉친 면의 특성이 더욱 잘 살아나요.

3. 포장된 시판 제품을 따라 그릴 때

시판되고 있는 제품의 패키지를 그릴 때는 정확히 모든 것을 똑같이 그리기보다는 가장 중요하다고 생각하는 부분, 즉 특징을 살려서 그리는 것이 좋아요. 예를 들어, 삼각김밥은 라벨에 김밥의 맛을 가리키는 글씨나 김밥을 뜯는 선만 간략히 그려도 된답니다. 성분표, 바코드, 가격, 부연 설명처럼 덧붙여진 카피 등 중요하지 않은 부분들은 생략하고 그려도 괜찮아요.

중요한 글씨만 간략히 써요!

4. 질감 표현이 중요한 음식을 그릴 때

빵이나 튀김처럼 질감 표현이 중요한 음식도 그리기가 어려운 편이에요. 하지만 빵이나 튀김을 표현할 때는 두 가지만 기억하시면 된답니다.

첫째, 색을 선정합니다. 아이보리색, 황토색, 진한 황토색, 연한 갈색 중 서너 개의 색을 섞어서 칠하면 노릇노릇하게 구워지고 튀겨진 느낌을 표현할 수 있어요. 둘째, 짧은 선을 겹쳐서 칠합니다. 특히 튀김을 그릴 때는 한 번에 전체를 다 칠하지 말고, 짧은 선을 긋듯이 반복해서 여러 번 겹쳐서 칠해요. 그러면 바삭바삭한 질감으로 표현돼요. 윤곽선도 너무 깔끔하게 긋지 않아요. 삐쭉삐쭉하게 윤곽선을 마무리하면 바삭한 느낌이 극대화됩니다. 더욱 거친 튀김의 질감을 표현하고 싶으면 촘촘히 칠하지 말고, 듬성듬성 칠하세요. 마치 뭉친 털의 느낌처럼요!

밥

☞ 활용 예시

☞ 활용 예시

룰루랄라

콧바람 나들이

자주 가는 곳들

일상에서 완전히 벗어나긴 힘들지만 그래도 매일 쳇바퀴 도는 루틴에

잔잔한 즐거움을 선물하는 공간들을 모았어요. 평소 외식을 하거나 카페에 갔을 때

주변을 관찰하며 어떻게 그릴지 기억해두는 것도 좋아요.

깔끔한 외관과 정갈한 식기, 포인트가 되어주는 컬러로 특징을 표현해요.

메인 요리

 → →

❶ 모서리가 둥글고 얇은 직사각형으로 평평한 접시를 그린 다음 그 위에 반원을 그려서 뚜껑을 완성해요.

❷ 접시는 회색, 뚜껑은 연한 회색으로 칠해요. 뚜껑에 손잡이를 그려요.

TiP 뚜껑 왼쪽 상단에 곡선 모양을 비워둔 채 칠하면 금속에 빛이 반사되는 효과를 낼 수 있어요.

❸ 회색으로 뚜껑 오른쪽과 아랫부분을 덧칠해서 입체감을 줘요.

❹ 진한 회색으로 접시의 윤곽선을 덧긋고, 손잡이 일부를 덧칠해서 입체감을 줘요.

TiP 베이지가 섞인 회색으로 구불거리는 곡선을 뚜껑 위에 그리면 뜨겁게 올라오는 수증기를 표현할 수 있습니다.

메뉴판

 → → →

❶ 먼저 직사각형을 그린 다음 그 뒤로 직각삼각형을 그려서 메뉴판이 펼쳐진 모습을 표현해요.

❷ 메뉴판에 뚜껑이 덮인 접시를 그리고, 'MENU'를 쓴 다음 여백을 연한 베이지색으로 칠해요.

TiP 진한 갈색으로 접시 오른쪽과 아랫부분을 덧칠하면 입체감을 표현할 수 있습니다.

❸ 'MENU'를 다홍색으로 칠해요. 메뉴판의 뒷면은 황동색으로 칠하고, 같은 색으로 왼쪽에 세로선과 짧은 가로선을 그려서 종이가 묶인 느낌을 표현해요.

❹ 민트색으로 메뉴판을 장식하고, 흰색 젤리펜으로 접시 뚜껑에 느낌표 모양의 곡선을 그어서 금속에 빛이 반사된 효과를 내요.

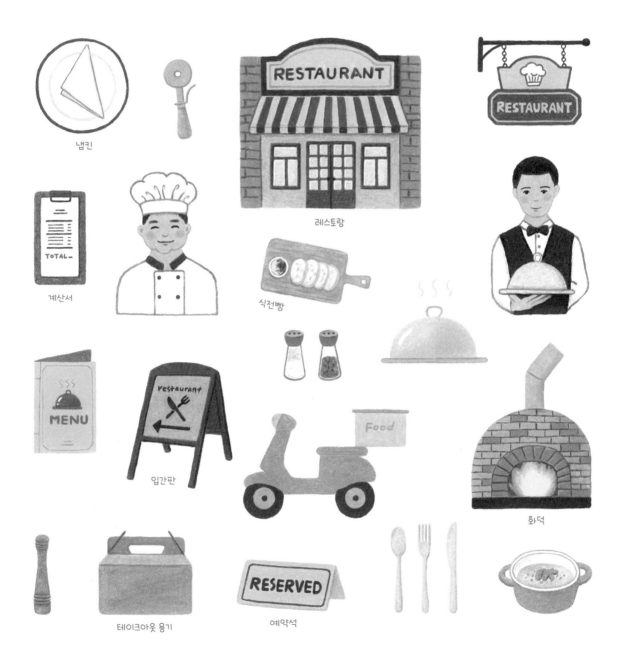

냅킨

계산서

레스토랑

식전빵

MENU

입간판

Food

화덕

테이크아웃 용기

예약석

쇼케이스

Color Chart 940 1028 1023 1024 1061 938

❶ 직사각형을 그린 다음 양쪽에 얇은 세로선을 그려요.

❷ 세로선을 사다리꼴로 연결해서 케이스를 만들어요. 가운데에 얇은 사다리꼴을 두 개 그려서 선반을 완성해요.

❸ 선반을 칠한 다음 아랫부분을 얇게 덧칠해서 입체감을 주고, 케이스를 진한 노란색으로 칠해요. 나머지 부분은 연한 하늘색으로 칠해서 유리 뚜껑을 표현해요.

❹ 진한 하늘색으로 케이스 안쪽에 세로선과 사다리꼴 모양의 선을 그어서 입체감을 줘요. 하늘색과 흰색으로 손에 힘을 뺀 채 사선을 그어서 빛이 반사되는 효과를 내요.

Tip 유리 뚜껑의 윤곽선을 흰색으로 덧그으면 더욱 생생하게 빛이 반사되는 느낌을 표현할 수 있습니다.

메뉴

Color Chart 908 1080 941 1099

❶ 두께가 있는 사각형을 그려요.

❷ 사각형 테두리는 진한 베이지색으로 칠하고, 안쪽은 진한 고동색과 진한 초록색을 섞어서 꼼꼼하게 칠해요.

❸ 고동색으로 모서리에 사선을 그어서 액자의 느낌을 표현해요. 테두리의 윤곽선도 덧그어요.

❹ 흰색 젤리펜으로 'COFFEE'를 쓰고, 나머지 글씨는 얇은 선으로 표현해요.

텀블러

테이크아웃
캐리어

메뉴판

커피 머신

바리스타

바 테이블

패스트푸드점

Color Chart
140 942 922 925 120 1023 1087 1093 1080 941 1082 943

❶ 가로로 긴 사각형을 그린 다음 그 옆에 세로로 긴 사각형을 그려요.

❷ 왼쪽 사각형 안에 사다리꼴 지붕을 그린 다음 그 아래에 갈색으로 얇은 가로선과 세로선을 그려요.

❸ 가운데에 세로선을 두 개 그어서 문을 만들어요. 문을 비워둔 채 양쪽 1/3 높이까지 갈색으로 칠해서 벽을 표현해요.

❹ 창틀과 문틀, 손잡이를 그려요. 오른쪽 사각형에 황토색으로 반원을 두 개 그려서 햄버거 빵을 표현해요.

❺ 왼쪽 사각형 위에 진한 베이지색으로 두께가 있는 선을 긋고, 벽을 베이지색으로 칠해요. 오른쪽 사각형에 햄버거를 마저 그려요.

❻ 오른쪽 사각형의 벽과 왼쪽 사각형의 지붕을 다홍색으로 칠해요. 빨간색으로 지붕의 윤곽선을 덧긋고, 세로선을 그려요. 벽에 'FAST FOOD'를 써요.

❼ 창문은 연한 하늘색을 사선으로 그으며 칠한 다음 그 위에 하늘색으로 덧칠해서 유리창에 빛이 반사되는 효과를 내요.

TiP 창틀과 약간 간격을 둔 채 창문을 칠하면 유리창이 더욱 투명하게 보이는 효과가 납니다.

❽ 진한 고동색으로 창틀 한쪽 면을 덧그어서 입체감을 주고, 문 양쪽 아래의 벽에 사각형으로 테두리를 그려요. 햄버거에도 윤곽선을 덧그어요.

TiP 창문과 창틀이 만나는 부분을 흰색 젤리펜으로 얇게 그으면 유리창의 느낌이 더욱 생생하게 표현돼요.

약국

병원

주유소

백화점

은행

학교

신나는 쇼핑&엔터테인먼트

쇼핑을 하고 공연을 보는 일도 일상을 반짝이게 만들어줘요.

즐거움과 놀라움을 함께 느낄 수 있는 깜짝 이벤트를 계획하거나

마술 같은 일이 벌어졌으면 하는 날에 그려보는 것도 좋겠어요.

지루한 매일을 반짝이는 시간으로 채워봐요.

마트 바구니

Color Chart
921 924 947 1069 1072

 → →

❶ 얇은 직사각형을 그린 다음 그 아래에 사다리꼴을 그려요.

❷ 가운데에 작은 사다리꼴을 그리고, 모서리가 둥근 막대를 여러 개 그려요.

❸ 손잡이를 그린 다음 뒤쪽으로 연결 고리를 그려요.

❹ 막대를 비워둔 채 바구니를 다홍색으로 칠해요. 귀여운 표정도 그려요!

택배 상자

Color Chart
1093 1080 1094 947

 → → →

❶ 마름모꼴로 윗면을 그려요. 각 꼭짓점에서 수직으로 세로선을 긋고, 아래를 연결해서 직육면체를 완성해요.

Tip 세로선을 더 길게 그리면 더 깊은 상자가 돼요.

❷ 윗면 가운데에 선을 두 개 긋고, 옆면의 절반 높이까지 선을 이어지게 그린 다음 연결해서 테이프를 표현해요.

❸ 상자는 베이지색으로, 테이프는 진한 베이지색으로 칠한 다음 각 면의 모서리를 진하게 덧그어요.

❹ 진한 황동색으로 테이프의 윤곽선을 덧그어요. 진한 고동색으로 길쭉한 사각형과 선을 그어서 송장을 표현해요.

신용카드

택배 상자

선물 상자

영수증

고객 센터

상점

수정 구슬

Color Chart
1026 934 956 996 1087 1024 1102 1094 938

 → → →

❶ 구슬을 그린 다음 그 아래에 둥근 사다리꼴을 이어 붙인 듯한 받침을 그려요.

❷ 구슬 안쪽에 약간 간격을 둔 채 연한 보라색과 진한 보라색을 섞어서 연하게 칠해요.

TIP 구슬 오른쪽 아랫부분은 초승달 모양으로 비워둡니다.

❸ 비워둔 공간을 연한 하늘색과 진한 하늘색을 섞어서 칠해요. 연보라색도 진하게 덧칠해요.

TIP 색의 경계가 자연스러워지도록 여러 번 겹쳐서 촘촘하게 칠해야 합니다.

❹ 연한 보라색과 연한 하늘색으로 가장자리를 덧칠해요. 받침을 진한 황동색으로 칠하고, 왼쪽 일부를 연보라색으로 덧칠해서 구슬에 반사된 빛이 비치는 효과를 줘요.

TIP 흰색 젤리펜으로 +, * 모양을 그리고, 점을 여러 개 찍으면 구슬이 반짝이는 효과가 납니다.

마술카드

Color Chart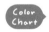
122 936 1072

 →

❶ 직육면체를 그려서 카드 상자를 완성한 다음 그 옆에 모서리가 둥근 직사각형으로 카드를 그려요.

❷ 가운데에 스페이드 문양을 그려요.

❸ 카드 상자 안쪽에 약간 간격을 둔 채 테두리를 따라 빨간색 선을 그어요.

❹ 카드 상자의 빨간색 테두리 안쪽을 장식하고, 여백을 칠해요. 카드 안쪽에 하늘색으로 선을 긋고, 'A'를 쓴 다음 아래에 작은 스페이드 문양을 그려요.

마술봉 ①

서커스장

마술봉 ②

마술모자

공연 티켓

일상이 특별해지는 곳들

즐거운 함성이 가득한 놀이공원과 귀여운 동물이 살고 있는 목장을 그려요.

분홍색과 하늘색 계열로 놀이공원을 꾸미면서 환상 속 나라의 분위기를,

차분한 색으로 목장을 그려서 푸근한 분위기를 연출해요.

지금이라도 당장 달려가고 싶지 않나요?

열기구

Color Chart

928 929 122 1080 1094 946 1068

❶ 풍선과 탑승 바구니를 그려요.

❷ 풍선의 윤곽선에 맞춰서 세로로 곡선을 그어요.

Tip 곡선은 가운데를 기준으로 대칭이 되도록 그려요.

❸ 풍선을 한 칸씩 번갈아 분홍색으로 칠하고, 탑승 바구니에 격자무늬를 그려요. 풍선과 탑승 바구니를 연결하는 선도 그어요.

❹ 연한 회색과 진한 분홍색으로 풍선 아랫부분을 덧칠해서 볼륨감을 표현해요. 빨간색으로 풍선 아래에 가로선을 긋고, 깃발을 그려요.

대관람차

Color Chart
923 928 929 1092 1029 1087 1024 1065 1080 1094 946 935

❶ 원을 그린 다음 가운데에 작은 원을 그려요. 그 위에 + 모양과 X자로 얇은 선을 그어요.

❷ 두 가지 색으로 얇은 선 끝에 윗부분이 볼록 튀어나온 원을 그려서 탑승 공간을 완성하고, 관람차 지지대와 받침을 그려요.

❸ 탑승 공간에 창문을 그리고, 윤곽선 색에 맞춰 칠해요. 가운데 위치한 원에서 동일한 길이로 뻗어 나오는 짧은 선을 그어요.

❹ 1에서 그은 얇은 선 끝과 3의 짧은 선을 연결하는 선을 그어서 별 모양을 만들어요. 바탕색보다 진한 색으로 탑승 공간의 오른쪽을 덧칠해서 입체감을 주고, 귀여운 표정도 그려요.

회전목마

유령의 집

탑승 티켓

풍선

송사탕 트럭

미니 열차

드롭 타워

롤러코스터

사과나무

Color Chart

922 1096 109 941 946 947

❶ 두꺼운 줄기를 그린 다음 양 옆에 가지를 그려요.

❷ 구불구불한 윤곽선으로 나뭇잎을 그리고, 원을 여러 개 그려서 사과를 표현해요.

❸ 나뭇잎은 두 가지 초록색을 섞어서 칠하고, 사과는 빨간색으로 칠해요. 가지는 고동색으로 칠하고, 진한 고동색으로 오른쪽과 아랫부분을 덧칠해요.

❹ 진한 초록색으로 가지와 나뭇잎이 맞닿는 부분에 곡선을 그어서 경계를 나누고, 사과의 꼭지를 그려요.

닭

Color Chart

1012 1002 1034 1033 1001 122 1030 943 944 948 1099 935

❶ 머리와 목을 그리고, 목 끝에 삐쭉삐쭉한 선을 그어서 깃털을 표현해요. 목과 연결해서 몸통을 그려요.

❷ 부리와 볏, 발을 그려요. 세 가지 갈색으로 엉덩이에 깊은 곡선을 반복하며 그어서 꽁지깃을 표현해요.

❸ 머리는 황토색으로, 몸통은 진한 황토색으로 칠해요. 나머지 부분도 윤곽선 색에 맞춰 칠해요.

❹ 진한 갈색으로 날개를 그리고, 목의 털에도 경계선을 덧그어요. 연한 갈색으로 경계선 주변을 덧칠해서 털의 볼륨감을 표현해요. 눈도 그려요.

Tip 날개와 다리에 짧은 선을 그으면 더욱 사실적으로 털의 질감을 묘사할 수 있습니다.

울타리 ①

건초

헛간

우유통

달걀 바구니

텃밭

울타리 ②

여유만만 힐링 타임

시원한 바람을 맞으며 한강을 바라보고 있는 순간을 상상해봐요.

펼쳐진 돗자리와 피크닉 바구니에 담긴 맛있는 음식이 저절로 생각나요.

피로가 싹 가시는 찜질방과 스파도 힐링 타임에 빼놓을 수 없죠!

동심을 자극하는 놀이터에는 노란색과 파스텔톤을 사용해서 밝고 따뜻한 느낌을 줘요.

피크닉 바구니

Color Chart 1084 1093 1080 943 941

❶ 직사각형을 그린 다음 그 위에 사다리꼴을 그려서 바구니를 완성해요. 손잡이와 연결 끈도 그려요.

❷ 반원을 이어 그려서 레이스를 표현해요. 바구니는 베이지색, 손잡이와 연결 끈은 갈색으로 칠해요.

❸ 손에 힘을 뺀 채 진한 베이지색으로 바구니에 세로선을 그어요. 레이스의 윤곽선을 진하게 덧그어요.

❹ 세로선을 따라 내려가며 납작한 V자를 그려요. 레이스에 점을 찍어서 장식해요.

돗자리

Color Chart 140 940 1028 1094 1068

❶ 원기둥을 그린 다음 2/3 지점에 가로선을 그어요.

Tip 가로선이 원기둥 밖으로 살짝 튀어나오게 그려야 돌돌 말린 돗자리의 형태가 자연스럽게 표현돼요.

❷ 버클이 들어가는 부분을 비워둔 채 손잡이와 고정 끈을 그려요. 회오리 모양으로 돗자리 옆면에 돌돌 말린 선을 그어요.

❸ 버클을 그려요. 돗자리 앞면은 진한 아이보리색으로, 돌돌 말린 옆면은 진한 노란색으로 칠해요.

Tip 돗자리가 말린 부분 아래에 진한 노란색과 황동색을 칠하면 그림자 효과를 낼 수 있습니다.

❹ 손잡이와 고정 끈은 황동색으로, 버클은 회색으로 칠해요. 진한 황동색으로 고정 끈의 윤곽선 일부를 덧그어서 입체감을 줘요.

Tip 진한 황동색으로 회오리 모양을 덧그으면 돌돌 말린 형태가 더욱 또렷해 보입니다.

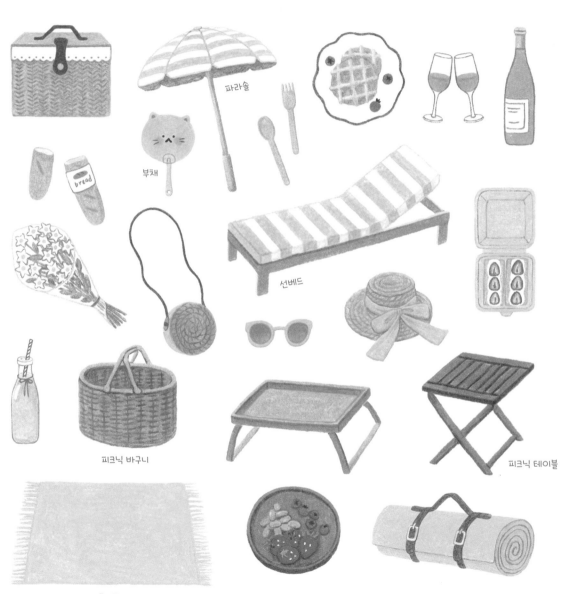

파라솔

부채

선베드

피크닉 바구니

피크닉 테이블

돗자리

불꽃축제

Color Chart 1013 993 934 1008

 → →

❶ 물방울 모양으로 사방에 퍼 져나가는 불꽃을 그려요. 중 간중간 진한 색을 덧칠해요.

❷ 주변에 조금 더 길고 큰 불꽃 을 그려요.

TiP 뽀족한 부분으로 갈수록 손에 힘 을 빼고 칠해야 색이 자연스 럽게 표현됩니다.

❸ 사이사이에 불꽃을 더 그리 고, 보라색으로 덧칠해요.

❹ 길고 얇은 선을 그리고, 옆 에 다른 방향으로 올라가는 불꽃을 그려서 더욱 풍성하 게 연출해요.

자전거

Color Chart 120 1072 1076

 → → →

❶ 핸들을 그린 다음 그 아래에 몸체와 앞바퀴를 그려요.

❷ 나머지 몸체와 안장을 그려 요.

❸ 뒷바퀴와 연결 부위를 그려 요. 체인이 연결된 변속기 는 원으로 표현하고, 페달도 그려요.

❹ 바퀴에 선을 긋고, 바퀴 안 쪽을 연한 초록색으로 칠해 요. 체인과 바구니도 그려서 세부 묘사를 해요.

텐트

자전거 대여점

수상택시

PIZZA

푸드 트럭

자전거

이인용 자전거

올림픽 대교

그네

Color Chart

1012 921 922 1025 902 1083 1072

❶ 두께가 있는 선을 그린 다음 양쪽 끝에 ㄱ자로 꺾이는 연결 부위를 그려요.

❷ 연결 부위 아래에 A자로 기둥을 그려요.

Tip 뒤쪽에 위치한 기둥을 짧게 그려야 입체감을 표현할 수 있습니다.

❸ 가운데에 그네 줄을 그려요.

Tip 그네 줄은 쌀알 모양을 서로 약간씩 겹치듯 이어 붙여서 그려요.

❹ 그네 줄 아래에 판을 그려요. 바탕색보다 진한 색으로 각 부위의 한쪽 면을 덧칠해서 입체감을 줘요.

시소

Color Chart

921 122 1085 1080 1025 902 1074

❶ 시소의 중심부를 그려요.

❷ 양쪽의 길이가 동일하도록 사선으로 널빤지를 그려요.

❸ 손잡이와 ㄴ자 모양의 의자를 그려요. 바탕색보다 진한 색으로 윤곽선 일부를 덧칠해서 입체감을 줘요.

❹ 의자 아래에 쿠션을 그린 다음 중심부의 오른쪽을 진하게 덧칠해서 입체감을 줘요.

모래판

흔들그네

미끄럼틀

철봉

클라이밍

구름사다리

스프링 시소

식혜

914 940 1024 1102 997 1093 1080

❶ 납작한 원기둥 두 개를 겹치듯 그려서 뚜껑을 완성해요. 빨대가 들어갈 자리는 비워둬요.

❷ 뚜껑 아래에 롱을 그리고, 바닥에 쌀알을 그려요.

❸ 쌀알은 연한 살구색으로, 롱은 베이지색과 진한 베이지색을 섞어서 칠해요.

TiP 쌀알은 뭉개진 경우도 많고, 불투명한 식혜의 색에 가려서 잘 안 보이기 때문에 연한 살구색으로 칠한 다음 위에 진한 베이지색을 살살 덧칠해서 경계를 자연스럽게 만들어요.

❹ 뚜껑은 하늘색으로 칠해요. 진한 하늘색으로 꺾인 면의 경계선을 덧긋고, 세로선을 그어서 파인 홈을 표현해요. 빨대도 그려요.

TiP 빨대 안쪽을 크림색으로 칠한 다음 진한 노란색으로 윤곽선을 그으면 투명한 느낌을 낼 수 있습니다.

맥반석 달걀

1101 1093 1080 943 945 1082 1072

❶ 꽃 모양으로 접시를 그려요.

❷ 가장 위에 놓인 달걀과 소금 봉지를 그리고, 나머지 달걀을 겹치듯 그려요.

❸ 접시 테두리는 갈색으로, 안쪽은 진한 갈색으로 칠해요.

❹ 고동색으로 접시의 왼쪽 상단을 덧칠하고, 중심부로 향하는 곡선을 그어서 오목하게 들어간 모습을 표현해요. 고동색으로 달걀과 소금 봉지 아래를 덧칠해서 그림자를 표현해요. 소금 봉지에 'SALT'를 쓰고, 장식해요.

불가마방

마스크 팩

바가지

온탕

대야

스톤 마사지

슬기로운

취미 생활

Part 19

사부작러의 만드는 생활

손끝에 전해지는 포근하고 부드러운 실의 감촉,

다이어리에 글씨를 쓸 때 들리는 사각사각한 소리,

몰캉몰캉 랭글랭글한 반죽이 노릇노릇하게 부풀어오르는 베이킹….

파스텔톤의 컬러로 취미 생활에 필요한 아이템들을 그려봐요.

보빈에 감긴 실

 Color Chart
1089　120　1096　1080　948

 → → →

❶ 보빈의 윗부분을 먼저 그리
고, 실이 뭉친 모습을 대강
그린 다음 보빈의 아랫부분
을 그려요.

Tip 실의 윤곽선을 약간 울퉁불퉁
하게 그려야 자연스럽습니다.

❷ 실을 연한 연두색으로 칠하
고, 보빈에 고정된 실 한 가
닥을 그려요.

❸ 초록색으로 고정된 실 한 가
닥의 윤곽선을 그은 다음 실
의 나머지 부분에도 얇은 선
을 그어요.

Tip 강약을 조절해서 굵기를 다르
게 그으면 실이 감긴 모습을 더
욱 사실적으로 표현할 수 있습
니다.

❹ 연한 초록색으로 3에서 그
었던 선 위를 덧칠해서 더욱
도톰하게 감긴 실의 느낌을
표현해요. 보빈 윗부분에 숫
자도 써요.

뜨개질

 Color Chart
140　942　1080　1028　941

 → →

❶ 끝이 X자로 겹치도록 대바
늘을 두 개 그려요. 실이 들
어갈 자리를 비워둬요.

❷ 대바늘에 걸린 실을 고리 모
양으로 그린 다음 그 아래에
어느 정도 뜨인 부분의 윤곽
선을 그려요.

❸ 대바늘을 칠하고, 고리 아
래에 하트를 그려서 실이 짜
인 모습을 표현해요.

❹ 여백을 진한 아이보리색으
로 칠한 다음 황동색으로 고
리와 하트의 윤곽선을 덧그
어요. 황토색으로 하트 사이
사이에 사선을 긋고, 뜨개
밑단에 돌돌 말린 모습으로
선을 그어요.

Tip 고동색으로 대바늘 아랫부분과
고리가 맞닿는 부분을 덧칠하면
입체감을 표현할 수 있습니다.

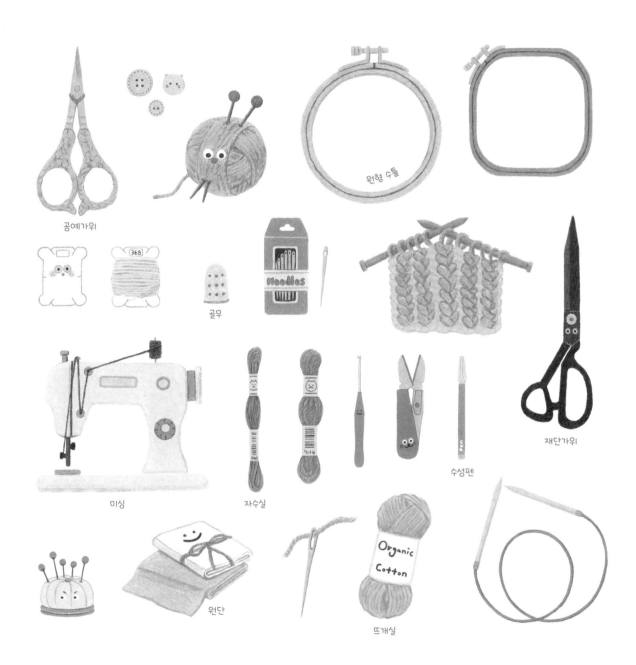

공예가위

원형 수틀

골무

Needles

재단가위

미싱

자수실

수성펜

원단

뜨개실

나무망치

Color Chart
1093 1080

❶ 양옆이 볼록한 원기둥을 가로로 그려서 망치 머리를 완성해요. 그 아래에 길쭉한 손잡이를 그려요.

TiP 손잡이가 아래로 갈수록 두껍고 윤곽선이 똑바르지 않아야 나무의 느낌이 살아나요.

❷ 전체를 베이지색으로 칠해요. 진한 베이지색으로 윤곽선을 덧긋고, 경계 주변을 덧칠해서 망치 머리와 손잡이를 구분해요.

TiP 강약을 조절하며 칠해야 나무의 질감이 자연스러워요.

❸ 진한 베이지색으로 망치 머리에 가로선을, 손잡이에 세로선을 그어요.

TiP 선의 간격이 일정하지 않아야 나무의 질감이 더욱 잘 살아납니다.

❹ 진한 베이지색으로 짧은 선을 듬성듬성 그어서 나무의 질감을 표현해요.

TiP 진한 베이지색으로 망치 머리 아랫부분과 손잡이 오른쪽을 덧칠하면 입체감을 줄 수 있습니다.

실타래(왁스실)

Color Chart

997 1080 1094 941

❶ 위쪽 모서리가 둥근 직사각형을 그려서 실이 뭉친 모습을 표현해요.

❷ 진한 베이지색으로 실을 고정하는 통을 위아래에 그린 다음 칠해요. 실을 연한 베이지색으로 칠하고, 그 위에 황동색으로 사선을 그어요.

❸ 황동색으로 반대 방향으로도 사선을 그어요. 고동색으로 실을 고정하는 통과 실의 경계를 구분하는 선을 그어요.

❹ 황동색으로 사선의 기울기에 맞춰 사이사이에 얇은 선을 그어서 실이 감긴 모습을 세부 묘사해요. 사선이 만나는 부분을 진하게 덧그어요.

TiP 얇은 선의 간격과 굵기가 일정하지 않아야 자연스럽습니다.

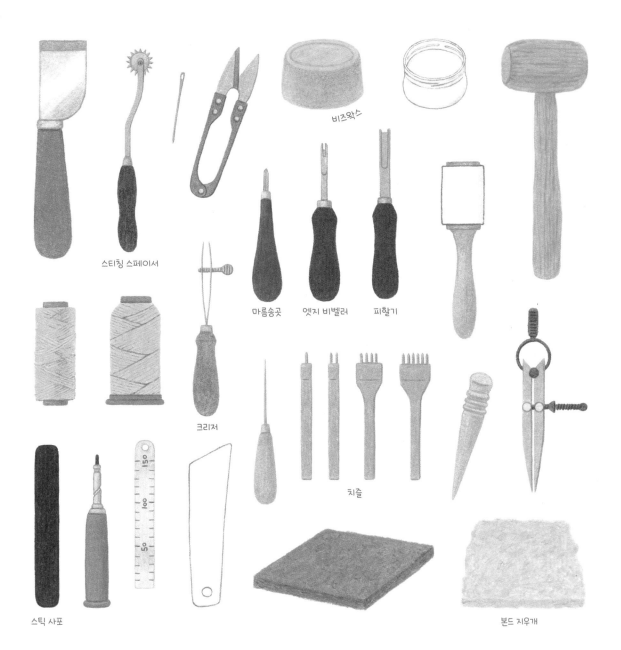

스티칭 스페이서

비즈왁스

마름송곳 · 엣지 비벨러 · 피할기

크리저

치즐

스틱 사포

본드 지우개

다이어리

① 모서리가 둥근 직사각형을
그려요.

② 고정 끈과 버튼을 그려요.

③ 다이어리를 분홍색으로 칠
하고, 탁한 보라색으로 고정
끈과 버튼의 윤곽선을 덧그
어요.

④ 탁한 보라색으로 제일 위쪽
을 제외한 나머지 윤곽선 주
변을 덧칠해서 커버의 두께
감을 표현해요.

다이어리 속지

① 직사각형 속지를 그린 다음
바인더에 끼울 구멍을 여섯
개 그려요.

② 속지에 진한 회색으로 직사
각형을 그리고, 4등분해요.

③ 가로선을 두 개 더 그어서 요
일 칸을 만들어요.

④ 요일 칸에 색을 칠해요.

Tip 선의 위치를 바꿔가며 먼슬리
와 위클리 속지를 원하는 대로
디자인해요! 크게 뽑아서 자신
의 스케줄에 맞춰 사용하면
더욱 유용합니다.

떡 메모지

마스킹테이프

컷팅매트

핀셋

수정테이프

BINDER

틴 케이스

비행기

① 넥타이를 닮은 모양으로 한
쪽 날개를 그려요.

② 동일한 모양으로 날개를 한
쪽 더 그려서 비행기를 표현
해요.

③ 날개 사이의 틈을 진한 하늘
색으로 칠해요.

④ 날개를 하늘색으로 칠하고,
진한 하늘색으로 윤곽선을
덧그어요.

바람개비

① 가운데에 작은 원을 그리고,
X자를 그어요.

Tip X자 선의 각 길이가 동일해
야 합니다.

② 한쪽 선에 날개를 그려요.

③ 동일한 방법으로 나머지 날
개도 그려요. 날개와 원을
곡선으로 연결해서 날개가
접힌 모습을 표현해요.

④ 접힌 부분은 빨간색으로, 펼
쳐진 부분은 연한 살구색으
로 칠해요. 살구색으로 날개
의 윤곽선을 덧긋고, 회색으
로 막대를 그려요.

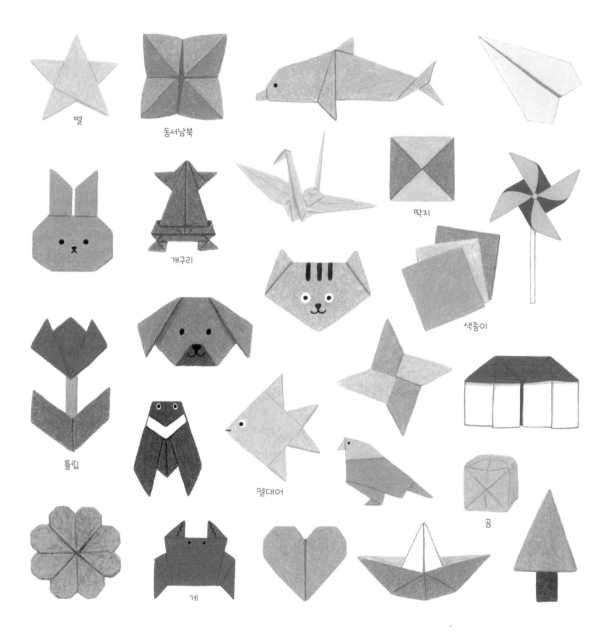

별

동서남북

딱지

개구리

색종이

틀립

열대어

게

공

핸드 믹서

Color Chart 1020 1069 1070 1072 1074 938

❶ 믹서의 몸체와 손잡이를 그려요.

❷ 몸체 아래에 막대와 거품기를 그려요.

❸ 윤곽선 색에 맞춰 칠하고, 진한 회색으로 거품기 오른쪽을 덧칠해서 입체감을 줘요.

❹ 손잡이 안쪽에 보이는 부분을 그려서 입체감을 주고, 민트색과 흰색을 섞어서 연한 민트색으로 칠해요.

계량스푼

Color Chart 1012 942 1034 1094 1082 1069 1072

❶ 대각선으로 손잡이를 그린 다음 그 아래에 막대와 원을 그려서 스푼을 표현해요.

❷ 부채꼴 모양으로 스푼을 더 그려요. 이때 스푼이 조금씩 커지도록 그려요.

❸ 손잡이 끝에 작은 원과 고리를 그려요. 손잡이는 노란색, 스푼은 회색으로 칠해요.

❹ 바랑색보다 진한 색으로 손잡이 오른쪽을 덧칠해서 입체감을 줘요.

Tip 스푼의 오목함을 표현할 때는 윤곽선과 약간의 간격을 둔 채 안쪽에 진한 회색으로 곡선을 그려요.

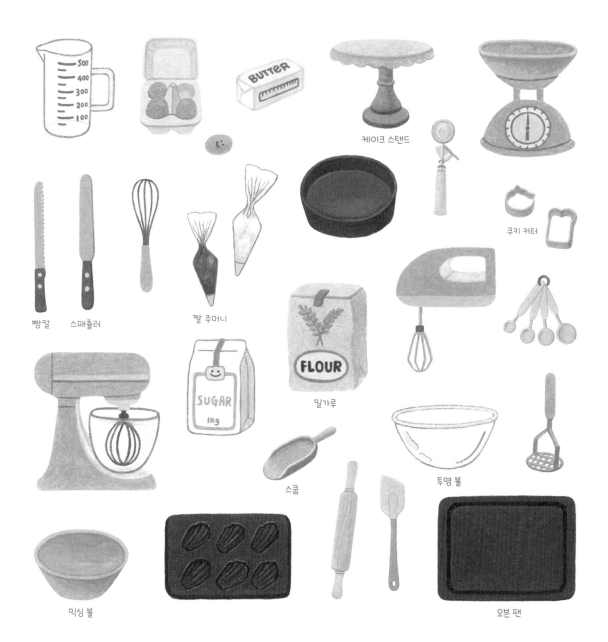

케이크 스탠드

쿠키 커터

빵칼 스패츌러 짤 주머니

밀가루

믹싱 볼 오븐 팬

스쿱 투명 볼

꽃가위

Color Chart
1018 1019 1069 1072

❶ 가위로 자르는 부분을 뾰족하게 그린 다음 뒤쪽에 선을 그어서 동일한 모양으로 겹친 모습을 표현해요. 연결 부위는 원으로 표현해요.

❷ 서로 대칭이 되도록 손잡이를 그려요.

❸ 손잡이와 연결 부위는 연한 분홍색으로, 자르는 부분은 회색으로 칠해요.

❹ 진한 회색으로 자르는 부분의 경계선과 연결 부위, 손잡이와 맞닿는 부분을 덧그어요.

Tip 탁한 연보라색으로 손잡이 오른쪽 아랫부분과 왼쪽 상단 일부를 덧칠하면 입체감을 표현할 수 있습니다.

라탄 꽃바구니

Color Chart
1093 1080 941

 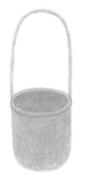

❶ 타원을 두 개 그린 다음 그 아래에 밑면이 둥근 사다리꼴로 바구니를 그려요.

❷ 손잡이를 그려요. 진한 베이지색으로 각 부위의 경계를 덧그은 다음 전체를 베이지색으로 칠해요.

Tip 바구니 안쪽을 진한 베이지색으로 덧칠하면 오목하게 뚫린 것 같은 효과를 줄 수 있습니다.

❸ 고동색으로 손에 힘을 뺀 채 세로선을 그려요. 바구니 입구와 손잡이에는 짧은 사선을 그려요.

❹ 세로선을 따라 내려가며 납작한 V자를 그려서 라탄이 엮인 모습을 표현해요.

Tip V자에 진한 베이지색을 살짝 덧칠하면 바구니의 질감이 훨씬 자연스러워요.

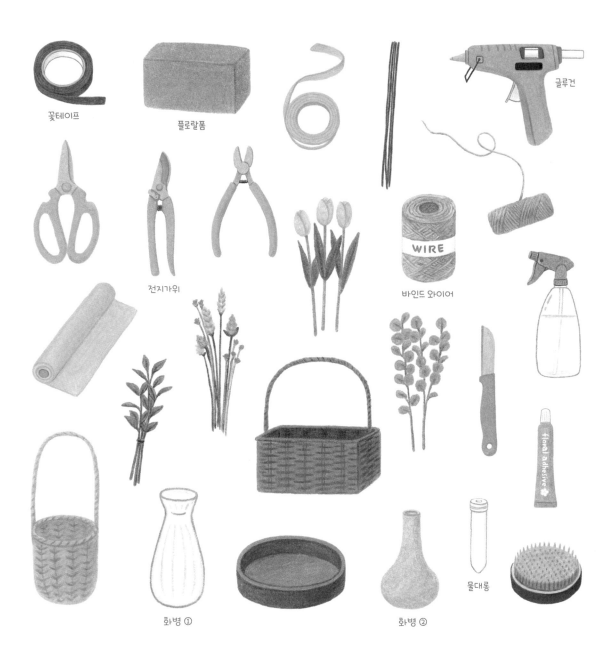

꽃테이프

플로랄폼

글루건

전지가위

바인드 와이어

화병 ①

화병 ②

물대롱

품격 있게, 문화 생활

평소 도전해보고 싶었던 취미 생활이 있나요?

그림 그리기나 악기 연주, 커피&와인 시음은 취미인데도 왠지

공부를 해야 할 것 같은 느낌이 들죠. 어렵게 느끼지 말고 슥슥 그려보면 어떨까요?

어떤 일이든 즐겁다는 생각이면 충분해요.

납작붓

① 붓모를 고정하는 부분을 그려요.

② 그 위에 사각형을 그려서 붓모를 표현하고, 진한 황토색으로 칠해요. 끝으로 갈수록 뾰족한 붓대를 그려요.

TIP 붓모 위쪽 윤곽선을 살짝 구불구불하게 그려야 털의 느낌이 납니다.

③ 붓대 위는 빨간색, 아래는 검은색, 붓모를 고정하는 부분은 회색으로 칠해요.

④ 연한 갈색으로 붓모에 세로선을 그어서 결을 묘사하고, 진한 회색으로 붓모를 고정하는 부분에 가로선을 그어요.

팔레트

① 회색으로 사각형을 그리고 가운데에 가로선을 그어요. 연한 회색으로 위쪽 사각형에 가로선과 세로선을 그어서 물감이 들어갈 자리를 만들어요.

② 연한 회색으로 짧은 선을 그어서 칸을 나누고, 가로선 위에 긴 사각형 모양으로 경첩을 네개 그려요.

③ 여러 가지 색을 둥글둥글하게 칠해서 물감이 짜인 모습을 표현해요.

TIP 물감은 동그라미가 여러 개 붙은 모습이나 윤곽선이 구불구불한 사각형으로 그려서 칠해요.

④ 연한 회색으로 위쪽 사각형에 세로선을 두 개 그어서 칸을 나누고, 진한 회색으로 손가락이 들어가는 부분을 그려요.

TIP 연한 분홍색과 노란색을 손에 힘을 뺀 채 서로 겹쳐서 칠하면 마치 물감을 섞은 듯한 모습을 표현할 수 있습니다.

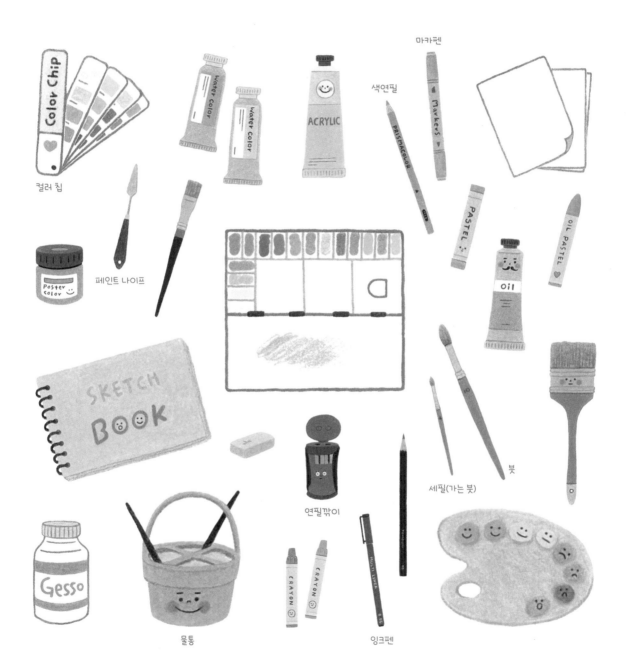

컬러 칩

페인트 나이프

마카펜

색연필

물통

연필깎이

세필(가는 붓)

붓

잉크펜

통기타

❶ 기타의 몸체를 그린 다음 원을 두 개 그려서 사운드홀을 표현해요.

❷ 긴 직사각형의 넥과 헤드를 그려요. 헤드 안쪽에 작은 원을 여섯 개 그린 다음 양옆에 짧은 선을 긋고, 반원 여섯 개를 그려서 줄감개를 표현해요.

❸ 몸체에 직사각형과 반원을 합친 모양으로 기타줄을 고정하는 브릿지를 그리고, 윤곽선 색에 맞춰 칠해요.

❹ 진한 고동색으로 넥에 가로선을 긋고, 헤드부터 브릿지까지 세로선을 여섯 개 그어서 기타줄을 표현해요.

아코디언

❶ 너비가 다른 직사각형을 두 개 그려요. 왼쪽 사각형 안에 가로선을 그어서 흰건반을 표현해요.

❷ 주름진 벨로우즈와 베이스 버튼이 들어가는 부분을 연결해서 그려요. 베이스 버튼은 작은 원으로 표현해요.

❸ 윤곽선 색에 맞춰 칠하고, 벨로우즈에 베이지색과 고동색을 번갈아가며 칠해요.

TiP 진한 베이지색으로 벨로우즈 모서리를 얇게 덧칠하면 자연스럽게 꺾인 모습을 표현할 수 있습니다.

❹ 검은건반을 그리고, 격자무늬를 그려서 장식해요. 바탕색보다 진한 색으로 베이스 버튼 아랫부분을 얇게 덧그어서 입체감을 줘요.

전자 기타

우쿨렐레

해금

칼림바

색소폰

드럼

젬베

바이올린

첼로

책

Color Chart
914 1023 1087 1024 1079 1031 1072

❶ 마름모를 닮은 사각형을 그려요.

❷ 각 모서리 아래에 짧은 곡선을 연결해서 그은 다음 곡선 끝을 이어요. 아랫면 윤곽선 안쪽을 따라 얇은 선을 그려서 표지의 두께를 표현해요.

❸ 책 표지를 꾸민 다음 윗면은 연한 하늘색, 왼쪽 면은 진한 하늘색으로 칠하고, 아랫면은 조금 더 진한 하늘색으로 칠해요.

TiP 진한 하늘색으로 왼쪽 면의 모서리를 얇게 덧칠하면 자연스럽게 꺾인 모습을 표현할 수 있습니다.

❹ 길쭉한 가름끈을 그리고, 아랫면에 회색으로 가로선을 그어서 종이 결을 표현해요. 표지도 여러 가지 색으로 칠해서 장식해요.

펼친 책

Color Chart
1088 936 1065 1068 1069 1072

❶ 가운데에 중심선을 그은 다음 양옆으로 곡선을 긋고, 세로선을 그어요. 아래에 완만한 곡선을 그어서 책이 펼쳐진 모습을 표현해요.

❷ 양옆과 하단에 여백을 조금씩 더 연장해 그려서 책의 두께를 표현하고, 연한 회색으로 살살 칠해요.

❸ 책의 윤곽선을 조금 더 확장해 그어서 표지를 그려요. 두께를 표현한 부분에 세로선과 가로선을 그어서 종이 결을 묘사해요.

❹ 표지를 칠하고, 내지와 맞닿는 부분을 진한 색으로 칠해서 그림자를 표현해요.

TiP 글씨는 선으로, 그림은 사각형으로 그리면 내지를 쉽게 표현할 수 있습니다.

펼친 책

책갈피

e-book

유리 문진

돋보기 안경

필사 노트

독서대

MAGAZINE

NEWS

Post it

쌓인 책

마이크

① 얇은 사다리꼴 두 개를 붙여서 그린 다음 위에는 윗면이 둥근 사각형을, 아래에는 사다리꼴을 연결해서 마이크 헤드를 그려요.

② 손잡이를 그리고, 헤드와 맞닿는 부분 아래에 가로선을 그어요.

③ 헤드는 연한 보라색과 흰색을 섞어서 칠하고, 헤드 중심부와 손잡이는 연한 보라색으로 칠해요.

④ 진한 보라색으로 헤드에 격자무늬를 그리고, 각 부위가 맞닿는 부분에 경계선을 그어요. 손잡이에 볼륨 버튼도 그려요.

카세트테이프

 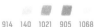

① 모서리가 살짝 둥근 직사각형을 그린 다음 그 안에 작은 직사각형을 그려요.

② 가운데에 모서리가 완전히 둥근 직사각형을 그린 다음 양쪽 끝에 원을 두 개 그려요. 원 안에 선을 그어서 톱니바퀴 모양을 만들어요.

③ 원 사이에 직사각형을 그린 다음 곡선을 그어서 테이프가 돌돌 말린 모습을 표현해요. 가장 바깥쪽 직사각형의 모서리에 작은 원을 그리고, 하단에도 작은 원과 사각형을 그려서 세부 묘사를 해요.

④ 테이프는 민트색으로 칠하고, 안쪽은 아이보리색 계열로 칠해요. 청록색으로 테두리를 덧그어서 또렷하게 만들어요.

빔 프로젝터

영사기

라디오

콘덴서 마이크

클래퍼보드

음악 재생창

콘서트 티켓

커피콩

① 타원을 세 개 그려서 커피콩 을 표현해요.

② 커피콩에 세로선을 그어요.

③ 전체를 고동색으로 칠하고, 세로선을 진하게 덧그어요.

④ 진한 고동색으로 커피콩 아 랫부분을 덧칠하고, 연한 살 구색으로 세로선을 따라 얇 게 덧칠해서 콩이 두 쪽으로 나뉜 효과를 내요.

드립 커피

① 오목한 사다리꼴로 깔때기 를 그린 다음 그 아래에 얇은 원기둥으로 받침을 그려서 드리퍼를 표현해요. 커피잔 의 손잡이도 그려요.

② 드리퍼 위로 약간 튀어나오 게 여과지를 그리고, 안쪽에 약간 간격을 둔 채 칠해요.

③ 드리퍼 아래에 양쪽으로 볼 록볼록하게 튀어나온 컵을 그려서 드립 서버를 표현해 요. 아랫부분을 진한 갈색으 로 칠해서 커피를 표현해요.

④ 고동색으로 여과지 아랫부 분을 덧칠해서 커피가 스며 든 모습을 표현해요. 드립 서 버 안쪽의 볼록한 지점끼리 곡선으로 연결해요.

TiP 드립 서버 오른쪽을 연한 회색 으로 덧칠하면 입체감을 줄 수 있습니다.

원두 팩

인스턴트 커피

프렌치 프레스

커피 그라인더

템퍼

캡슐 커피

와인잔

❶ 얇은 타원을 그린 다음 그 아래에 곡선을 서로 대칭이 되도록 그어서 잔을 표현해요. 손잡이가 들어갈 부분은 비워둬요.

❷ 손잡이를 곡선으로 연결한 다음 직선으로 잇고, 끝에는 다시 바깥쪽으로 퍼지는 곡선을 그어요.

❸ 얇은 타원으로 받침을 그려요. 연한 자주색으로 잔 가운데에 얇은 타원을 그려요.

❹ 얇은 타원은 연한 자주색으로, 그 아래는 진한 자주색으로 칠해서 와인을 표현해요. 더 진한 자주색으로 윤곽선 주변을 덧칠해요.

TiP 연한 회색으로 잔의 오른쪽을 칠하면 입체감을 줄 수 있습니다.

와인병

❶ 높낮이가 다른 직사각형으로 마개를 그려요.

❷ 마개 아래에 병의 목 부분을 연결해서 그린 다음 직선으로 잇고, 밑부분을 서로 연결해서 병을 완성해요.

❸ 마개 아래에 가로선을 긋고, 병에 모서리가 둥근 사각형을 그려서 라벨을 표현해요.

❹ 자주색으로 마개의 윤곽선을 덧긋고, 와인이 담긴 부분을 칠해요. 라벨에 얇은 테두리를 그리고, 'Red Wine'을 써요.

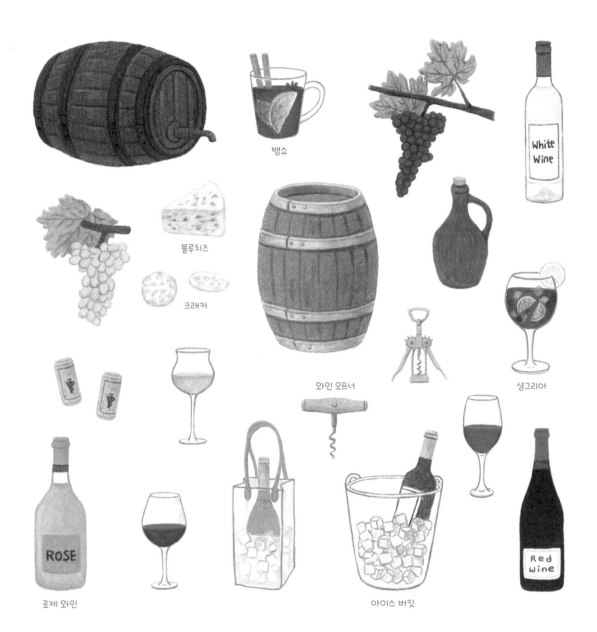

뱅쇼

블루치즈

크래커

와인 오프너

샹그리아

로제 와인

아이스 버킷

에너지 뿜뿜 액티비티

찌뿌드드한 몸을 움직여볼까요? 쉽게 접할 수 있는 운동부터

여름&겨울의 계절 스포츠, 손맛이 짜릿한 낚시와 실내에서 즐기는 게임도 담았어요.

다양한 낚시도구는 같은 계열의 색으로 칠해서 세트로 연출하고,

게임과 관련된 사물은 알록달록하게 칠해서 통통 튀는 느낌으로 표현해요.

축구

Color
Chart
935

❶ 원을 그린 다음 한쪽에 검은
색으로 오각형을 그려요. 오
각형의 꼭짓점에서 뻗어나
오는 직선을 그어요.

❷ 뻗어나온 직선을 연결해서
육각형을 그려요.

TiP 축구공은 검은색 오각형과 흰
색 육각형으로 구성되어 있다
고 생각하며 그려요.

❸ 육각형 선을 연결해서 다시
검은색 오각형을 그려요.

❹ 나머지 선도 그어서 육각형
을 만들어요.

농구

Color
Chart
918 118 935

❶ 원을 그린 다음 주황색으로
칠해요.

❷ 진한 주황색으로 오른쪽 아
랫부분을 덧칠해요.

TiP 가장자리를 너무 진하지 않게
덧칠해야 구체의 볼륨감이 느
껴집니다.

❸ 검은색으로 세로 곡선과 가
로곡선을 그어요.

❹ 세로 곡선 양옆에 구불거리
는 곡선을 두개 그어요.

배구

복싱

양궁

역도

케틀 벨

요가

스케이트보드

하키

태권도

달리기

튜브

Color Chart
140 1012 939 1092

❶ 타원을 그린 다음 그 안에 작은 타원을 그려요.

❷ 안쪽으로 말린 듯한 곡선을 그어요.

❸ 진한 아이보리색과 살구색을 번갈아가며 칠해요.

❹ 바랑색보다 진한 색으로 아랫부분을 덧칠해서 입체감을 줘요.

윈드서핑

Color Chart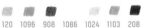
120 1096 908 1086 1024 1103 208

❶ 긴 보드와 돛대를 그려요.

❷ 돛을 그린 다음 돛대와 연결된 막대를 그려요.

❸ 윤곽선 색에 맞춰 칠하고, 돛은 투명한 느낌이 나도록 연한 하늘색으로 칠해요.

❹ 하늘색으로 돛에 사선을 그어서 빛이 반사되는 효과를 내고, 진한 초록색으로 돛을 장식해요.

컬링

스키 부츠

폴

스케이트화

래프팅 패들

웨이크보드

서핑보드

낚싯대

1012 1080 1028 1031 1072 1076 935

❶ 휘어진 막대와 손잡이를 그려요.

❷ 막대기에 마디 위치를 잡은 다음 짧은 선을 긋고, 고리를 그려요. 릴의 몸체와 핸들도 그려요.

❸ 릴에 줄을 고정하는 부분인 스풀과 감긴 줄을 그려요.

❹ 검은색으로 핸들의 윤곽선을 덧그어서 릴과 손잡이를 구분하고, 황동색으로 감긴 줄 부분에 얇은 선을 그어요. 회색으로 스풀에서 고리 사이를 통과하는 선을 그어서 낚싯줄을 표현해요.

낚시찌

1012 1001 921 922 1072 1076 935

❶ 물고기의 몸통을 그린 다음 입과 배, 꼬리에 고리를 그려요.

❷ 배와 꼬리의 고리에 양쪽으로 갈라진 낚싯바늘을 그려요.

❸ 눈의 자리는 비워둔 채 몸통 위는 연한 주황색, 아래는 노란색, 중간은 두 가지 색을 섞어서 칠해요.

❹ 주황색으로 아가미와 비늘을 묘사하고, 진한 회색으로 등에 길쭉한 삼각형을 칠해서 무늬를 표현해요. 눈도 그려요.

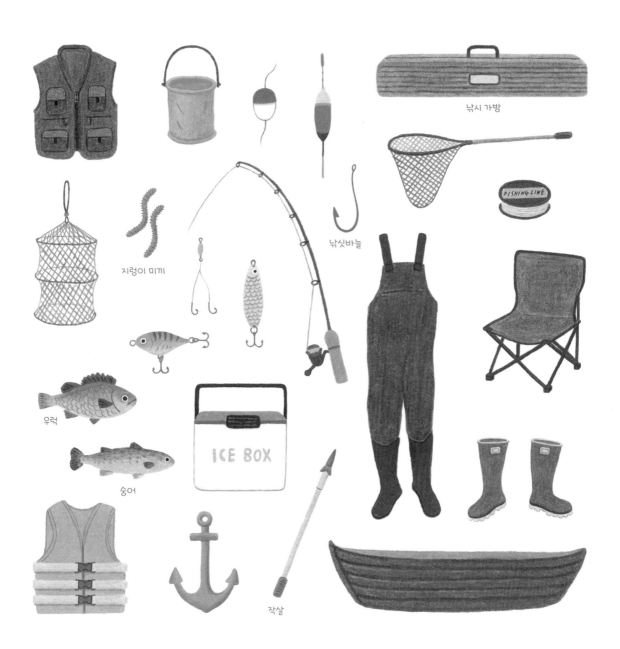

낚시 가방

낚싯바늘

지렁이 미끼

우럭

숭어

ICE BOX

작살

FISHING LINE

체스

Color Chart
1076 935

❶ 사다리꼴을 그린 다음 그 아래에 얇은 사다리꼴 두 개를 붙여서 그려요.

❷ 와인잔의 손잡이 모양을 닮은 기둥을 그려요.

❸ 맨 아래에 모서리가 둥근 단을 이어 붙인 듯한 받침을 그리고, 맨 위에 십자가를 그려서 킹을 표현해요.

❹ 전체를 진한 회색으로 칠하고, 검은색으로 각 부위가 맞닿는 부분에 경계선을 그어요.

주사위

Color Chart
1026 956

❶ 모서리가 둥근 정육면체를 그려요.

❷ 왼쪽 면에 서로 마주보는 꼭짓점을 연결하는 X자 선을 연하게 그은 다음 선이 교차하는 위치에 원을 그려요.

❸ 동일한 방법으로 다른 면에도 X자 선과 원을 그려요.

Tip 주사위는 서로 마주보는 두 면의 원 개수를 합치면 7이 돼요.

❹ 주사위를 연한 보라색으로 칠하고, 진한 보라색으로 각 면의 모서리를 덧그어요. 흰색 젤리펜으로 원을 칠해서 X자 선이 안 보이게 정리해요.

슬롯머신

장기

다트

조이스틱 ①

조이스틱 ②

루미큐브

땅따먹기

에어하키

그림의 완성도를 높이는 노하우

그림을 다 그리고 나서도 어딘지 모르게 부족해 보이고, 무언가 마무리가 안 된 것 같은 느낌이 들 때 필요한 노하우를 정리했습니다! 그림의 완성도를 높이고 싶을 때 읽어보세요.

1. 명암을 표현한다

① 색이 있는 오브제

칠한 색보다 더 진한 색으로 일부를 덧칠하면 입체감을 살려서 표현할 수 있어요. 일반적으로 그림을 그릴 때는 빛이 왼쪽 상단에서 내리쬔다고 가정하기 때문에, 색을 칠한 오브제의 오른쪽이나 아랫부분을 진하게 덧칠하면 됩니다.

☞ 활용 예시

② 흰색 오브제

원래 색이 흰색인 오브제에도 어둠이 존재합니다. 흰색이라고 해서 어두운 부분을 표현하지 않으면 입체감이 떨어져서 밋밋하게 느껴질 수 있어요. 아주 연한 회색으로 오브제의 오른쪽이나 아랫부분을 연하게 칠하면 입체감이 생긴답니다.

☞ 활용 예시

2. 밝은색부터 칠한다

어두운색과 밝은색 중에 어떤 색을 먼저 칠해야 할까요? '색을 칠하는 데에도 순서가 있나?' 싶겠지만 순서대로 칠하면 완성도가 확연히 높아집니다. 밝은색을 먼저 칠한 다음 어두운색을 칠하면 훨씬 깔끔해져요. 단, 마지막에 어두운색으로 윤곽선을 덧그으면 밝은색으로 칠한 면적이 좁아질 수 있으니 밝은색을 칠할 때는 윤곽선보다 살짝 크게 칠하는 것이 좋습니다.

어두운색을
먼저 칠한 경우

밝은색을
먼저 칠한 경우

밝은색을 먼저
칠한 그림의
윤곽선이 훨씬 더
깔끔하죠?

☞ 활용 예시

3. 창문을 입체적으로 그린다

건물을 그릴 때 빼놓을 수 없는 창문을 완성도 있게 칠하는 방법을 소개해보겠습니다. 전체를 칠하고 나서 왼쪽 상단의 윤곽선을 창문을 칠한 색보다 진한 색으로 얇게 덧칠해요. 그러면 훨씬 입체적으로 보인답니다. 창틀의 오른쪽 아랫부분에 벽을 칠한 색보다 진한 색으로 얇은 선을 덧그으면 입체감이 더욱 살아나요!

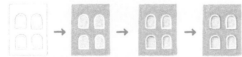

☞ 활용 예시

4. 흰색 젤리펜을 활용한다

검은 배경에 글씨를 쓸 때 사용하는 흰색 젤리펜. 저는 완성한 그림에 'SAKURA GELLY ROLL WHITE(사쿠라 겔리롤 화이트) 08'로 작은 점을 콕콕 찍거나 짧은 곡선을 살짝 그어서 반짝이는 효과를 내요.

① 윤기 효과

케첩, 토마토, 달걀프라이처럼 빛을 받았을 때 표면이 반짝거리는 음식이나 맥주, 에이드처럼 보글보글 올라오는 탄산이 있는 음료를 세부 묘사할 때 흰색 젤리펜을 활용해요.

젤리펜으로 긋는 모양

짧은 곡선

☞ 활용 예시

② 장식 효과

크리스마스 트리의 조명, 수정 구슬, 웨딩드레스의 비즈 등 반짝반짝 빛을 뿜어내는 장식물을 세부 묘사할 때도 흰색 젤리펜을 사용하면 빛나는 효과가 극대화돼요.

젤리펜으로 긋는 모양

점, 플러스, 별

☞ 활용 예시

떠납니다, 두근두근 여행!

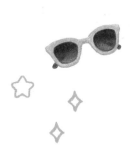

여행의 시작

여행을 앞두고 떠나기 전이 가장 설레는 것 같아요!

기대와 긴장 때문에 잠을 설치기 일쑤예요.

떠나기 전에 챙겨야 할 것들이 많은데 항상 떠나고 나서 '아차!' 싶기도 하죠.

여행에 필요한 물건들을 그리면서 짐을 챙겨보면 어떨까요?

탑승권

Color Chart
1088 1083 948 1065

 → → →

❶ 모서리가 둥근 직사각형을 그린 다음 위아래에 가로선 을 그어요. 이때 위의 면적 이 더 넓어요.

❷ 가운데 직사각형의 2/3 지 점에 절취선이 될 세로선을 그은 다음 오른쪽 사각형을 베이지가 섞인 회색으로 칠 해요. 왼쪽 사각형에 비행 기를 그려요.

❸ 위아래를 하늘색으로 칠하 고, 진한 고동색으로 점선을 그어서 절취선을 표현해요.

❹ 비행기 주변에 진한 고동색 으로 바코드를 그리고, 'BO ARDING PASS'와 좌석 번호를 써요.

TiP 얇은 가로선을 몇 줄 그으면 글 씨가 써진 것 같은 효과가 납 니다.

여권

Color Chart
140 936

 → → →

❶ 세로로 살짝 긴 사각형을 그 려요. 이때 오른쪽 모서리는 둥글게 그려요.

❷ 아이보리색으로 고양이 얼굴 마크를 그리고, 'KOREA'를 써요.

TiP 귀엽게 표현하기 위해 고양 이 얼굴을 그렸지만 원래대로 태극 마크를 그려도 됩니다.

❸ 'PASSPORT'를 쓰고, 오 른쪽 하단에 전자여권 로고 를 그려요.

❹ 여백을 연한 남색으로 칠해 요.

TiP 전체적인 색감을 맞추기 위 해 연한 남색을 칠했지만 실 제 여권과 똑같은 느낌을 내고 싶으면 진한 남색으로 칠해요.

필기도구

수면 안대

목베개

가이드북

BOARDING PASS 12A

PASSPORT
KOREA

멀티 어댑터

세면도구

Travel insurance

여행자 보험증서

캐리어

버스

Color Chart 120 921 1070 1074 1076 935

❶ 위쪽 모서리가 둥근 직사각형을 그려요. 양쪽 하단에 등
과 바퀴가 들어갈 부분을 비워둬요.

❷ 바퀴와 문, 창문을 그려요. 노선표가 들어가는 부분에
직사각형을 그려요.

❸ 전조등과 후미등을 그린 다음 차체는 연한 초록색으로,
창문은 진한 회색으로 칠해요. 바퀴를 칠하고, 세부 묘
사를 해요.

❹ 검은색으로 문틈과 창틀의 윤곽선을 덧긋고, 선을 그어
서 창문을 표현해요. 환기구도 그려요.

택시

Color Chart 1012 922 1028 1088 1070 1076 935

❶ 모서리가 둥근 직사각형을 그린 다음 그 위에 반원에 가
까운 사다리꼴을 그려서 차체를 표현해요. 직사각형과
만나는 지점은 부드러운 곡선으로 이어요.

❷ 진한 회색으로 원을 두 개씩 그려서 바퀴를 표현해요.
사이드 미러를 그린 다음 창문을 하늘색으로 칠해요.

TiP 앞바퀴와 뒷바퀴 사이에 바퀴가 세 개 정도 들어간다고
생각하며 간격을 둬요.

❸ 전조등과 후미등을 그린 다음 차체를 노란색으로 칠해
요. 진한 회색으로 창틀을 그린 다음 바퀴를 칠하고, 세
부 묘사를 해요.

❹ 택시 지붕에 표시등을 그리고, 황동색으로 문틈과 손잡
이를 그려요. 사이드 미러의 윤곽선을 덧그은 다음 표시
등 아래에 선을 그어서 차체와 구분해요.

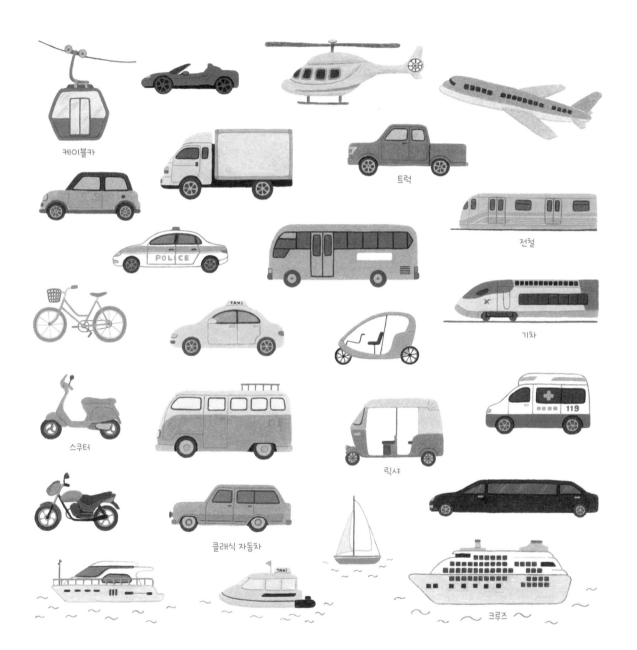

케이블카

트럭

전철

기차

스쿠터

릭샤

클래식 자동차

크루즈

객실 열쇠

❶ 원을 그린 다음 그 안에 작은 원을 그려요. 원 아래로 직선을 긋고, 끝만 뾰족하게 마무리해요.

❷ 뾰족뾰족하게 파인 홈을 그려요. 열쇠와 연결된 고리를 그려요.

❸ 고리에 연결해서 작은 고리를 그리고, 태그도 그려요. 황동색으로 열쇠 윤곽선 일부를 덧그은 다음 연한 황동색으로 열쇠와 고리를 칠해요.

❹ 태그를 진한 황동색으로 칠한 다음 검은색으로 방 호수를 적고, 테두리를 그려요. 황동색으로 열쇠의 파인 홈과 윤곽선 일부를 또렷하게 덧그어요.

캐리어

❶ 모서리가 둥근 직사각형을 그린 다음 그 위에 얇은 직사각형을 그려요. 맨 아래에 원을 두 개 그려서 바퀴를 표현해요.

❷ 두꺼운 기둥을 두 개 그린 다음 손잡이를 그려요. 몸체를 푸른빛이 도는 회색으로 칠해요.

❸ 기둥을 회색으로 칠하고, 진한 회색으로 오른쪽을 덧칠해서 입체감을 줘요. 바퀴 안쪽에 작은 원을 하나 더 그리고, 다른 색으로 칠해요.

❹ 몸체를 칠했던 색보다 진한 색으로 모서리에 직각으로 선을 그어서 패인 부분을 묘사하고, 세로선을 그어요.

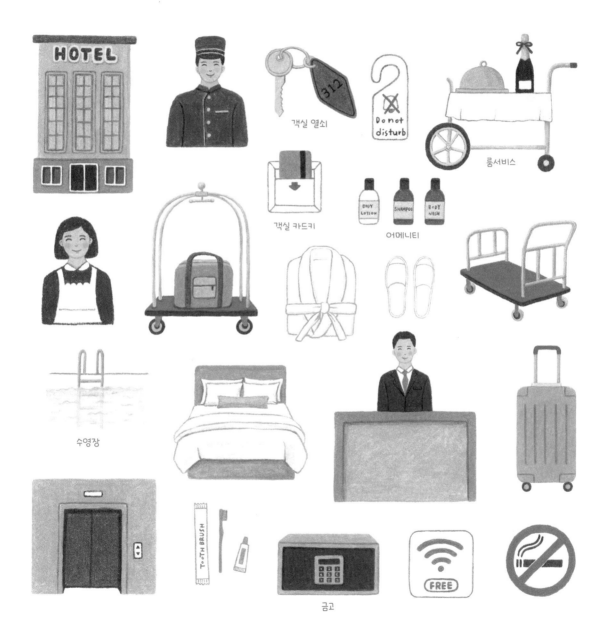

객실 열쇠

Do not disturb

룸서비스

객실 카드키

어메니티

수영장

금고

FREE

원 픽 여행지

여행을 가고 싶은 곳은 너무나 많죠! 하지만 딱 한 군데만 갈 수 있다면

어디를 제일 먼저 가보고 싶나요? 대한민국 대표 여행지부터

인기 있는 일본, 동남아시아, 유럽, 미국, 뉴질랜드까지!

떠나고 싶은 여행지들을 떠올리며 그 곳을 대표하는 랜드마크와 상징물들을 그려봐요.

숭례문

❶ 성벽과 홍예문(윗부분을 무지개처럼 둥글게 만든 문)을 그려요.

❷ 성벽 위에 낮은 담과 사다리꼴 지붕을 그리고, 양쪽에 세로선을 그어서 1층을 만들어요.

❸ 동일한 방법으로 2층 벽과 지붕도 그려요. 각 층의 지붕 끝과 벽을 연결하는 선을 그어서 긴 삼각형을 만들어요.

❹ 지붕을 차가운 느낌이 드는 회색으로 칠하고, 지붕 모양에 맞춰 세로선을 그어서 기와를 표현해요. 지붕 위에 차가운 느낌이 드는 진한 회색으로 얇은 선을 긋고, 그 위에 용머리와 잡상을 그려서 용마루를 표현해요.

❺ 1층 벽에 붉은색 기둥과 창호를 그리고, 윤곽선 색에 맞춰 벽을 칠해요. 2층 벽에 작은 태극 문양을 그리고, 벽을 붉은색으로 칠해요.

❻ 지붕 아래를 청록색으로 칠해요. 성벽은 연한 회색과 회색, 베이지가 섞인 회색을 섞어서 칠해요.

❼ 진한 회색으로 성벽에 가로선을 긋고, 홍예문의 둥근 모양을 따라 짧은 선을 그어서 벽돌을 표현해요. 문을 고동색으로 칠하고, 검은색으로 윤곽선을 덧그은 다음 가운데에 세로선을 그어요.

❽ 성벽에 세로선을 여러 개 그어서 벽돌을 표현해요. 지붕 아래를 차가운 느낌이 드는 진한 회색으로 덧칠해요.

서울 덕수궁

부산 광안 대교

가평 남이섬

경주 첨성대

서울 올림픽 공원

서울 종묘

거제 바람의 언덕

보성 녹차밭

돌하르방

 → → →

❶ 얼굴과 귀, 벙거지 모자를 그려요.

❷ 배 위에 얹은 손과 몸통, 받침을 그려요.

Tip 손의 윤곽선을 진한 회색으로 그어야 나중에 색을 칠할 때 구분하기 쉽습니다.

❸ 전체를 회색으로 칠하고, 진한 회색으로 큰 눈과 코, 웃는 입, 이마의 주름을 그려요. 진한 회색으로 얼굴과 받침의 윤곽선 일부도 덧그어요.

❹ 진한 회색과 살구색으로 점을 찍듯이 듬성듬성 덧칠해서 현무암의 질감을 표현해요. 볼도 발갛게 칠해요.

한라산

 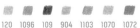
 → → →

❶ 구불구불한 윤곽선으로 타원을 그린 다음 그 아래에 사다리꼴로 산을 그려요.

❷ 1/3 지점에 구불구불한 선을 그어요. 선 위는 초록색으로, 선 아래는 회색으로 칠해요.

❸ 백록담을 하늘색으로 칠하고, 주변의 움푹 팬 부분은 연한 초록색으로 칠해요. 진한 회색으로 산에 세로선을 그어서 굴곡을 표현해요.

❹ 진한 초록색으로 산 윗부분에 짧은 선을 그어서 나무를 표현하고, 산 아랫부분도 옅게 덧칠해요.

Tip 손에 힘을 뺀 채 진한 회색 선 위에 회색을 덧칠하면 산의 굴곡을 더욱 사실적으로 표현할 수 있습니다.

한라봉

동백꽃

성산일출봉

옥돔

돌담

오름

이호테우 목마등대

오사카성

Color Chart

1012 1020 105 1083 1070 1072 1074 1076

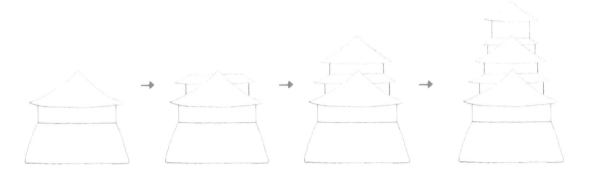

① 사다리꼴 성벽을 그린 다음 그 위에 사각형 벽과 아랫면 이 살짝 둥근 삼각형 지붕을 그려요.

② 지붕 양쪽에 세로선을 연결 해서 2층을 그리고, 사다리 꼴 지붕을 그려요.

③ 1층과 동일한 방법으로 3층 을 작게 그려요.

④ 2~3번 과정과 동일한 방법 으로 4~5층도 그려요.

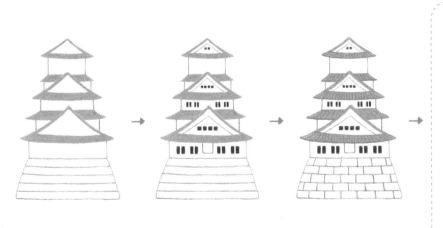
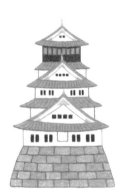

⑤ 1, 3, 5층 지붕 안에 회녹색 으로 작은 삼각형을 그린 다 음 지붕 전체를 칠해요. 성벽 에는 가로선을 네 개 그어요.

⑥ 1, 3층 벽에 창문을 그려요. 1, 3, 5층 지붕 안에 작은 삼 각형과 창문을 그려요.

⑦ 청록색으로 지붕 윤곽선을 덧긋고, 지붕 모양에 맞춰 세로선을 그어서 기와를 표 현해요. 성벽에 세로선을 그 어서 벽돌을 표현해요.

⑧ 1, 3, 5층 지붕 위와 그 안의 작은 삼각형 꼭짓점을 노란 색으로 칠해서 장식해요. 5 층 벽은 진한 회색으로 칠하 고, 벽돌에는 서로 다른 회색 을 칠해요.

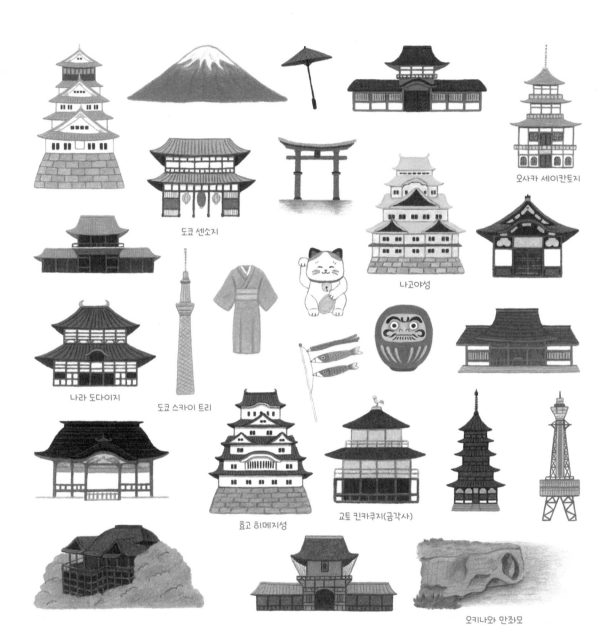

도쿄 센소지

오사카 세이칸토지

나고야성

나라 도다이지

도쿄 스카이 트리

효고 히메지성

교토 킨카쿠지(금각사)

오키나와 만좌모

팍세(라오스) 황금 불상

 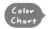

❶ 얼굴과 큰 귀, 머리카락을 그린 다음 뾰족한 장식을 그려요.

❷ 몸통과 팔, 다리를 그려요.

❸ 불단을 그린 다음 전체를 노란색으로, 머리카락을 진한 회색으로 칠해요. 눈썹과 눈, 코, 입도 그려요.

❹ 각 부위의 윤곽선을 진하게 덧긋고, 걸친 옷과 불단무늬를 그려요. 검은색으로 머리카락에 작은 원을 그려서 머리카락 결을 표현해요.

팟타이

❶ 접시를 그린 다음 가장 위에 놓인 새우와 라임을 그려요. 면은 한 덩이로 그려요.

❷ 파와 땅콩, 숙주를 그려요. 베이지색으로 원을 작게 그리면 땅콩이 됩니다.

❸ 노란색을 듬성듬성 칠해서 달걀을 표현해요. 새우는 연한 주황색으로 칠한 다음 다홍색으로 윤곽선을 덧그어요. 면은 진한 황로색으로 칠해요.

❹ 갈색으로 구불구불한 곡선을 그려서 면을 세부 묘사하고, 윤곽선보다 진한 색으로 라임과 새우에 선을 그어요.

TIP 갈색으로 각 재료의 아랫부분을 덧칠하면 그림자가 표현돼서 재료가 더욱 돋보입니다.

라오스 빠뚜싸이

팟타이

반미

태국 왓 프라싱 사원

인도네시아 름뿌양 사원

브루나이 오마르 알리 사이푸딘 모스크

베트남 호안 끼엠 호수

필리핀 산 아구스틴 성당

엠파이어 스테이트 빌딩

Color Chart
1084 1028 1094 1065 1067

① 긴 직사각형을 그린 다음 양옆에 조금 짧은 직사각형을 두 개씩 그려요.

② 그 위에 긴 직사각형을 그린 다음 양옆에 조금 짧은 직사각형을 한 개씩 더 그려요.

③ 가장 높은 선에 맞춰서 작은 직사각형을 양옆에 두 개씩 그려요.

④ 단을 두 층 얹어서 전망대를 그린 다음 그 위에 곡선을 서로 대칭이 되도록 이어서 뾰족한 탑을 그려요. 탑 위에 직선으로 안테나를 그려요.

⑤ 가장 아래에 위치한 직사각형에 얇고 긴 사각형을 그려서 창문을 표현해요.

⑥ 그 위의 직사각형들에도 긴 창문을 그리고, 전망대에는 정사각형을 그려서 창문을 표현해요.

⑦ 탑에 세로선을 그은 다음 빌딩 전체를 연한 황동색으로 칠해요. 전체적으로 윤곽선을 살짝 덧그어서 경계를 또렷하게 구분해요.

⑧ 황동색으로 빌딩 사이사이를 덧칠해서 입체감을 줘요.

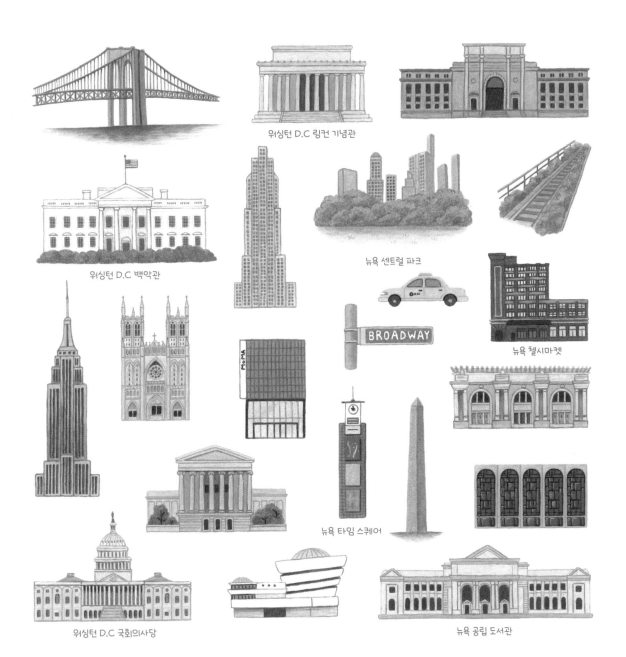

위싱턴 D.C 링컨 기념관

위싱턴 D.C 백악관

뉴욕 센트럴 파크

BROADWAY

TAXI

뉴욕 첼시마켓

MoMA

뉴욕 타임 스퀘어

위싱턴 D.C 국회의사당

뉴욕 공립 도서관

금문교(골든게이트 브리지)

Color Chart

922 924 925 120 1096 1079 1025 1100

 → →

❶ 살짝 보이는 수풀과 수평선을 그려요.

❷ 완만한 곡선을 가로로 길게 긋고, 양쪽에 세로선을 두 개씩 그어요.

TiP 오른쪽의 세로선을 왼쪽의 세로선보다 짧게 그어야 원근감을 표현할 수 있습니다.

❸ 세로선 사이에 가로선을 네 개씩 긋고, 위쪽 모서리를 둥글게 마무리해서 주탑을 완성해요.

❹ 탑의 모서리를 잇는 케이블을 곡선으로 그려요. 진한 빨간색으로 케이블 아래를 얇게 덧그어요.

 → → →

❺ 케이블을 따라 일정한 간격으로 세로선을 여러 개 그어서 행어를 표현해요. 수풀은 연한 초록색, 바다는 연한 파란색으로 칠해요.

TiP 바다는 다리와 멀어질수록 손에 힘을 뺀 채 연하게 칠해요.

❻ 반대편 탑 모서리에도 케이블과 행어를 그려요.

❼ 진한 빨간색으로 다리 구조물의 일부를 진하게 덧칠하고, 바탕색보다 진한 색으로 수풀과 바다를 덧칠해요.

TiP 수풀은 동그랗게 굴리며 덧칠하고, 바다는 수평선에 맞춰 가로 방향으로 덧칠해요.

❽ 진한 파란색으로 수평선을 덧칠하고, 다홍색으로 다리가 바다에 잠긴 부분을 덧칠해서 세부 묘사를 해요.

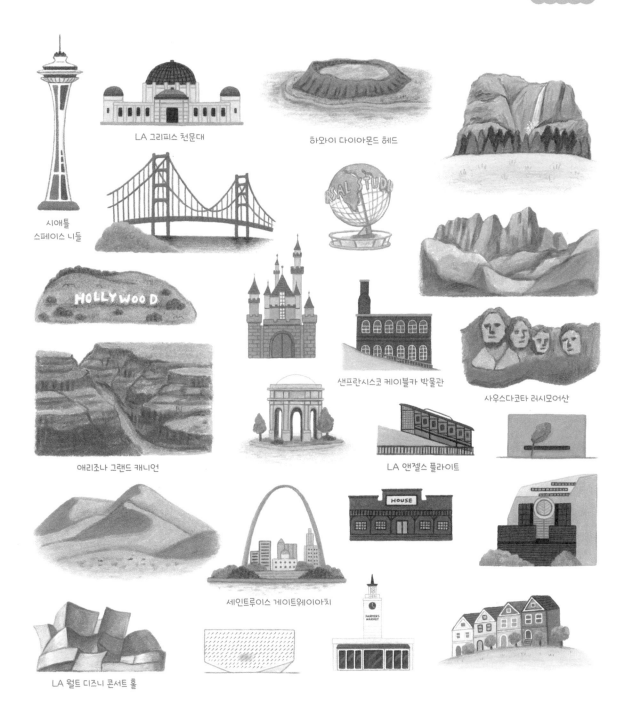

시애틀
스페이스 니들

LA 그리피스 천문대

하와이 다이아몬드 헤드

HOLLYWOOD

애리조나 그랜드 캐니언

샌프란시스코 케이블카 박물관

사우스다코타 러시모어산

LA 앤젤스 플라이트

세인트루이스 게이트웨이아치

LA 월트 디즈니 콘서트 홀

빅 벤

Color Chart
1025 1093 1080 1094 941 946 1059 1065 1067

 → →

❶ 사다리꼴 지붕을 그린 다음 그 아래에 긴 직사각형을 그려서 탑을 완성해요.

❷ 지붕 아래에 약간 간격을 둔 채 탑을 4등분해요. 시계가 들어가는 제일 윗부분에 사각형을 살짝 넓게 그려요.

❸ 지붕 양쪽에 세로선을 그은 다음 뾰족한 삼각형 지붕을 그려요. 탑 양쪽 끝에도 얇은 세로선을 한 개씩 긋고, 넓은 사각형에 원을 그려서 시계를 표현해요.

❹ 탑 아래의 사각형 하단에 가로선을 한 개씩 더 긋고, 고동색으로 얇고 긴 사각형을 그려서 창문을 표현해요.

 → → →

❺ 지붕과 시계 아래에도 작은 사각형을 그려서 창문을 표현하고, 탑 전체를 베이지색으로 칠해요.

❻ 지붕을 파란색으로 칠하고, 끝부분에 장식을 그려요. 시계도 원과 선으로 장식하고, 칠해요.

❼ 시계 주변에 작은 원을 네 개 그리고, 탑의 양쪽 끝에 얇은 세로선을 여러 개 그어서 세부 묘사를 해요. 각 부위가 맞닿는 부분에 경계선을 진하게 덧그어요.

❽ 시침과 분침을 그리고, 고동색으로 지붕 아래와 시계가 있는 층 아랫부분을 덧칠해요. 각 층 사이에 작은 사각형을 그려서 장식해요.

런던아이

런던 타워 브리지

런던 세인트 폴 대성당

선데이 로스트

피시 앤 칩스

런던 내셔널 갤러리

런던 더 샤드 빌딩

콜로세움

❶ 완만한 곡선을 세 개 그어요. 이때 맨 아래의 선만 오목하 게 그어요.

❷ 곡선의 양쪽 끝을 연결하고, 사선으로 무너진 부분을 그 려요.

❸ 무너진 부분과 연결해서 3~4 층을 그려요.

❹ 층과 층 사이에 얇은 가로선 을 두 줄씩 긋고, 일정한 간 격으로 세로선을 그어서 기 둥을 표현해요.

❺ 3층까지 기둥 사이에 아치 형 문을 그리고, 4층에는 작 은 창문을 그려요.

Tip 경기장의 양쪽 끝으로 갈수록 문을 좁게 그려야 원근감이 느 껴집니다.

❻ 1~2층 문과 4층 창문을 칠 하고, 3층 문은 일부만 어둡 게 칠해서 뚫려 있는 느낌을 표현해요. 전체를 베이지색 으로 칠해요.

❼ 고동색으로 각 층의 경계선 을 진하게 덧긋고, 무너진 부분도 진하게 칠해요.

❽ 진한 베이지색으로 기둥과 각 층의 경계선을 진하게 덧 그어요.

Tip 고동색으로 무너진 부분을 듬성듬 성 칠하면 거친 질감이 표현 돼요.

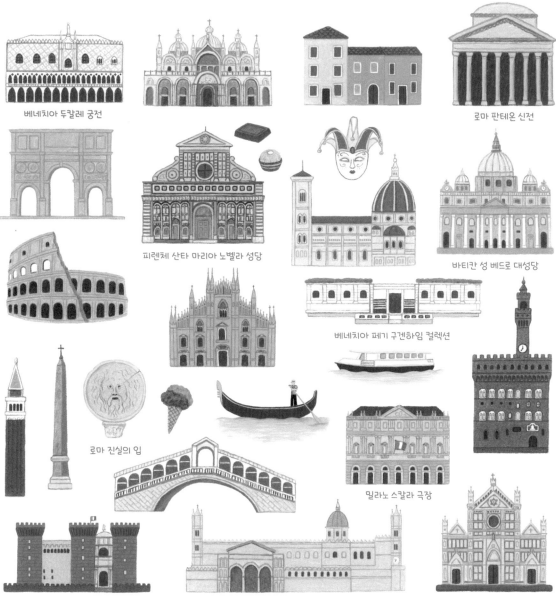

베네치아 두칼레 궁전

로마 판테온 신전

피렌체 산타 마리아 노벨라 성당

바티칸 성 베드로 대성당

베네치아 페기 구겐하임 컬렉션

로마 진실의 입

밀라노 스칼라 극장

나폴리 누오보성

에펠탑

Color Chart 1093 941 948

❶ 가장 아래층의 아치형 다리를 그려요.

❷ A자를 닮은 중간층과 단을 세 개 그려요.

❸ 긴 위층과 뾰족한 탑을 그려요.

❹ 전체를 베이지색으로 칠하고, 층이 나뉘는 부분은 고동색으로 칠해요.

❺ 아래층에 먼저 중간층의 너비에 맞춰 세로선을 긋고, 탑 전체에 가로선을 그어요.

❻ X자를 그려서 철골을 표현해요.

❼ 사이사이에 선을 그어서 세부적인 구조물을 그려요.

❽ 전체적으로 윤곽선을 진하게 덧그어요.

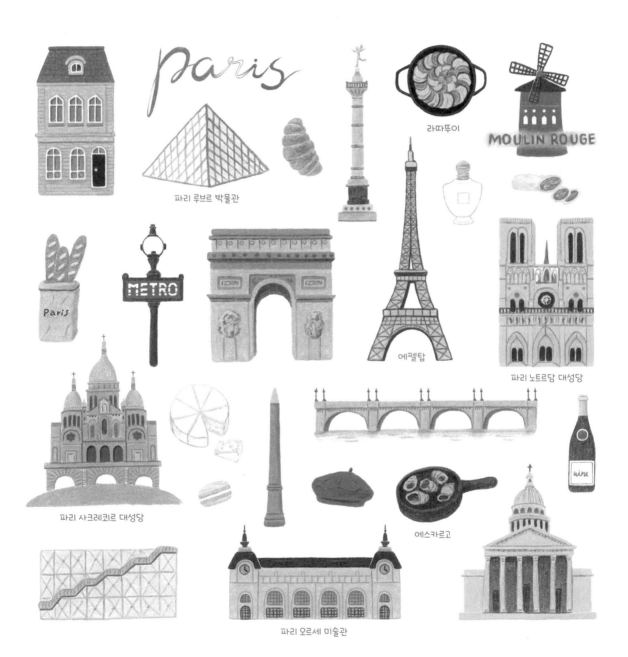

paris

파리 루브르 박물관

라따뚜이

MOULIN ROUGE

Paris

METRO

에펠탑

파리 노트르담 대성당

파리 사크레쾨르 대성당

에스카르고

wine

파리 오르세 미술관

초록입 홍합

❶ 끝이 둥근 물방울 모양을 그린 다음 가운데를 비워둔 채 라이트그린색을 칠해요.

❷ 일부에 진한 라이트그린색을 덧칠해요.

❸ 가운데에 진한 황동색을 칠하고, 청록색으로 경계가 보이지 않도록 자연스럽게 덧칠해요. 왼쪽 아랫부분 윤곽선도 진하게 덧그어요.

❹ 갈색으로 가운데에 곡선을 긋고, 아랫부분에 진한 라이트그린색으로 세로선을 그어서 껍데기를 세부 묘사해요.

키위(새)

❶ 머리와 몸통을 그려요.

❷ 부리와 다리를 그려요.

❸ 윤곽선 색에 맞춰 칠해요. 갈색으로 몸통 아랫부분을 덧칠해요.

❹ 진한 갈색으로 짧은 곡선을 그어서 깃털을 표현하고, 바탕색보다 진한 색으로 부리와 다리를 덧칠하고, 세부 묘사를 해요. 눈도 그려요.

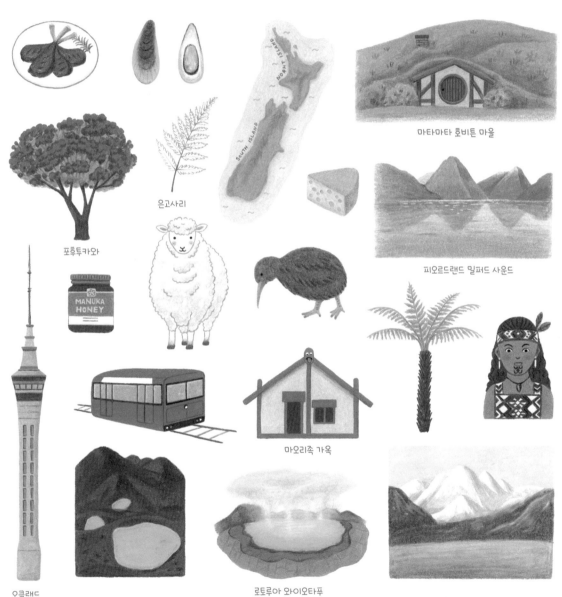

마타마타 호비튼 마을

은고사리

포후투카와

피오르드랜드 밀퍼드 사운드

마오리족 가옥

오클랜드
스카이 타워

로토루아 와이오타푸

자유의 여신상

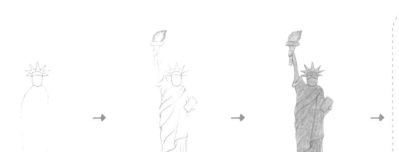
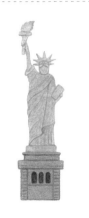

❶ 얼굴과 왕관을 그리고, 몸의 실루엣을 그려요.

❷ 실루엣에 맞춰서 옷의 주름을 그려요. 팔과 횃불, 독립선언서도 그려요.

TIP 민트색으로 형태를 잡은 다음 그 위에 청록색으로 진하게 그려요.

❸ 전체를 민트색으로 칠하고, 청록색으로 윤곽선을 진하게 덧그어요. 연한 주황색과 노란색으로 횃불을 칠해요.

❹ 민트색으로 받침을 그리고, 진한 베이지색과 고동색으로 아래의 구조물도 그려요.

N서울타워(남산타워)

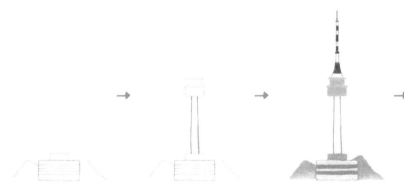

❶ 큰 사각형과 그 위에 작은 사각형, 주변의 산을 그려요. 큰 사각형에 가로선을 네 개 그어서 창문의 위치를 표시해요.

❷ 기둥을 그린 다음 그 위에 사각형으로 전망대를 그려요.

❸ 뾰족한 송신탑을 그리고, 윤곽선 색에 맞춰 칠해요. 기둥 오른쪽에 연한 회색을 칠해요.

❹ 진한 회색으로 송신탑에 짧은 선을, 전망대에 가로선을 그어요. 회색으로 기둥에 가로선을 그어서 테라스를 표현하고, 맨 아래 건물의 창문에 세로선을 그어요.

TIP 산 정상을 초록색으로 덧칠한 다음 짧은 선을 그어요.

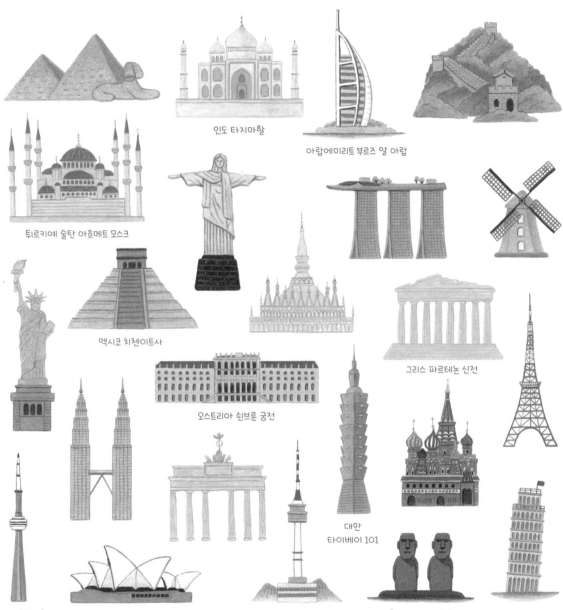

인도 타지마할

아랍에미리트 부르즈 알 아랍

튀르키예 술탄 아흐메트 모스크

멕시코 치첸이트사

오스트리아 쇤브룬 궁전

그리스 파르테논 신전

대만
타이베이 101

캐나다 CN타워

칠레 모아이 석상

대한민국

Color Chart
923 103 1072 935

 → → →

❶ 직사각형을 그리고, 빨간색으로 열게 원을 그린 다음 가운데에 물결무늬를 그려요.

TiP 왼쪽이 내려가고, 오른쪽이 올라가는 물결무늬예요.

❷ 원 위쪽은 빨간색으로, 아래쪽은 파란색으로 칠해서 태극 문양을 완성해요.

❸ 왼쪽 상단에 선을 세 개 그어서 건(乾)을 표현하고, 왼쪽 하단에 선을 네 개 그어서 리(離)를 표현해요.

❹ 오른쪽 상단에 선을 다섯 개 그어서 감(坎)을 표현하고, 오른쪽 하단에 선을 여섯 개를 그어서 곤(坤)을 표현해요.

미국

Color Chart
923 103 1072

 → → →

❶ 직사각형을 그리고, 총 열세 칸을 만든다고 생각하며 아래부터 절반 지점까지 빨간색으로 가로선을 여섯 개 그어요.

TiP 가로선을 열두 개 그어야 열세 칸이 만들어져요.

❷ 파란색으로 가운데에 세로선을 긋고, 오른쪽 사각형에 빨간색으로 가로선을 여섯 개 그어요.

❸ 왼쪽 사각형에 별을 여섯 개, 그 아래에 별을 다섯 개 그려요.

TiP 별이 총 아홉 줄 들어간다고 생각하며 그려요.

❹ 별을 일정한 간격으로 반복해서 그린 다음 파란색으로 여백을, 빨간색으로 칸 사이사이를 칠해요.

라오스

말레이시아

필리핀

몰디브

스웨덴

덴마크

아이슬란드

아일랜드

체코

헝가리

불가리아

이탈리아

이집트

오스트레일리아

뉴질랜드

낯설지만 용감하게

타닥타닥 모닥불을 바라보고, 사막에 쏟아져 내리는 별을 마음에 담고,

정글을 탐험해보고 싶다는 마음이 들 때도 있어요.

상상으로만 그리던 모험을 종이 위에 옮겨볼 시간이에요.

용감하게 떠날 준비가 되었나요?

텐트

❶ 위쪽이 봉긋한 삼각형으로 텐트 몸체를 그려요.

❷ 사다리꼴 두 개가 연결된 모 양으로 캐노피를 그리고, 폴 도 연결해요.

❸ 입구와 창문, 창문을 덮는 천 을 그려요. 윤곽선 색에 맞춰 칠해요.

❹ 입구에서 보이는 텐트 안쪽 에 선을 하나 그은 다음 대비 되는 색으로 칠해서 입체감 을 줘요. 창문에 격자무늬를 그려서 그물망을 표현해요.

모닥불

❶ 긴 원기둥으로 장작을 그려 요. 불과 가까운 부분이 X자 로 겹치도록 그려요.

❷ 1에서 그린 장작과 겹치도 록 양옆에 장작을 더 그려 요. 불 안쪽은 노란색으로 그 리고, 바깥쪽으로 갈수록 빨 간색을 띠게 그려요.

❸ 윤곽선 색에 맞춰 칠해요.

Tip 불의 경계가 또렷하지 않아 야 자연스러워요. 장작은 불에 가까워질수록 옅게 칠해요.

❹ 진한 고동색으로 장작 아랫 부분을 듬성듬성 덧칠해서 나무의 질감을 표현하고, 노란색으로 불과 가까운 장 작을 덧칠해서 타는 느낌을 표현해요.

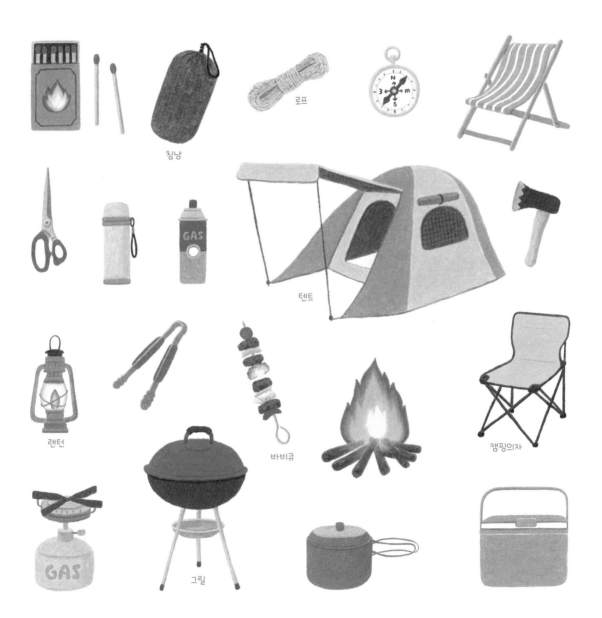

로프

침낭

텐트

랜턴

바비큐

캠핑의자

그릴

오아시스

Color Chart 120 1096 988 1023 1024 1093 1080 941 947

 → → →

❶ 땅의 위치를 대강 그린 다음 그 안에 동그랗게 물이 고여 있는 모습을 그려요.

❷ 구불구불한 윤곽선으로 수풀을 그린 다음 그 옆에 야자수를 그려요.

❸ 윤곽선 색에 맞춰 칠해요. 야자수 잎 가운데에 선을 그어서 잎맥을 표현하고, 땅에 진한 베이지색을 듬성듬성 덧칠해서 모래의 질감을 표현해요.

❹ 하늘색으로 물 위쪽 일부를 얇게 덧칠해서 땅 밑으로 파인 느낌을 내고, 수면에 꼬불거리는 곡선을 그어서 일렁이는 물결을 표현해요. 야자수 줄기에 짧은 선을 그어서 나무의 질감을 표현해요.

Tip 진한 초록색으로 수풀 아래를 둥그랗게 굴리며 덧칠하면 입체감을 줄 수 있습니다.

방울뱀

Color Chart 1092 1093 1028 1094 941 946 947 935

 → → →

❶ 두꺼운 선으로 구불구불한 몸통을 그려요.

❷ 혓바닥을 그리고, 몸통에 마름모를 쭉 이어서 그려요.

❸ 마름모 테두리는 베이지색으로, 안쪽은 고동색으로, 몸통은 황동색으로 칠해요.

Tip 마름모와 몸통의 경계가 또렷하지 않게 칠해야 자연스럽습니다.

❹ 진한 고동색으로 마름모 안쪽 일부를 덧칠해서 더욱 또렷하게 만들어요. 진한 황동색으로 머리와 몸통에 얇게 격자무늬를 그어서 비늘을 표현해요.

날쥐

아프리카가시거북

대추야자나무

긴칼뿔오릭스

사와로 선인장

리톱스

개코원숭이

모래고양이

조슈아나무

바나나나무

❶ 줄기를 그린 다음 끝에 부채꼴로 퍼진 잎맥을 그려요.

❷ 구불구불한 윤곽선으로 잎을 그려요. 줄기는 아래로 갈수록 갈색을 띠게 색을 섞어서 칠하고, 한쪽에 꽃 모양을 닮은 바나나를 그려요.

❸ 잎을 칠하고, 초록색으로 잎맥을 그려요. 갈색으로 줄기에 사선을 엇갈리게 그어서 잎이 중첩되며 쌓인 모습을 표현해요.

TiP 초록색으로 중심부의 두꺼운 잎맥 주변과 잎의 윤곽선을 덧그으면 입체감을 줄 수 있습니다.

❹ 진한 노란색으로 바나나 한쪽을 덧칠하고, 고동색으로 톡톡 점을 찍듯이 꼭지를 칠해요. 동일한 방법으로 연결해서 3단으로 바나나를 그리고, 끝에 줄기와 자주색 꽃을 그려요.

악어

❶ 튀어나온 눈을 먼저 그리고, 벌리고 있는 긴 주둥이를 그려요.

TiP 주둥이 끝에 콧구멍이 있으니 살짝 둥글게 마무리해요.

❷ 도마뱀처럼 길쭉한 몸통을 그리고, 앞다리와 뒷다리를 그려요.

TiP 악어는 뒷다리에만 물갈퀴가 있답니다!

❸ 목부터 꼬리 끝까지 뾰족뾰족한 삼각형 비늘을 그려요. 등과 다리는 황록색으로, 배는 연한 연두색과 황록색을 섞어서 칠해요. 이빨을 그리고, 주둥이 안쪽을 분홍색으로 칠해요.

❹ 등에 가로선을 여러 개 그은 다음 삼각형을 그려서 갑옷 같은 비늘판을 표현해요. 배에 세로선을 긋고, 곳곳에 점을 찍어서 비늘의 질감을 표현해요. 발톱을 그리고, 눈을 또렷하게 덧그려요.

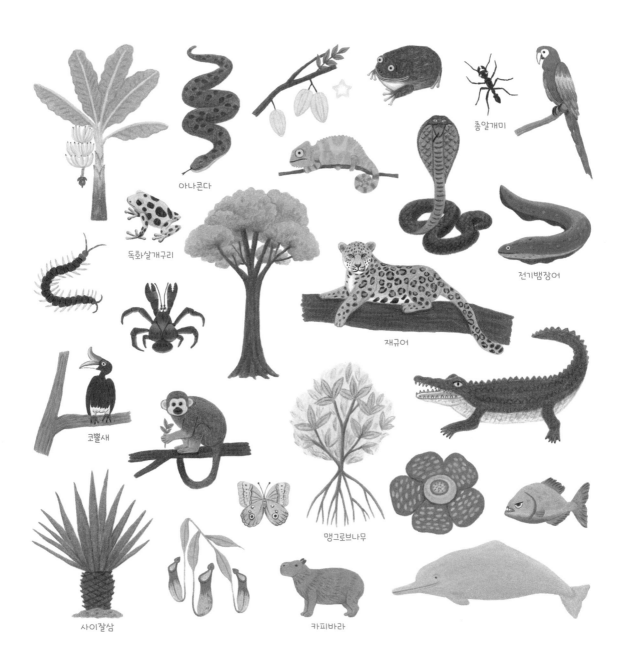

아나콘다

총알개미

독화살개구리

전기뱀장어

재규어

코뿔새

맹그로브나무

사이잘삼

카피바라

오리발

 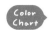

❶ 뭉뚝한 신발을 그린다고 생각하며 발이 들어가는 부분을 그려요.

❷ 지느러미 같은 오리발을 그리고, 발 안쪽은 푸른빛이 도는 진한 회색으로 칠해요.

❸ 오리발 모양에 맞춰 곡선을 그어서 장식해요. 오리발은 노란색, 곡선은 푸른빛이 도는 진한 회색으로 칠해요.

❹ 발뒤꿈치에 고정 벨트를 그리고, 황토색으로 오리발 가장자리와 곡선 주변을 덧칠해서 입체감을 줘요.

잠수복(슈트)

❶ 목 라인과 팔을 그려요.

❷ 몸통을 그리고, 연결해서 다리를 넣는 부분을 그려요.

Tip 슈트는 몸에 딱 붙는 옷이기 때문에 실루엣이 잘 드러나도록 그려요.

❸ 슈트에 무늬를 그려서 장식해요.

❹ 윤곽선 색에 맞춰 칠하고, 푸른빛이 도는 진한 회색으로 몸통과 팔이 맞닿는 부분에 경계선을 그어서 구분해요.

부력조절기

수중 카메라

호흡기 ①

DIVER BELOW

벨트

호흡기 ②

DIVER BELOW

부표

고리

다이빙 게이지

체크체크!

특별한 날

Part 25

서프라이즈 파티

공기 중에 설렘과 즐거움이 둥둥 떠다니는 듯한

특별한 날들이 찾아올 때 그려보면 좋은 사물들을 소개합니다.

밸런타인 데이, 핼러윈 데이, 크리스마스!

반짝반짝 빛나는 분위기를 종이 위에 가득 표현해봐요.

헬륨 풍선

Color Chart 122 1030 1069 1072 938

❶ 하트를 그린 다음 그 아래에 U 자로 풍선 주둥이를 그려요.

❷ 연한 회색으로 줄을 그리고, 진한 회색으로 줄 오른쪽을 덧그어서 입체감을 줘요. 하트와 풍선 주둥이를 빨간 색으로 칠해요.

❸ 진한 빨간색으로 하트 가장 자리를 두껍게 덧칠해요.

❹ 덧칠한 가장자리에 진한 빨 간색과 흰색으로 짧은 선을 그려요.

TiP 흰색으로 풍선 가운데 상단을 덧칠하면 볼륨감을 표현할 수 있어요.

초콜릿

Color Chart 1085 1080 945 1082

❶ 구불구불한 윤곽선으로 원 을 그린 다음 그 안에 베이지 색으로 사각형을 가득 그려 요.

❷ 빈 공간에 진한 베이지색으 로 사각형을 그려요.

❸ 사각형 사이의 빈 공간을 갈 색으로 칠해요.

TiP 갈색으로 사각형 위도 조금씩 연하게 덧칠하면 초콜릿이 묻은 느낌을 자연스럽게 표현 할 수 있습니다.

❹ 진한 갈색으로 사각형의 아 랫부분을 조금씩 덧칠해서 입체감을 줘요.

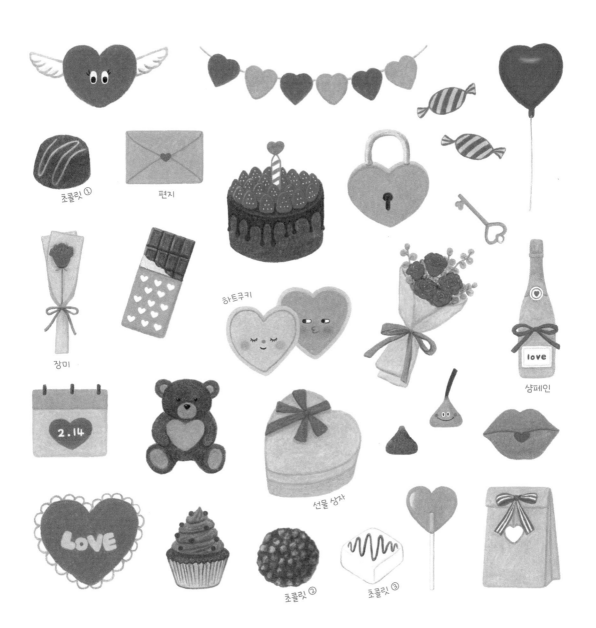

초콜릿 ①

편지

장미

하트쿠키

샴페인

2.14

선물 상자

LOVE

초콜릿 ②

초콜릿 ③

호박 장식

Color Chart
1001 918 921 1096 1090 935

① 가로로 긴 타원을 그려서 호박의 형태를 대강 잡고, 가운데에 세로로 긴 타원을 그려요.

② 세로로 긴 타원과 연결해서 양쪽에 호박의 덩어리를 그리고, 꼭지도 그려요.

③ 꼭지 뒤에 위치한 덩어리를 그리고, 전체를 연한 주황색으로 칠해요. 꼭지를 초록색으로 칠해요.

TiP 주황색으로 호박 아랫부분을 덧칠하면 묵직한 무게감을 표현할 수 있습니다.

④ 진한 주황색으로 윤곽선을 덧긋고, 검은색으로 얼굴을 그려요. 진한 초록색으로 꼭지에 선을 그어요.

TiP 눈을 찢어지게 그린다거나 입에서 피를 흘리고 있는 모습 등 다양한 표정으로 그려서 변화를 줘도 좋아요!

막대 사탕

Color Chart
1001 1008 996 1083 1072

① 끝이 살짝 어긋난 원을 그린 다음 그 아래에 막대를 그려요.

② 어긋난 부분과 연결해서 돌돌 말린 선을 그어요.

③ 일정한 간격을 둔 채 연한 주황색으로 비틀어진 회오리 모양을 그리고, 칠해요.

④ 빈 공간을 보라색으로 칠해요. 베이지가 섞인 회색으로 막대를 칠하고, 진한 회색으로 오른쪽을 덧칠해서 입체감을 줘요. 진한 보라색으로 돌돌 말린 선을 덧그어요.

독약

PUMKIN

거미

사탕바구니

마녀모자 ①

유령 ②

R.I.P

유령 ①

고블린

마녀모자 ②

잭오랜턴

유령

Color Chart
915 1001 918 132 1068 1072 1076 935

① 천을 뒤집어쓴 모습으로 유령을 그려요. 얼굴이 들어갈 자리에 타원을 그려요.

② 모자를 그려요. 레몬색으로 눈을 칠하고, 얼굴을 진한 회색으로 칠해요.

③ 모자에 사각형 버클을 그린 다음 주황색으로 가로선을 그어요. 귀여운 눈과 코, 입, 수염도 그려요.

④ 모자의 빈 공간을 진한 보라색으로 칠하고, 버클 테두리를 덧그어요.

Tip 주름진 천 오른쪽과 아랫부분을 연한 회색으로 연하게 칠해서 천의 질감을 표현해요.

독약

Color Chart
920 910 1006 943 1051 1054 935

① 호리병과 코르크 마개를 그려요.

② 에메랄드색으로 병 안에 원을 그린 다음 그 위에 아주 작은 원을 여러 개 그려요.

③ 원에 고양이 얼굴과 X자로 겹친 뼈를 그린 다음 여백을 에메랄드색으로 칠해서 독약을 표현해요. 호리병은 회색으로 칠하고, 진한 회색으로 윤곽선을 덧그어요.

④ 진한 에메랄드색으로 독약의 오른쪽 가장자리를 덧칠해요. 검은색으로 고양이 눈과 입을 그리고, 뼈의 윤곽선을 또렷하게 덧그어요.

Tip 흰색으로 독약의 왼쪽 상단을 얇게 덧칠하면 액체가 담긴 효과를 낼 수 있습니다.

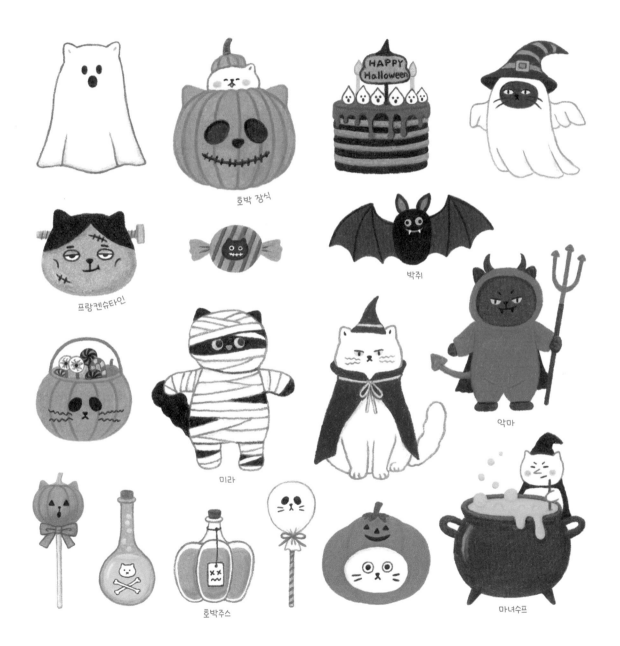

호박 장식

프랑켄슈타인

박쥐

악마

미라

호박주스

마녀수프

호랑가시나무

Color Chart 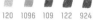 120 1096 109 122 924

① 작은 원을 네 개 그린 다음 한쪽에 반원을 그려서 열매를 완성해요.

② 가장자리가 뾰족한 잎을 세 장 그리고, 칠해요. 열매를 빨간색으로 칠해요.

③ 초록색으로 잎 가장자리의 뾰족한 부분을 덧칠하고, 잎맥을 그려요.

④ 진한 빨간색으로 열매의 윤곽선을 덧그어서 열매와 잎의 경계를 구분해요.

TiP 흰색 젤리펜으로 열매 왼쪽 상단에 얇은 곡선을 그으면 광택을 표현할 수 있습니다.

루돌프

Color Chart 922 1093 1080 941 1082 935

① 세로로 살짝 길쭉한 얼굴을 그린 다음 끝이 둥근 삼각형으로 귀를 그려요.

② 아래에서 1/3 지점에 원을 그려서 코의 위치를 잡아요. 눈과 입 주변은 베이지색으로, 코 주변은 진한 베이지색으로 구역을 나눠서 칠해요.

③ 나뭇가지 모양으로 뿔을 그리고, 뿔과 같은 색으로 귀 안쪽을 칠해요. 귀 바깥쪽을 베이지색으로 칠해요.

④ 코를 빨간색으로 칠하고, 볼터치를 그려요. 검은색으로 눈을 그린 다음 흰색 젤리펜으로 점을 콕 찍어서 눈이 반짝이는 효과를 내요.

TiP 호랑가시나무의 열매처럼 루돌프 코 왼쪽 상단에 얇은 곡선을 그으면 광택을 표현할 수 있습니다.

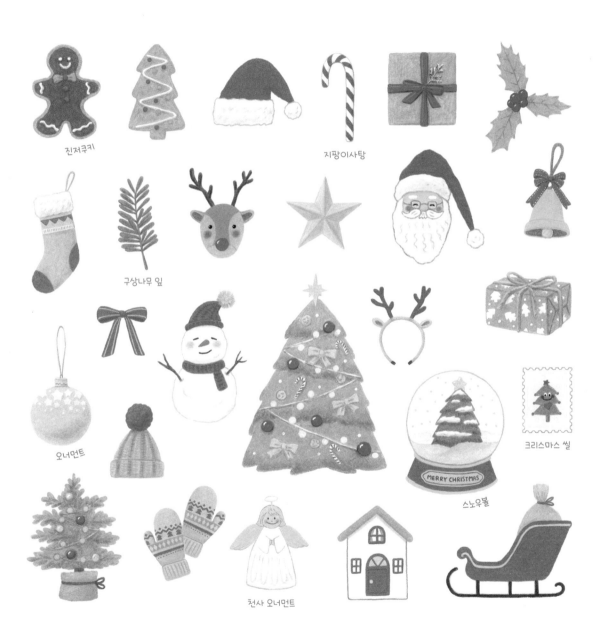

진저쿠키

지팡이사탕

구상나무 잎

오너먼트

크리스마스 씰

스노우볼

천사 오너먼트

트리쿠키

 → → →

❶ 베이지색으로 트리 모양을 그린 다음 그 안에 약간 간격을 둔 채 연한 분홍색으로 작은 트리를 그려서 테두리가 있는 쿠키를 만들어요.

❷ 꺾이는 부분에 고리 모양을 만들면서 지그재그로 선을 그어요. 쿠키 테두리는 황토색과 베이지색을 섞어서 노릇하게 구워진 느낌으로 칠해요.

❸ 지그재그 선을 약간 두껍게 남긴 채 여백을 연한 분홍색으로 칠해서 아이싱을 표현해요.

TiP 분홍색으로 아이싱 오른쪽과 아랫부분을 덧칠하면 도톰하게 입체감을 줄 수 있습니다.

❹ 흰색 젤리펜으로 지그재그 선을 덧긋고, 아이싱에 작은 원과 + 모양을 그려요.

TiP 진한 분홍색으로 흰색 지그재그 선 아랫부분을 얇게 덧칠하면 그림자가 표현되어 입체감이 살아납니다.

눈사람

 → → →

❶ 원을 그린 다음 그 아래에 겹치도록 원을 두 개 그려요.

TiP 눈을 뭉친 것처럼 윤곽선을 살짝 울퉁불퉁하게 그리면 더욱 사실적인 느낌이 들어요!

❷ 맨 위의 원 2/3 지점에 모자를 그리고, 목도리도 그려요.

❸ 고동색으로 나뭇가지를 그려서 팔을 만들고, 연한 회색으로 몸통에 구불거리는 곡선을 그어요.

TiP 고동색으로 모자와 목도리에 짧은 선을 그으면 니트의 질감을 표현할 수 있습니다.

❹ 귀여운 눈과 코, 입, 볼 터치를 그려요. 손에 힘을 뺀 채 몸통 가장자리와 회색 곡선 주변을 연한 회색으로 동그랗게 굴리며 칠해요.

TiP 힘을 뺀 채 몸통을 칠해야 눈의 사각사각한 질감이 더욱 잘 표현돼요.

크리스마스 리스

스웨터

크리스마스
열매

요정

선물

촛대

December

25

눈송이쿠키

꼭 챙겨야 할 기념일

생일과 결혼기념일, 어버이날 같은 기념일이나 설날과 추석 같은 명절 등

특별한 날들은 각자 대표되는 아이템이나 컬러가 있어서

포인트만 잘 살려도 특유의 느낌이 생생하게 담길 거예요.

로맨틱한 결혼식을 떠올리면 화이트와 연한 분홍색이 생각나는 것처럼요!

고깔모자

Color Chart
1089 928 1092

① 삼각형을 그려요.

② 분홍색으로 두꺼운 사선을 그어요.

③ 빈 공간을 연한 연두색으로 칠하고, 맨 위의 꼭짓점에 + 모양과 X자를 겹치게 그려서 방울을 표현해요.

④ 사이사이에 선을 더 그어서 방울을 풍성하게 만들어요.

선물 상자

Color Chart
120 928 929 122 1072 935

① 가로로 긴 직사각형을 그린 다음 그 아래에 세로로 긴 직사각형을 그려요.

② 가운데에 얇고 긴 띠를 그린 다음 맨 위에 띠와 같은 너비의 반원을 그려요.

TIP 진한 분홍색으로 띠 오른쪽을 덧그으면 두께감을 표현할 수 있습니다.

③ 반원 양옆에 고리 모양으로 리본을 그리고, 두 직사각형에 걸쳐지도록 태그를 그려요.

④ 원, 삼각형, 사각형을 그려서 포장지 느낌을 내요. 태그 위에 검은색으로 원을 작게 그린 다음 반원에 연결하는 선을 그어요.

TIP 흰색 젤리펜으로 태그의 검은색 원 주변을 동그랗게 덧그으면 더욱 사실적으로 표현할 수 있습니다.

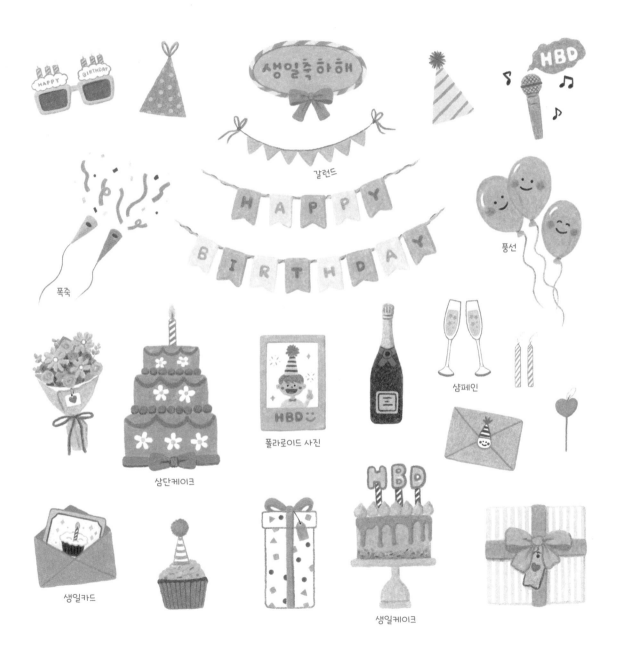

갈런드

풍선

폭죽

폴라로이드 사진

샴페인

삼단케이크

생일카드

생일케이크

양(미)

Color Chart 997 939 1092 1072 935

 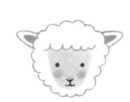

❶ 끝이 둥근 역삼각형으로 얼굴을 그려요. 털이 그려질 부분을 예상해서 얼굴 위쪽은 구불구불한 윤곽선으로 그려요.

❷ 회색으로 얼굴 주변에 작은 반원을 연결한 선을 그어서 털을 표현해요.

❸ 양쪽에 뾰족한 귀를 그려요. 귀 안쪽은 진한 분홍색으로 칠해요.

❹ 눈과 코, 입, 볼 터치를 그려요. 살구색으로 콧잔등을 칠해요.

양자리

Color Chart 1012 1026 996 1076 935

❶ 구름 모양으로 얼굴 털을 그린 다음 그 아래에 진한 회색 얼굴과 검은색 귀를 그려요.

❷ 귀 아래에 작은 반원을 연결한 선을 긋고, 얼굴과 연결해서 구름 모양으로 몸통 털과 다리를 그려요.

❸ 몸통 안에 별을 그리고, 선으로 연결해요. 검은색으로 눈과 코, 입을 그려요.

❹ 돼지꼬리 모양의 선을 군데 군데 그어서 꼬불꼬불한 털을 표현해요.

소(축)　　토끼(묘)

말(오)　　돼지(해)

물고기자리

쌍둥이자리

궁수자리　　염소자리

웨딩드레스

Color Chart
1083 1068 938

❶ 베이지가 섞인 회색으로 목라인과 어깨 끈, 상체를 그려요.

❷ 연결해서 치마를 그린 다음 세로선을 그어서 주름을 표현해요.

Tip 주름을 표현할 때는 위쪽으로 갈수록 손에 힘을 뺀 채 연하게 선을 그어야 자연스럽습니다.

❸ 연한 회색으로 치마 아랫부분과 주름을 세로 방향으로 칠해요. 주름 주변은 더욱 진하게 칠해요.

❹ 상체로 올라가며 흰색을 덧칠해서 경계를 자연스럽게 만들어요.

Tip 흰색 젤리펜으로 주름을 따라 점을 콕콕 찍으면 큐빅이 반짝거리는 웨딩드레스를 표현할 수 있습니다!

부케

Color Chart
1012 1013 1014 1092 120 1096 109

❶ 꽃을 세 송이 그려요.

Tip 부케를 그릴 때는 큰 꽃을 먼저 그린 다음 주변에 작은 꽃을 그리면 밸런스를 잡기 쉬워요.

❷ 연한 핑크색으로 장미와 튤립 꽃봉오리를 그려요. 가로로 긴 타원을 칠해서 장미의 위치를 잡고, 위쪽에 세로로 긴 타원을 칠해서 튤립의 위치를 잡아요.

❸ 연한 초록색으로 잎을 그리고, 꽃다발을 묶은 리본과 줄기도 그려요.

Tip 꽃 사이사이를 초록색으로 칠하면 더욱 풍성한 느낌이 들며, 꽃이 돋보이는 효과도 줄 수 있습니다.

❹ 진한 분홍색으로 꽃잎과 리본의 윤곽선을 덧그어요. 아주 작은 원을 그린 다음 그 아래에 꽃받침과 줄기를 그려서 자잘한 꽃을 표현해요.

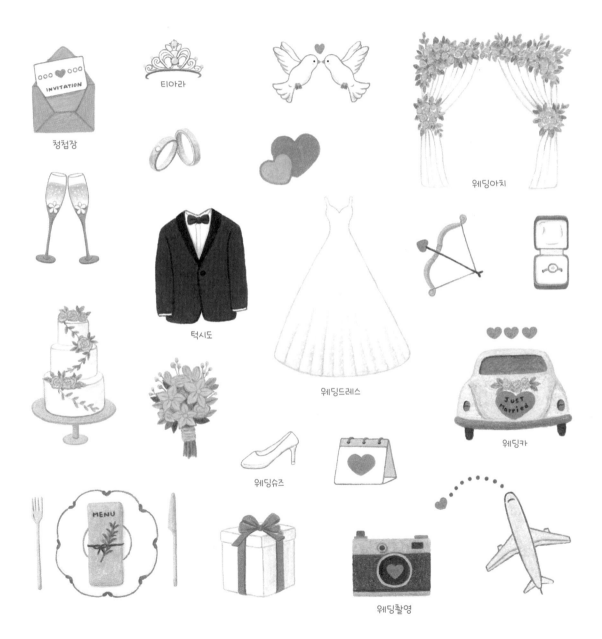

청첩장

티아라

웨딩아치

웨딩드레스

턱시도

웨딩카

웨딩슈즈

웨딩촬영

MENU

INVITATION

카네이션

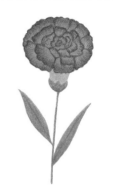

❶ 원을 그린 다음 그 아래에 U 자로 꽃자루를 그려요.

❷ 초록색으로 왕관 모양의 꽃 받침을 그린 다음 빨간색으로 원 가운데에 자글자글한 곡선을 여러 개 그어서 꽃잎을 표현해요. 줄기와 잎을 그려요.

❸ 빨간색으로 끝이 갈라진 꽃 잎을 한 장 그려요. 다홍색으로 꽃잎 끝을 덧칠해서 그러데이션 효과를 내요.

❹ 동일한 방법으로 꽃잎을 그려서 원을 꽉 채워요. 진한 초록색으로 줄기와 잎을 덧칠하고, 잎맥을 그려요.

용돈 봉투

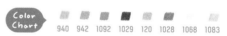

❶ 모서리가 둥근 직사각형을 그려요. 띠가 들어갈 자리를 비워둔 채 전체를 진한 노란색으로 칠해요.

❷ 황동색으로 3/4 지점에 가로선을 그어서 봉투 입구를 표현한 다음 황토색으로 선 아래를 덧칠해서 그림자를 표현해요. 띠에 하트와 마름모, 술 모양을 그린 다음 여백을 연한 회색으로 칠해요.

❸ 진한 분홍색으로 하트를 칠하고, 마름모의 테두리를 두껍게 그어요. 베이지가 섞인 회색으로 띠 양쪽을 덧칠해요. 자주색으로 술을 칠하고, 카네이션 꽃송이를 그려요. 연한 초록색으로 카네이션 줄기와 잎도 그려요.

❹ 황동색으로 봉투에 꽃과 잎사귀를 그려서 장식하고, 띠의 양쪽 가장자리를 얇게 덧칠해서 입체감을 줘요.

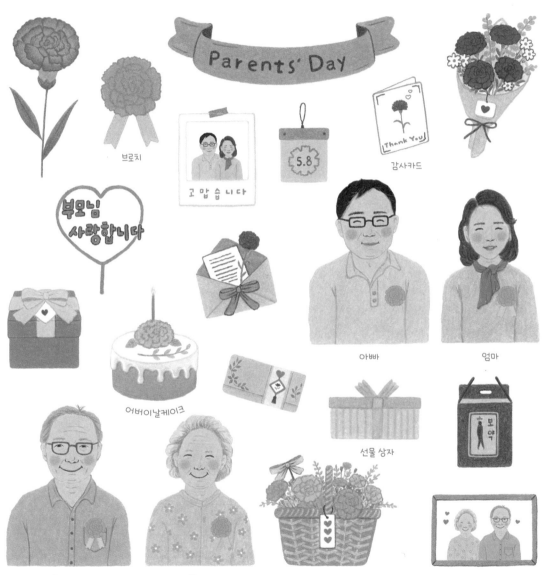

브로치

Parents' Day

감사카드

부모님 사랑합니다

고맙습니다

5.8

아빠

엄마

어버이날케이크

선물 상자

보약

할아버지

할머니

송편

❶ 레몬처럼 양쪽이 살짝 뾰족한 타원을 그려서 송편을 완성해요.

❷ 뒤쪽에 다른 색깔로 겹쳐서 송편을 그리고, 윤곽선 색에 맞춰 칠해요.

TIP 쑥 송편은 초록색과 흰색을 섞어서 칠해요.

❸ 송편 윗부분에 곡선을 그어서 접힌 모습을 표현한 다음 바탕색보다 진한 색으로 송편 아랫부분을 덧칠해서 볼륨감을 표현해요.

❹ 그릇을 그리고, 연한 회색으로 그릇의 꺾인 면을 칠해서 입체감을 줘요.

복주머니

❶ 위쪽으로 좁아지는 넓적한 원을 그린 다음 구불구불한 윤곽선과 사선으로 주머니 입구를 그려요.

❷ 진한 빨간색으로 리본을 얇게 한 줄 그리고, 겹쳐서 한 줄 더 그려요. 노란색으로 리본 끝에 술 장식도 그려요.

TIP 적갈색으로 리본 아랫부분을 덧칠하면 입체감을 줄 수 있어요. 리본은 한 줄만 그려도 됩니다. 풍성한 느낌을 주고 싶다면 두 줄로 그려요!

❸ 가운데에 노란색으로 두께가 있는 원을 그린 다음 '복(福)'을 써요. 전체를 다홍색으로 칠해요.

❹ 진한 빨간색으로 주머니 입구와 리본 매듭 아래에 짧은 선을 그어서 천이 조인 모습을 표현해요.

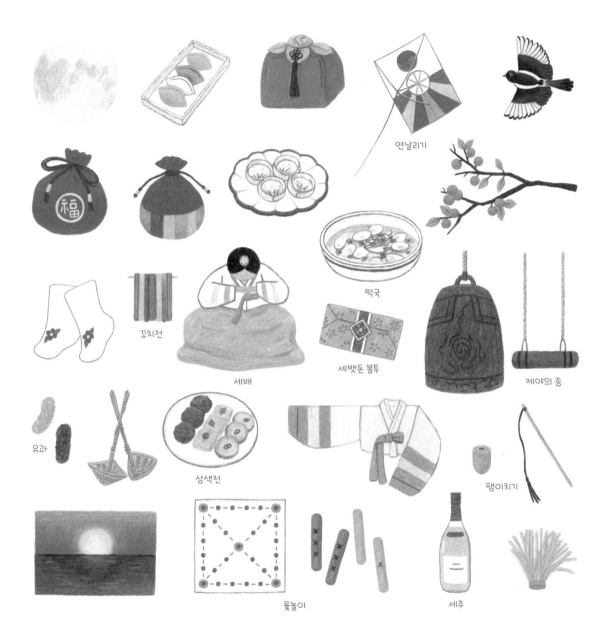

연날리기

떡국

꼬치전

세배

세뱃돈 봉투

제야의 종

유과

삼색전

팽이치기

윷놀이

세주

아름답고 놀라운

자연 풍경

사계절의 모습들

다이어리를 꾸밀 때 많이 사용하는 날씨 그림,

계절감을 또렷하게 드러내는 상징적인 그림들을 모았어요.

오늘 있었던 일을 기록할 때나 기분을 표현하고 싶을 때,

흘러가는 계절이 아쉬울 때 종이에 남겨봐요.

흐림

구름의 윤곽선을 그려요.

Tip 구름은 원래 가장자리에 경계선이 없으니, 윤곽선을 너무 또렷하게 잡지 않아요.

눈이 들어갈 자리를 비워둔 채 전체를 차가운 느낌이 드는 연한 회색으로 칠해요.

바탕색보다 진한 차가운 느낌이 드는 회색 두 가지를 섞어서 아랫부분을 덧칠해요.

Tip 둥글게 굴리며 칠하면 뭉게뭉게 피어오르는 듯한 느낌을 줄 수 있습니다.

흐린 날의 기분을 표현하듯 짜증 가득한 표정과 볼 터치를 그려요.

번개

구름과 번개의 윤곽선을 그려요.

눈이 들어갈 자리를 비워둔 채 구름은 차가운 느낌이 드는 연한 회색으로, 번개는 노란색으로 칠해요.

바탕색보다 진한 차가운 느낌이 드는 회색 두 가지를 섞어서 아랫부분과 경계선을 둥글게 굴리며 덧칠해요.

진한 노란색으로 번개의 윤곽선 일부를 덧그은 다음 레몬색으로 손에 힘을 뺀 채 주변을 덧칠해요. 찡그린 눈썹과 날카로운 눈도 그려요.

Tip 번개 주변의 먹구름을 지우개로 살짝 지운 다음 레몬색을 덧칠하면 번쩍이는 효과를 극대화할 수 있습니다!

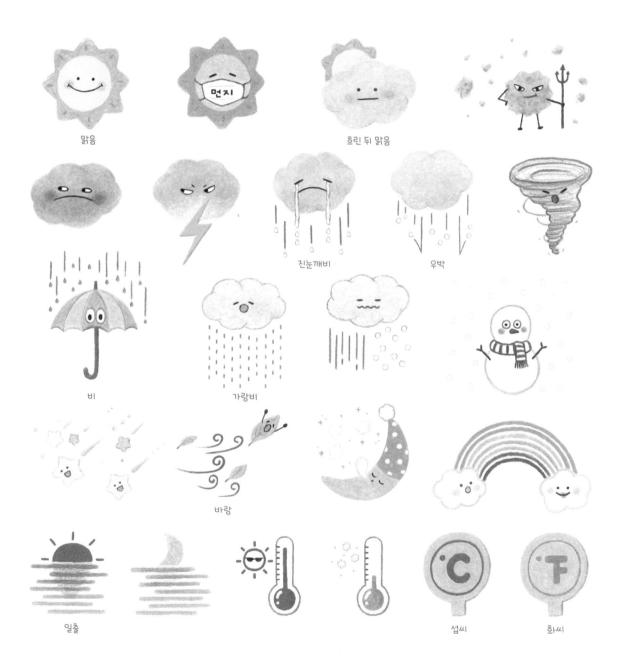

맑음

흐린 뒤 맑음

진눈깨비

우박

비

가랑비

바람

일출

섭씨

화씨

벚꽃

Color Chart
1014 928 929 195 938

① 분홍색으로 끝이 하트 모양 인 꽃잎을 다섯 장 그려요.

② 꽃잎을 흰색과 연한 분홍색 을 섞어서 칠해요.

③ 진한 분홍색으로 중심부로 갈수록 진하게 그러데이션 하며 덧칠해요.

TiP 분홍색으로 꽃잎 가장자리를 얇 게 덧칠하면 안쪽으로 말린 듯 한 효과가 납니다.

④ 자주색으로 작은 원과 얇은 선 을 그려서 수술을 표현해요.

TiP 수술의 길이를 전부 다르게 그 리는 것이 자연스럽습니다.

개나리

Color Chart
1011 1012 1002

① 연한 노란색으로 아주 작은 원을 그려서 암술을 표현한 다음 그 주변을 진한 노란색 으로 칠해요.

② 뾰족한 타원 모양의 꽃잎 네 장 이 서로 마주 보도록 그려요.

③ 꽃잎을 연한 노란색으로 칠 해요.

④ 노란색으로 꽃잎 가장자리 와 중심부를 옅게 덧칠해요.

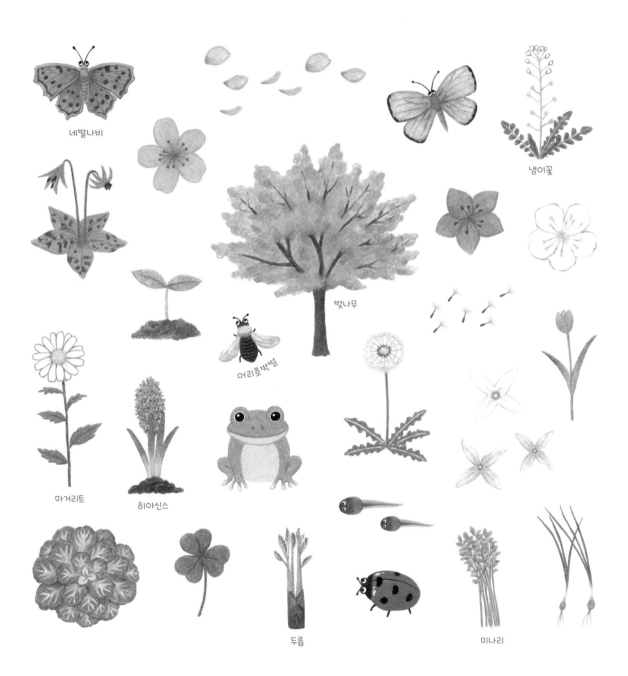

네발나비

냉이꽃

벚나무

어리호박벌

마거리트

히아신스

두릅

미나리

미역

① 라임색으로 곡선을 그어서 미역 줄기를 표현해요.

② 가장자리가 구불구불한 모습으로 미역 잎을 그려요.

③ 잎을 라임색과 탁한 초록색을 섞어서 칠해요.

④ 탁한 초록색으로 줄기 주변을 덧그어서 입체감을 줘요.

바다

① 바다를 칠할 색으로 요트를 그려요. 연한 청록색으로 돛의 중심선을 덧그어서 포인트를 줘요.

② 수평선을 긋고, 연한 하늘색 두 가지를 섞어서 하늘을 칠해요.

Tip 수평선과 가까워질수록 손에 힘을 뺀 채 연하게 칠해요.

③ 바다를 보랏빛이 도는 파란색으로 칠하고, 수평선과 멀어질수록 하늘색을 섞어서 연하게 칠해요.

Tip 하늘을 칠했던 연한 하늘색으로 바다에 짧은 선을 그리듯 덧칠하면 일렁이는 듯한 느낌을 표현할 수 있습니다.

④ 차가운 느낌이 드는 진한 회색으로 요트의 윤곽선을 또렷하게 덧그리고, 군청색으로 요트 아랫부분을 덧칠해서 그림자를 표현해요.

Tip 채도가 높은 파란색으로 바다에 짧은 선을 군데군데 그으면 파도가 일렁이는 효과를 극대화할 수 있습니다.

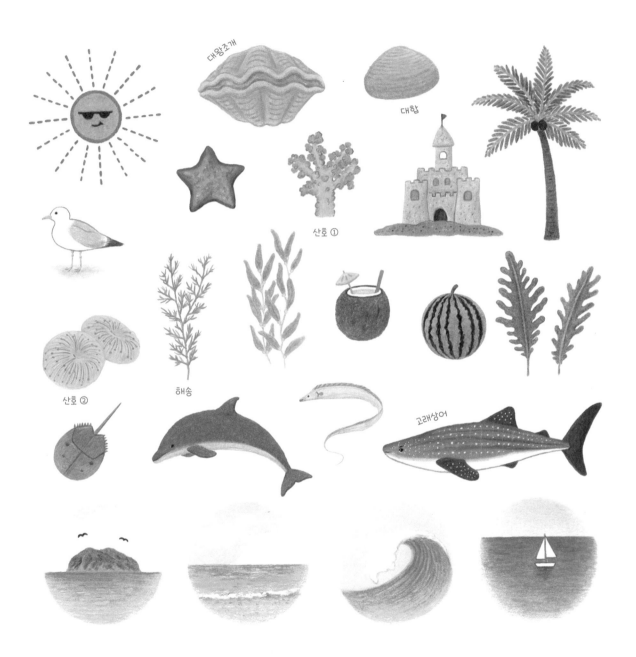

대왕조개

대합

산호 ①

산호 ②

해송

고래상어

낙엽(느티나무 잎)

Color Chart
914 940 1034 943 941

 → → →

① 갈색으로 얇은 선을 그은 다음 아이보리색으로 잎의 윤곽선을 연하게 그려요.

② 진한 황토색으로 윤곽선을 따라 가장자리에 톱니 모양의 선을 연결해서 그어요.

③ 전체를 연한 황토색과 진한 황토색을 섞어서 칠해요.

④ 갈색으로 잎 가장자리를 덧칠하고, 사선을 그어서 잎맥을 표현해요. 고동색으로 잎맥 오른쪽을 덧칠해서 또렷하게 만들어요.

밤송이

Color Chart
1005 1098 1091 946 935

 → → →

① 라임색으로 연하게 원을 그린 다음 원 중심에서 바깥쪽으로 뻗어나가는 선을 그려요.

② 갈색이 섞인 연두색으로 선을 더욱 풍성하게 그어요.

③ 1의 라임색과 2의 갈색이 섞인 연두색으로 짧은 선을 덧그어서 빈 공간을 채워요.

④ 흰색 젤리펜으로 원을 두 개 그려서 눈의 위치를 잡고, 눈동자와 코를 그려요.

Tip 젤리펜을 한 번만 칠하면 선명하게 흰색이 나오기 어렵습니다. 한 번 칠한 다음 말리고, 그 위에 다시 덧칠해요.

송이버섯

물푸레나무 잎

단풍나무 씨앗

단풍버즘나무 열매

메타세쿼이아 잎

오소리

은행

강아지풀

고드름

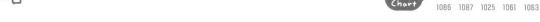

① 가로선을 그린 다음 그 아래에 긴 역삼각형을 그려서 고드름을 표현해요.

Tip 고드름의 윤곽선을 그을 때는 손에 힘을 뺀 채 강약을 조절해야 녹아서 아래로 흐르다가 얼어붙은 얼음의 느낌을 낼 수 있어요.

② 역삼각형을 연결해서 높낮이가 다른 고드름을 그려요.

③ 연한 하늘색 두 가지를 섞어서 고드름 오른쪽과 가장자리를 칠해요. 중심부로 갈수록 손에 힘을 뺀 채 연하게 칠해요.

④ 진한 하늘색으로 가장자리 일부에 점을 찍듯 덧칠해요. 이때 덧칠한 부분의 경계가 보이지 않도록 3의 연한 하늘색과 그러데이션해요.

Tip 푸른빛이 도는 진한 회색으로 고드름의 윤곽선을 덧그으면 더욱 또렷해 보여요.

이글루

① 밑면이 움푹한 반원을 그린 다음 뒤집어진 U자로 튀어나온 문을 그려요.

② 밑면의 기울기를 따라 가로선을 그어요.

③ 세로선을 그어서 벽돌을 표현해요. 문 안쪽은 푸른빛이 도는 회색, 옆면은 푸른빛이 도는 연한 회색으로 칠해요. 이글루는 연한 하늘색과 흰색을 섞어서 칠해요.

④ 푸른빛이 도는 연한 회색으로 벽돌의 각 면이 만나는 부분에 경계선을 덧그어서 입체감을 줘요.

Tip 푸른빛이 도는 진한 회색으로 벽돌 사이사이를 덧칠하면 그림자를 표현할 수 있습니다.

빙하

빙산

앙상한 참느릅나무

회색늑대

겨울눈

매머드

눈 쌓인 소나무

오로라

싱그러운 식물들

언제 어느 때나 우리에게 싱그러움과 푸르름을 전해주는 식물!

같은 초록색도 빛이나 날씨에 따라 색이 다르게 보이니까

최대한 많은 색을 시도해서 그려봐요.

손의 힘을 강하게, 약하게 조절해서 자연물의 질감을 표현하는 게 포인트예요.

자작나무

① 힘의 강약을 조절하며 줄기를 그려요.

② 진한 고동색으로 가지를 그린 다음 연한 회색으로 줄기 오른쪽과 가지 끝을 칠해요.

③ 베이지가 섞인 회색으로 줄기 아랫부분을 덧칠해요. 진한 고동색으로 줄기에 뒤집어진 V자를 듬성듬성 그려서 무늬를 표현해요.

④ 회색으로 무늬 아래를 덧칠해서 그림자를 표현해요.

버즘나무

① 줄기를 그린 다음 자글자글한 윤곽선으로 무성한 잎을 그려요.

② 잎을 연한 초록색으로 칠한 다음 초록색으로 곡선을 그어서 가지가 나뉜 부분을 표현해요.

③ 초록색으로 곡선 주변과 잎 아랫부분을 덧칠해서 볼륨감을 표현해요.

④ 초록색과 진한 초록색으로 반원을 듬성듬성 그려서 나뭇잎을 표현해요. 고동색으로 줄기에 얇은 선을 그어서 거친 나무의 질감을 표현해요.

Tip 나뭇잎을 빽빽하게 그리지 않아도 반원을 그리면 풍성하게 잎을 표현할 수 있답니다!

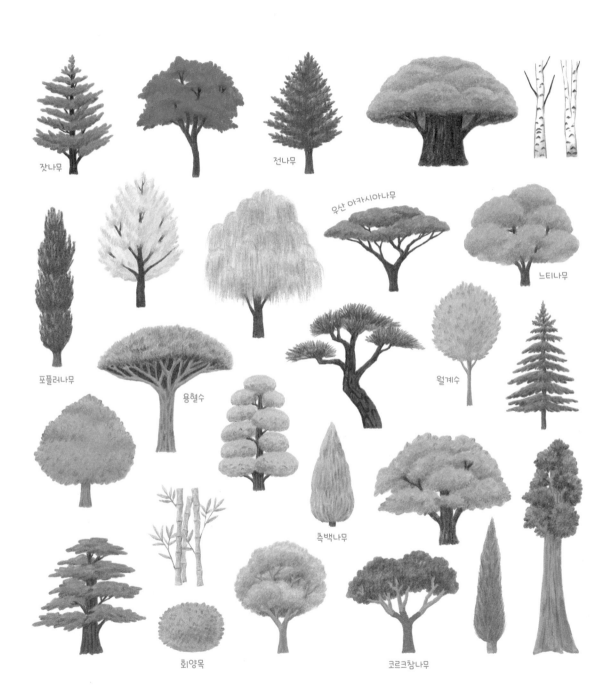

잣나무

전나무

우산 아카시아나무

느티나무

포플러나무

용혈수

월계수

측백나무

회양목

코르크참나무

나무 ①

① 자글자글한 윤곽선으로 사다리꼴을 그려서 잎을 표현하고, 줄기를 그려요.

② 잎을 연한 연두색과 라임색을 섞어서 칠하고, 줄기는 갈색으로 칠해요.

TiP 손에 힘을 뺀 채 먼저 라임색을 칠한 다음 그 위에 연한 연두색을 꼼꼼하게 덧칠해요.

③ 연한 초록색으로 잎 오른쪽과 아랫부분을 덧칠해서 입체감을 줘요.

TiP 경계가 생기는 부분에 연한 연두색을 덧칠하면 자연스러운 느낌을 줄 수 있습니다.

④ 작은 반원이 연결된 곡선을 듬성듬성 그어서 나뭇잎의 볼륨감을 표현해요.

나무 ②

 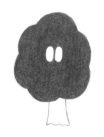

① 구름 모양을 그려서 잎을 표현해요.

② 눈이 들어갈 자리를 비워둔 채 전체를 진한 초록색으로 칠하고, 줄기를 그려요.

③ 눈동자를 그리고, 줄기를 진한 베이지색으로 칠해요.

④ 고동색으로 줄기에 세로선을 그어서 나무의 질감을 표현해요.

용신목

Color Chart
120 1096 109 1080 941 944 947

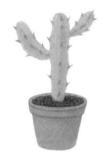

① 큰 줄기를 그린 다음 양옆에 작은 줄기를 두 개 그려요.

TIP 줄기의 가시를 표현하기 위해 윤곽선을 살짝 뾰족뾰족하게 그려요.

② 줄기 아래에 화분을 그려요.

③ 줄기를 연한 초록색으로 칠하고, 초록색으로 줄기 가운데에 선을 그어요. 윤곽선 색에 맞춰 화분과 흙도 칠해요.

TIP 갈색으로 작은 원을 여러 개 그린 다음 그 사이를 고동색으로 칠해서 흙을 표현해요.

④ 초록색으로 줄기 오른쪽과 아랫부분을 덧칠해서 입체감을 줘요. 진한 초록색으로 줄기에 그은 선과 가장자리에 뾰족한 가시를 그려요.

게발선인장

Color Chart
1014 993 994 120 1096 109 1085 1080 946

① 중심부에서 사방으로 뻗어 나오는 곡선을 그어서 줄기를 표현해요.

TIP 꽃이 들어갈 자리는 비워둬요.

② 각 줄기 끝과 비워둔 공간에 별 모양으로 꽃을 그려요.

③ 줄기 위에 꽃과 비슷한 모양의 마디를 연결해서 그리고, 가장자리는 조금 뾰족하게 그려요. 아래에 화분과 흙도 그려요.

④ 초록색으로 줄기 가운데와 가장자리 일부에 선을 덧그어요. 꽃 안쪽은 연한 자주색으로, 바깥쪽으로 갈수록 진한 자주색으로 칠해요.

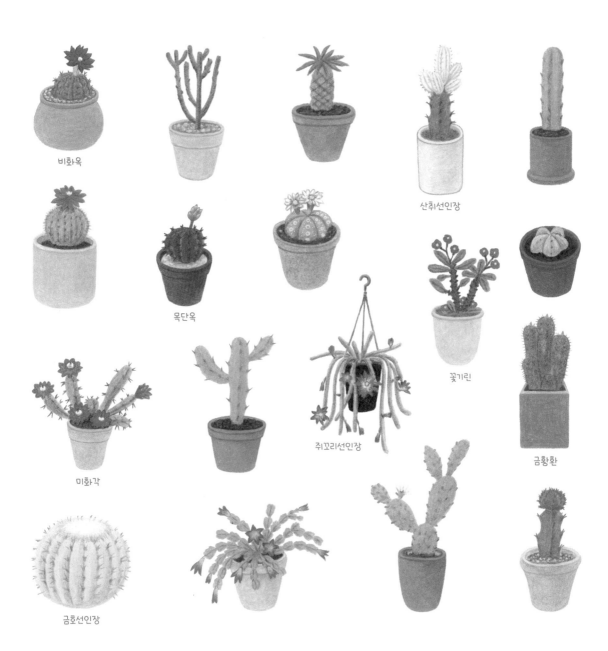

비화옥

산취선인장

목단옥

꽃기린

미화각

쥐꼬리선인장

금황환

금호선인장

라벤더

Color Chart

1096 109 1026 1008

① 초록색으로 줄기를 그려요.

② 연보라색으로 넓적한 하트 모양을 여러 개 그려서 꽃잎을 표현해요.

③ 진한 보라색으로 꽃잎 아랫부분을 덧칠해요.

④ 초록색으로 꽃받침과 잎을 그리고, 꽃 사이사이에 살짝 보이는 느낌으로 꽃대를 그려요.

레이디스맨틀

Color Chart
916 1034 1096 1005 1097

① 초록색으로 줄기를 그려요.

② 줄기 끝에 노란색으로 원을 그려서 뭉쳐 있는 꽃송이를 표현해요.

③ 구름 모양의 잎과 꽃받침도 그려요.

④ 진한 황토색으로 점을 찍어서 꽃술을 표현한 다음 주변에 라임색으로 꽃잎의 윤곽선을 그려서 자잘한 꽃을 표현해요.

TiP 꽃잎 각각의 윤곽선을 정확하게 그릴 필요는 없어요! 대략적인 형태만 그려도 뭉쳐 있는 꽃의 느낌이 납니다.

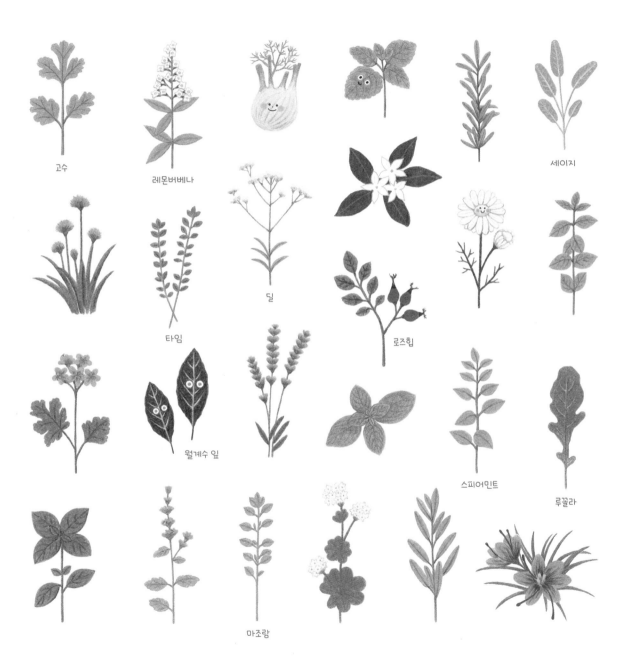

고수

레몬버베나

세이지

타임

딜

로즈힙

월계수 잎

스피어민트

루꼴라

마조람

대추

 → → →

① 약간 찌글찌글한 윤곽선으로 모서리가 둥근 사각형을 그려요.

② 전체를 적갈색과 진한 갈색을 섞어서 칠해요.

③ 진한 적갈색으로 물결 모양의 선을 가로로 그어서 주름을 표현해요.

④ 진한 검붉은색으로 주름 일부를 덧그어서 입체감을 주고, 꼭지를 그려요.

쑥

 → → →

① 얇고 긴 줄기를 먼저 그린 다음 그 위에 여러 갈래로 갈라진 잎을 그려요.

② 줄기 양쪽에 잎을 추가로 그려요.

③ 전체를 연한 초록색으로 칠하고, 줄기 아랫부분은 진한 베이지색으로 칠해요.

④ 초록색으로 잎맥을 그리고, 연한 연두색으로 짧은 선을 그어서 줄기와 잎에 돋은 털을 표현해요.

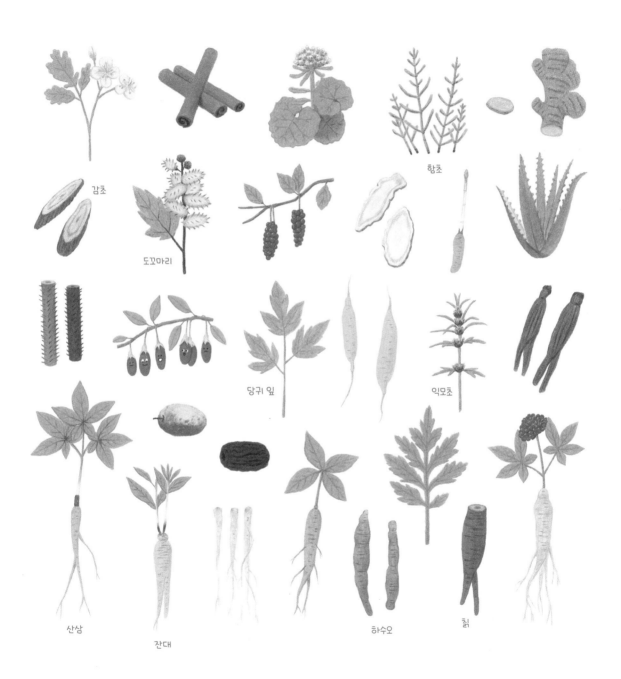

감초

도꼬마리

함초

당귀 잎

익모초

산삼

잔대

하수오

칡

새송이버섯

Color Chart　1083　1093　1080　941　1082　938

❶ 길쭉한 항아리 모양으로 대를 그려요.

❷ 살짝 울룽불룽한 윤곽선으로 갓을 그리고, 진한 베이지색과 고동색을 섞어서 칠해요.

Tip 자연물은 색을 섞어서 칠하면 더욱 사실적으로 표현됩니다.

❸ 진한 갈색으로 갓의 양쪽 끝을 덧칠해요. 주름진 부분에는 전체적으로 진한 베이지색을 칠하되, 대로 내려갈수록 손에 힘을 뺀 채 연하게 칠해요.

Tip 흰색을 조금 섞어서 칠하면 더욱 자연스럽습니다.

❹ 진한 베이지색으로 짧은 선을 그어서 주름을 더 또렷하게 표현해요. 베이지색으로 대에도 얇은 선을 그어서 주름을 표현해요.

Tip 대에 주름을 그릴 때는 최대한 손에 힘을 뺀 채 연하게 그어야 자연스러워요.

양송이버섯

Color Chart　1093　1080　941　946

❶ 모서리가 둥근 직사각형으로 대를 그려요. 양쪽 2/3 지점에서 시작하는 곡선을 둥글게 연결해서 갓을 표현해요.

❷ 대의 끝점에서 지팡이의 손잡이 모양처럼 선을 그어서 갓과 연결해요.

❸ 갓 안쪽을 진한 베이지색과 고동색으로 칠해요.

❹ 갓의 양쪽 끝과 대의 윤곽선을 베이지색으로 연하게 칠하고, 대 아랫부분에 얇은 선을 그어서 주름을 표현해요.

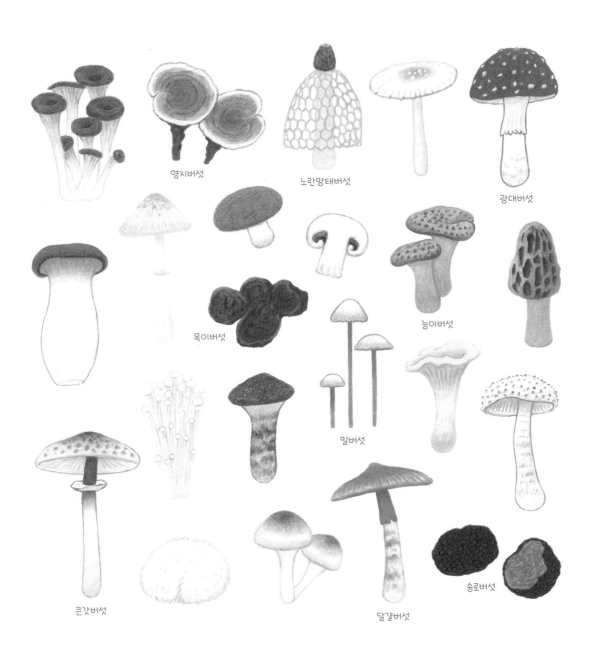

영지버섯

노란망태버섯

광대버섯

능이버섯

목이버섯

밀버섯

큰갓버섯

송로버섯

달걀버섯

단풍잎

Color Chart
922 924

 → → →

① 살짝 도톰한 선으로 잎자루를 그린 다음 그 위에 얇은 선을 연결해서 잎맥을 그려요.

② 1의 잎맥 양쪽에 잎맥을 세 개씩 대칭으로 그려요.

③ 잎맥의 모양에 맞춰서 잎을 그려요.

Tip 잎을 끝까지 그리지 말고 잎맥의 절반 정도까지만 그린 다음 가장자리를 뾰족뾰족하게 그려요.

④ 나머지 잎들도 잎맥의 길이에 맞춰서 그린 다음 연결해요. 전체를 빨간색으로 칠하고, 진한 빨간색으로 잎맥과 잎자루를 덧그어요.

네잎클로버

Color Chart
120 1096 109

 → → →

① 끝이 서로 마주보는 하트를 두 개 그려요.

② 같은 방법으로 하트를 두 개 더 그려서 총 네 개의 잎을 만들어요.

③ 잎을 연한 초록색으로 칠해요.

④ 초록색으로 줄기를 그리고, 잎 가운데에 선을 그어서 잎맥을 표현해요.

Tip 진한 초록색으로 줄기와 잎의 오른쪽과 아랫부분을 덧그으면 더욱 입체감이 살아납니다.

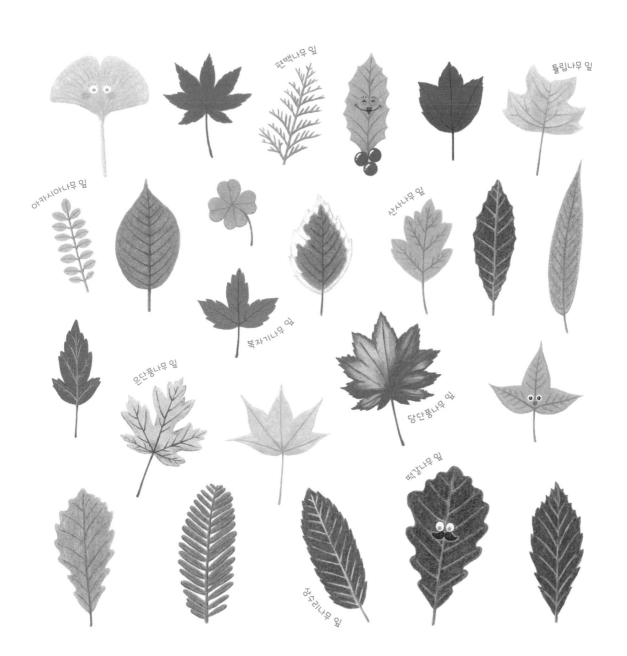

편백나무 잎

튤립나무 잎

아카시아나무 잎

산사나무 잎

복자기나무 잎

은단풍나무 잎

당단풍나무 잎

떡갈나무 잎

상수리나무 잎

콘셉트 페이지

계절을 담은 꽃, 수수한 매력이 돋보이는 과일&채소의 꽃도 눈여겨볼까요?

정말 예쁘게 생겨서 꼭 소개하고 싶었답니다.

하나하나 소담하게 완성할 수 있도록 준비했어요.

밤하늘을 수놓은 별과 행성도, 신비로운 눈 결정체도 함께 그려봐요.

진달래

① 가지를 먼저 그린 다음 가지 끝에 꽃잎이 다섯 장으로 갈 라진 꽃을 그려요.

TiP 꽃잎의 윤곽선을 구불구불하게 그리면 하늘하늘한 느낌을 표 현할 수 있습니다.

② 꽃을 분홍색으로 칠하고, 다 른 가지에도 꽃잎과 꽃봉오 리를 그려요.

③ 진한 분홍색으로 꽃 중심부 와 가장자리를 덧칠하고, 꽃 잎 가운데에 선을 그어요.

④ 자주색으로 중심부에서 뻗 어나오는 얇은 선을 긋고, 끝에 진한 보라색으로 원을 그려서 수술을 표현해요.

TiP 진달래의 수술은 열 개입니다!

튤립

① 줄기를 그린 다음 그 위에 타 원 모양의 꽃잎을 한 장 그 려요.

② 그 옆에 겹쳐진 꽃잎을 한 장 더 그리고, 뒤에 빼꼼 보 이는 꽃잎도 그려요.

③ 꽃잎의 위쪽은 레몬색으로, 아래쪽으로 갈수록 살구색 을 섞어서 칠해요.

TiP 진한 초록색으로 줄기 오른쪽을 얇게 그으면 입체감을 줄 수 있습니다.

④ 얇고 긴 잎과 잎맥을 그려요.

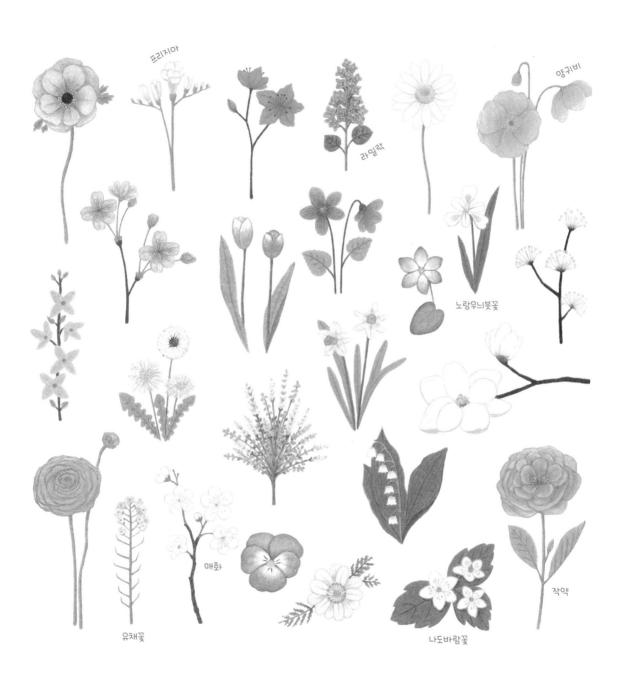

프리지아

라일락

양귀비

노랑무늬붓꽃

매화

유채꽃

나도바람꽃

작약

해바라기

Color Chart

| 1012 | 1002 | 1033 | 943 | 944 | 1005 | 120 | 1096 |

① 갈색과 연한 갈색, 라임색으로 원을 세 개 그린 다음 꽃잎 네 장이 서로 마주보도록 그려요.

② 네 장의 꽃잎 사이에 꽃잎을 두 장씩 더 그린 다음 사이사이에 빼꼼 보이는 꽃잎도 그려요.

③ 전체를 노란색으로 칠해요. 진한 노란색으로 꽃잎의 윤곽선을 덧그리고, 가운데에 세로선을 그어요. 중심부의 원도 윤곽선 색에 맞춰 칠해요.

④ 바탕색보다 진한 색으로 중심부의 원에 작은 원을 빼곡히 그려서 씨앗을 표현해요. 줄기와 잎, 잎맥도 그려요.

섬초롱꽃

Color Chart

| 1019 | 994 | 941 | 946 | 1005 | 911 | 938 |

① 끝이 지팡이의 손잡이 모양처럼 굽은 줄기와 왕관 모양의 꽃받침을 그려요.

② 호롱 모양으로 꽃을 그리고, 진한 고동색으로 줄기 오른쪽을 얇게 그어서 입체감을 줘요.

③ 꽃받침 주변부터 1/2 지점까지 꽃잎에 연한 자주색과 흰색을 섞어서 칠해요.

④ 잎과 잎맥도 그리고, 꽃잎에 선을 세 개씩 그어서 접힌 면을 표현해요.

능소화

쏨바귀꽃

무궁화

산수국

맥문동꽃

수국

금매화

원추리

달맞이꽃

코스모스

① 노란색으로 작은 원을 그린 다음 꽃잎을 네 장 그려요.

Tip 꽃잎의 끝을 톱니 모양처럼 얇게 갈라지도록 그리면 코스모스의 특성이 더욱 잘 표현돼요.

② 네 장의 꽃잎 사이에 꽃잎을 네 장 더 그려서 총 여덟 장을 만든 다음 그 아래에 줄기를 그려요.

③ 꽃 전체를 분홍색으로 칠하고, 중심부로 갈수록 흰색을 덧칠해요. 줄기 한쪽에 얇은 중심선을 먼저 그린 다음 양쪽에 길게 나머지 잎을 그려요.

④ 진한 분홍색으로 꽃잎 가장자리를 덧칠해요. 중심부로 세로선을 긋듯이 칠해요. 잎에도 짧은 선을 그려요.

Tip 초록색으로 잎 오른쪽을 얇게 덧그으면 입체감을 줄 수 있습니다. 진한 황토색으로 수술 아랫부분에 점을 찍듯이 덧칠해요.

울릉국화

① 노란색으로 작은 원을 그린 다음 그 안에 진한 노란색으로 원을 그려요. 길쭉한 꽃잎도 듬성듬성 그려요.

② 꽃잎을 더 그린 다음 그 아래에 줄기와 잎을 그려요.

③ 라임색으로 원 주변을 칠해요. 꽃 중심부에는 라임색을 연하게 칠하고, 꽃잎 끝으로 갈수록 흰색을 연하게 칠해요.

④ 연한 회색으로 꽃잎에 얇은 선을 두 개씩 그어요. 진한 황록색으로 진한 노란색 원 안에 작은 원을 여러 개 그려서 수술을 표현해요.

Tip 진한 황록색으로 줄기 오른쪽을 얇게 덧그으면 입체감을 줄 수 있습니다.

노랑어리연꽃

구절초

뚱딴지꽃

꽃향유

오이풀

흰등백꽃

고마리

메밀꽃

소국

백일홍

동백꽃

Color Chart
916 1012 1013 122 925 120 1096 109 908

① 작은 원을 여러 개 그려서 수술을 표현하고, 구불구불한 윤곽선으로 꽃잎을 세 장 그려요.

Tip 수술을 그릴 때는 먼저 연한 노란색으로 원을 그린 다음 진한 노란색으로 윤곽선을 그어요.

② 사이사이에 꽃잎을 세 장 더 그려요.

③ 꽃 전체를 빨간색으로 칠하고, 뒤쪽에 보이는 꽃잎에 진한 빨간색을 덧칠해서 입체감을 줘요.

Tip 빨간색과 연한 분홍색을 섞어서 꽃잎을 칠하면 더욱 사실적으로 꽃잎을 표현할 수 있습니다!

④ 잎을 그린 다음 다양한 초록색을 섞어서 칠하고, 잎맥도 그려요.

포인세티아

Color Chart
1012 1028 122 925 1096 109 908

① 작은 원을 여러 개 그려서 수술을 표현하고, 잎자루를 길게 뺀 다음 끝에 작은 꽃잎을 그려요.

Tip 황동색으로 수술의 윤곽선을 그어서 또렷하게 보이도록 만들어요.

② 뒤쪽에 더 큰 꽃잎을 겹쳐서 그려요. 꽃잎 윤곽선은 물결 모양으로, 끝은 뾰족한 모양으로 그려요.

③ 1의 작은 꽃잎을 제외한 전체를 빨간색으로 칠하고, 더 진한 빨간색으로 잎맥을 그려요.

④ 잎도 꽃잎과 비슷하지만 매끈한 윤곽선으로 겹쳐서 그린 다음 두 가지 초록색을 섞어서 칠하고, 잎맥을 그려요. 꽃잎 사이의 틈도 초록색으로 칠해요.

Tip 초록색으로 수술의 윤곽선을 덧그으면 더욱 또렷해 보입니다.

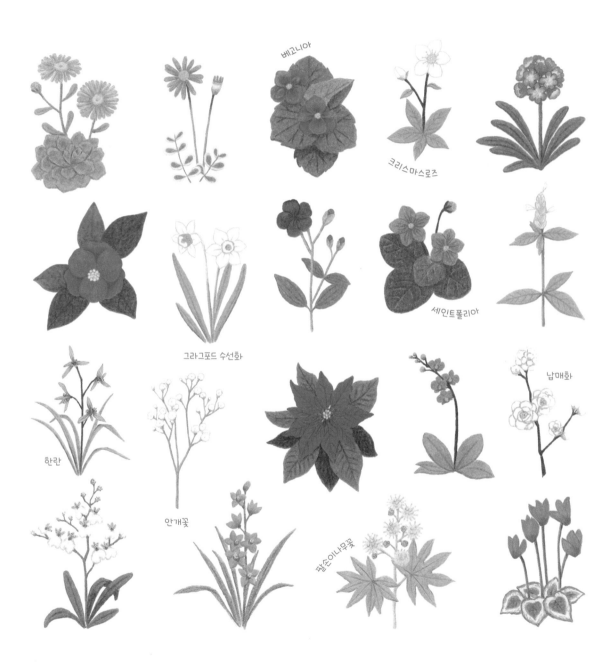

베고니아

크리스마스로즈

그라그포드 수선화

세인트폴리아

한란

안개꽃

납매화

팔손이나무꽃

무꽃

Color Chart
1026 934 956 1008 120 1096 1005 1012 938

① 노란색으로 작은 원을 네 개 그려서 수술을 표현하고, 꽃잎을 네 장 그려요. 줄기도 그려요.

② 연한 초록색으로 꽃봉오리를, 라임색으로 꽃받침을, 연보라색으로 살짝 핀 꽃잎을 그려요.

③ 꽃잎의 절반을 연보라색으로 칠하고, 끝을 보라색으로 덧칠해요. 초록색으로 줄기 오른쪽을 덧칠해요.

TiP 연보라색을 칠한 다음 흰색으로 경계를 살살 덧칠하면 그러데이션 효과를 낼 수 있어요.

④ 손에 힘을 뺀 채 보라색으로 꽃잎에 잎맥을 그려요. 라임색으로 수술의 윤곽선을 덧그려서 더욱 또렷하게 만들어요.

코끼리마늘꽃

Color Chart
1026 995 1078 1096

① 원을 그린 다음 그 아래에 줄기를 그려요.

② 연보라색으로 원 중심부는 빽빽하게, 가장자리로 갈수록 손에 힘을 뺀 채 뾰족하게 칠해요.

③ 원 중심부에 별 모양으로 작은 꽃을 그려요.

④ 나머지도 작은 꽃으로 채우고, 진한 자주색으로 빈 공간 일부를 채우듯 칠해요.

TiP 가장자리로 갈수록 꽃잎의 개수를 줄여요. 중심부에 그린 꽃의 꽃잎이 다섯 장이었으면 가장자리에 그리는 꽃의 꽃잎은 두 장이나 한 장이어야 자연스러워요.

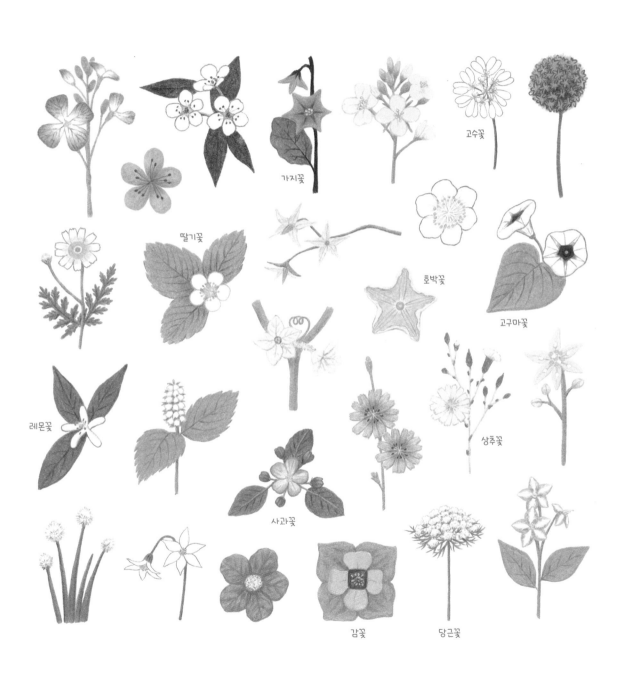

고수꽃

가지꽃

딸기꽃

호박꽃

고구마꽃

레몬꽃

상추꽃

사과꽃

감꽃

당근꽃

지구

Color Chart
1020 1087 1079

 → → →

❶ 하늘색으로 원을 그린 다음 연한 민트색으로 대륙을 그려요.

❷ 윤곽선 색에 맞춰 칠해요.

❸ 진한 하늘색으로 원 오른쪽 아랫부분을 덧칠해서 볼륨감을 줘요.

❹ 진한 하늘색으로 대륙의 윤곽선을 얇게 덧그어서 그림자를 표현해요.

화성

Color Chart
1001 118 1085 943 946

 → → →

❶ 연한 주황색으로 원을 그린 다음 그 안에 작은 원을 여러 개 그려서 움푹 팬 땅을 표현해요.

❷ 베이지색과 연한 주황색, 진한 주황색을 섞어서 전체를 칠하고, 움푹 팬 땅은 진한 주황색으로 칠해요.

TiP 선의 방향을 마구잡으로 칠하면 거친 표면의 느낌을 낼 수 있어요.

❸ 갈색으로 움푹 팬 땅의 왼쪽 상단을 얇게 덧칠해서 패인 느낌을 더욱 강조해요.

❹ 진한 주황색으로 윤곽선 일부를 덧칠하고, 군데군데 점을 찍어요. 깃발도 그려요.

수성

목성

달

북두칠성

바다행성

오리온자리

해왕성

천왕성

눈 결정체 ①

Color Chart 1023 936

❶ 끝이 둥글고 두께가 있는 세로선을 그은 다음 중심부를 지나도록 X자로 선을 그어요.

❷ 각 선의 1/2 지점을 뾰족한 선으로 연결해요.

❸ 선 끝부분에 잎이 붙은 모양으로 짧은 선을 두 개씩 그려요. 중심부와 가까운 선에도 동일한 모양으로 짧은 선을 두 개씩 그려요.

❹ 청회색으로 윤곽선을 덧그어요. 이때 손에 힘을 주었다 빼며 강약을 주면서 그리면 경계가 불명확한 물의 속성이 잘 살아납니다.

눈 결정체 ②

Color Chart 1018 1019 1103 935

❶ 두께가 있는 짧은 세로선을 그은 다음 그 아래에 꼭짓점이 여섯 개인 별을 그려요.

❷ 별의 움푹 파인 부분에 짧은 선을 그은 다음 그 위에 진한 하늘색으로 선을 연장해서 그어요.

❸ 선 끝부분에 잎이 붙은 모양으로 짧은 선을 두 개씩 그리고, 별의 윤곽선도 덧그어요.

❹ 잎 모양처럼 그은 선 아래에 동일한 모양으로 조금 더 긴 선을 두 개씩 그려요. 깜찍한 눈과 볼 터치를 그려요.

자연물을 더욱
사실적으로 그려요

계절이 바뀜에 따라 다채롭게 변화하는 자연의 모습은 정말 아름다워요. 색감도, 형태도 다양하고 풍부해서 그림에 담아보고 싶은 마음이 새록새록 돋아납니다. 하지만 말 그대로 '자연'인 만큼 종이에 옮겨서 그리기가 무척 까다롭고 어렵죠. 그런 자연물의 풍부한 색감을 표현하는 방법, 복잡한 자연물도 단순하게 그리는 노하우를 설명할게요! 차근차근 따라 그리다 보면 금방 익숙해질 거예요.

1. 계절감을 생생하게 표현하는 컬러 선택하기

봄, 여름, 가을, 겨울… 계절을 떠올리면 바로 생각이 나는 대표적인 색들이 있죠. 봄은 막 돋아나는 새싹의 연두색, 여름은 시원하게 펼쳐진 바다의 파란색처럼 말이에요. 가을은 어떤 색이 떠오르나요? 따뜻하게 물드는 낙엽의 갈색, 빨간색, 노란색이 떠오르죠. 온 세상이 하얗고 투명해진 느낌을 주는 눈 내리는 겨울은 색을 선택하기 조금 까다로워요. 이럴 때는 연한 회색과 하늘색을 사용하면 눈과 얼음을 손쉽게 표현할 수 있답니다.

각 계절마다 주변을 둘러보고 어떤 색이 보이는지 찬찬히 관찰해보세요. 금방 어떤 색이 그 계절을 대표하는지 찾을 수 있을 거예요. 아래에서 계절별로 어울리는 색을 참고해도 좋아요(프리즈마 색연필 기준).

봄의 색

915 Lemon Yellow	928 Blush Pink	929 Pink	989 Chartreuse	912 Apple Green

여름의 색

1086 Sky Blue Light	1024 Blue Slate	1079 Blue Violet Lake	1022 Mediterranean Blue	920 Light Green

가을의 색

940 Sand	1034 Goldenrod	1080 Beige Sienna	941 Light Umber	944 Terra Cotta

겨울의 색

1023 Cloud Blue	1068 French Grey 10%	1050 Warm Grey 10%	1060 Cool Grey 20%	936 Slate Grey

2. 두 가지 이상의 색을 섞어서 칠하기

여러 가지 색을 섞어서 칠하면 자연물이 본래 지닌 풍성한 색감을 표현할 수 있어요. 또한 기존에 없던 색연필의 색상도 만들어낼 수 있답니다. 특히 잎의 색이 초록색에서 붉은색으로 바뀌는 가을의 나뭇잎에 두 가지 이상의 색을 섞어서 칠하는 이 방법을 사용하면 좋아요.

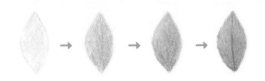

☞ 활용 예시

3. 흰색을 섞어서 경계를 자연스럽게 만들기

꽃잎을 자세히 관찰해보세요. 한 장의 꽃잎이어도 한쪽은 짙고, 다른 쪽으로 갈수록 옅어지는 경우가 많을 거예요. 마치 그러데이션된 것처럼요. 이렇게 그러데이션된 색의 경계를 자연스럽게 칠해줘야 돼요. 이때 흰색 색연필을 사용하면 됩니다. 먼저 칠해둔 색 위에 흰색을 조금씩 살살 덧칠해서 경계를 자연스럽게 만들어요.

연보라색으로 칠한 경계 부분에 흰색을 덧칠해서
경계선을 자연스럽게 그러데이션해요.

☞ 활용 예시

4. 둥글게 굴리며 칠하기

나무를 그릴 때 나뭇잎을 하나하나 묘사해야 할지 고민해본 적이 있지요? 흐드러진 나뭇잎을 하나하나 그리는 것은 어려워요. 다행히 쉬운 방법이 있어요. 뭉쳐 있는 나뭇잎을 그릴 때는 색연필을 둥글게 굴리면서 덩어리로 칠하면 돼요! 몽글몽글한 알갱이들이 한데 모인 것처럼 칠하고, 칠한 색보다 더 진한 색으로 덧칠하면 입체감이 살아나서 풍성한 나뭇잎이 된답니다.

☞ 활용 예시

일러스트를

더욱 예쁘게!

숫자와 글자

평범한 숫자와 알파벳, 한글도 여러 가지 스타일로 장식할 수 있어요.

글씨 모양에 맞춰 요소를 넣어 장식하거나

요소를 변형해서 글씨 형태로 그리는 것도 좋아요.

한 글자, 한 글자가 특별해질 거예요.

2(요소로 장식하기)

Color Chart　1012　942　120　1096　1103　1028　1094

❶ 꽃이 들어갈 자리를 비워둔 채 숫자 2를 퐁퐁하게 그려요.

❷ 하늘색으로 작은 원을 두 개 그린 다음 노란색으로 꽃잎을 그려요.

❸ 연한 초록색으로 잎을 그리고, 숫자 2를 황동색으로 칠해요.

❹ 황토색으로 꽃잎의 윤곽선을 덧긋고, 초록색으로 잎맥을 그려요.

Tip 잎과 숫자가 맞닿는 부분을 진한 황동색으로 칠하면 그림자를 표현할 수 있습니다!

2(변형한 형태로 그리기)

Color Chart　120　1096　109　1072

❶ 숫자 2와 비슷한 형태로 줄기와 잎을 그려요.

❷ 줄기에 거꾸로 늘어진 꽃을 그려요.

❸ 잎을 초록색으로 칠하고, 줄기 한쪽을 얇게 덧칠해서 입체감을 줘요.

❹ 진한 초록색으로 잎맥을 그리고, 꽃을 흰색 젤리펜으로 깔끔하게 칠해요.

1 2 3 4 5

6 7 8 9 0

1 2 3 4 5

6 7 8 9 0

M

 → → →

❶ 연한 초록색으로 모서리가
둥근 M자를 그려요.

TIP 위쪽 윤곽선은 연하게 그려요.

❷ 회색으로 눈이 쌓인 모습과
내리는 눈을 그려요.

❸ 산을 연한 초록색으로 칠하
고, 초록색으로 오른쪽과 눈
쌓인 부분 아래를 덧칠해서
입체감을 줘요.

❹ 진한 초록색으로 짧은 선을
그어서 나무의 느낌을 표현
하고, 눈이 쌓인 부분에 귀
여운 얼굴을 그려요.

S

❶ 연한 연두색으로 S자를 그
리고, 가운데에 갈색으로 손
에 힘을 주었다 빼며 강약을
주면서 S자 선을 그어요.

❷ S자 선을 따라 아이보리색
과 진한 베이지색으로 작은
원을 듬성듬성 그려서 방울
을 표현하고, 연한 초록색으
로 잎맥도 듬성듬성 그려요.

❸ 잎맥을 따라 두 가지 초록색
을 섞어서 촘촘하게 잎을 그
려요.

❹ 나머지 공간에도 잎을 그려
서 촘촘하게 채워요. 진한
초록색으로 방울 주변을 덧
칠하고, 흰색 젤리펜으로 점
을 콕콕 찍어서 장식해요.

TIP 가장자리를 똑바르지 않게 채
워야 자연스러워요.

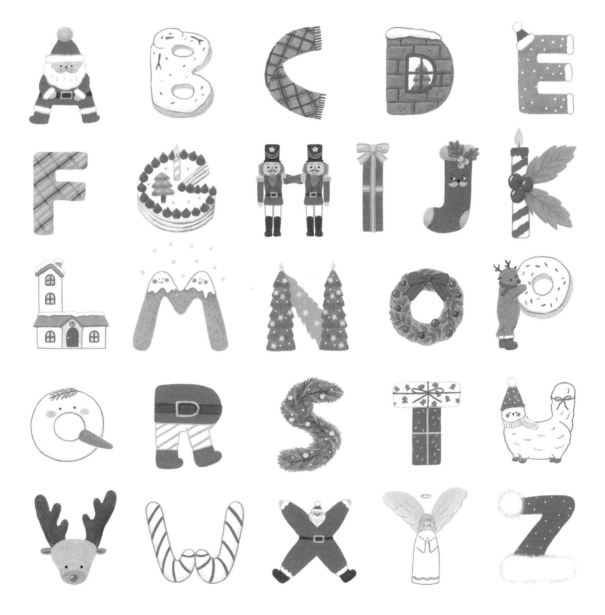

e

Color Chart

916 1026 1008 1089 120 1096 109

❶ 끝에 꽃이 들어갈 자리를 비워둔 채 아주 얇게 e를 써요.

❷ 끝에 노란색으로 원을 그린 다음 연한 보라색으로 길쭉한 꽃잎을 여러 장 그려요. 보라색으로 꽃잎의 윤곽선을 덧그어요.

❸ 연한 연두색으로 e를 따라 짧은 선을 다닥다닥 그어서 솜털을 표현해요.

❹ 진한 초록색으로 쌀알 모양의 잎을 듬성듬성 그리고, 잎맥을 표현해요.

c

Color Chart

1072 935

❶ 회색으로 얇게 c를 써요.

❷ 윤곽선을 연결해서 c를 두껍게 만들어요.

❸ 구불구불한 윤곽선으로 얼룩무늬를 그려요.

❹ 얼룩무늬를 검은색으로 칠해요.

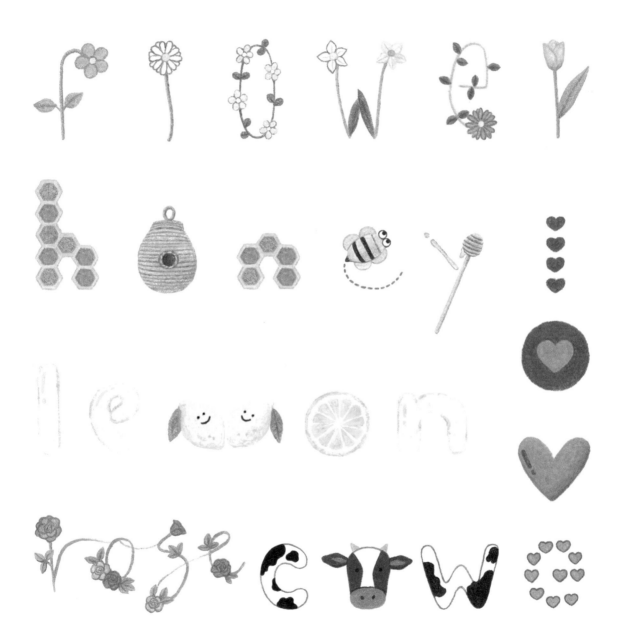

통통한 글씨

Color Chart
1086 936

❶ 연한 하늘색으로 두껍게 'CLOUD'를 써요.

❷ 윤곽선을 따라 구름 모양으로 선을 덧그어요.

❸ 전체를 연한 하늘색으로 칠하고, 청회색으로 C의 윤곽선에 반원을 연결해서 덧그어요.

❹ 나머지 윤곽선에도 반원을 덧그어요.

세리프체

Color Chart
1074

❶ 얇게 'MONDAY'를 써요. 최대한 높이를 일정하게 맞춰요.

❷ 글자의 획 일부를 조금 더 두껍게 덧그어요.

❸ O를 제외한 모든 글씨의 획이 끝나는 부분에 짧은 가로선을 그어요.

❹ 짧은 가로선과 글자의 모서리를 자연스럽게 연결해요.

둥근 글씨

윤곽선을 그린 글씨

펭귄

Love

영어 필기체

독서

무지개

여러 색으로 쓴 글씨

 ☺

오늘

MONDAY

호수

그림자를 넣은 글씨

강아지

명암을 넣은 글씨

HEART

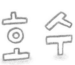

장식 이미지

다이어리에 쓰기 유용하고 그리기 쉬운 그림과

기호, 이모티콘, 말풍선, 표지판, 패턴 등을 모았습니다.

간단하지만 그림의 완성도를 한껏 높일 수 있어요.

모든 그림의 가장 기본이 되어주는 도형 그리기도 연습해요.

구

Color Chart 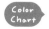 916 1012 942

 → →

❶ 노란색으로 원을 그려요.

❷ 전체를 꼼꼼하게 칠해요.

❸ 진한 노란색으로 빛을 덜 받는 오른쪽 아랫부분을 어둡게 덧칠해서 입체감을 줘요.

TiP 그림을 그릴 때는 일반적으로 왼쪽 상단에서 빛이 비춘다고 가정합니다.

❹ 황토색으로 원의 2/3 지점을 덧칠해요.

TiP 땅과 맞닿는 오른쪽 아랫부분에는 반사광이 생기니, 조금 밝게 칠하는 것이 자연스럽습니다!

정육면체

Color Chart 1084 1028

 → → →

❶ 마주보는 변이 평행하는 사각형을 그려요.

❷ 꼭짓점에서 수직으로 선을 긋고 밑부분을 서로 연결해서 정사각형을 만들어요.

❸ 옆면도 2와 동일한 방법으로 선을 그어서 연결해요.

❹ 전체를 칠해요. 안쪽에 선을 그어서 투명한 정육면체를 표현해요.

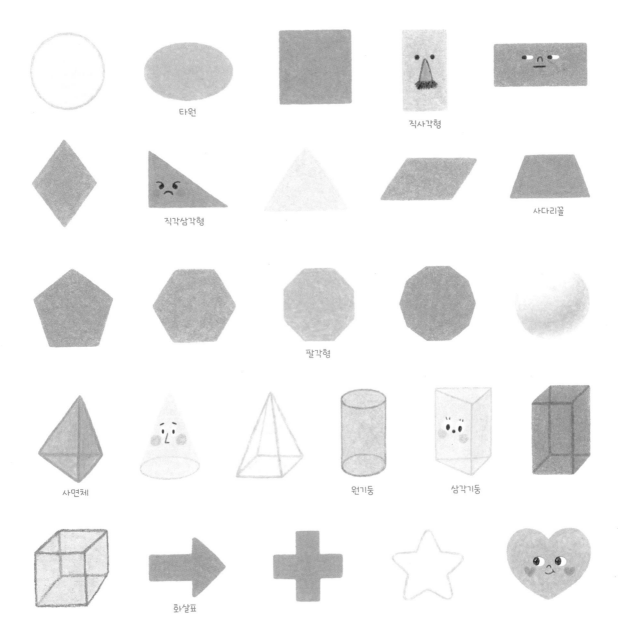

타원

직사각형

직각삼각형

사다리꼴

팔각형

사면체

원기둥

삼각기둥

화살표

슬픔

 → →

❶ 원으로 얼굴을 그려요. 처진 눈을 그린 다음 그 아래에 구불구불한 모양으로 눈물을 그려요.

❷ 얼굴과 눈물은 서로 다른 하늘색으로 칠해요.

❸ 파란색으로 눈물의 윤곽선을 덧그어요.

𝑇𝑖𝑃 선의 두께가 일정하지 않아야 자연스럽습니다!

❹ 검은색으로 슬퍼하는 눈과 입을 그려요.

어지러움

 → → →

❶ 원으로 얼굴을 그려요. 머리 위에 연한 노란색으로 긴 타원을 겹쳐서 그리고, 벌어진 입도 그려요.

❷ 얼굴 아래는 노란색으로, 위는 주황색으로 칠해요. 노란색으로 겹치는 부분을 덧칠해요. 입 안은 주황색으로, 가장자리는 빨간색으로 칠해요.

❸ 머리 위에 그린 타원에 빨간색, 주황색, 노란색, 초록색, 파란색, 보라색을 순서대로 덧칠해요. 타원 주변에 크기가 다른 별을 그려요.

❹ 눈썹과 회오리 모양의 눈을 그리고, 빨간색으로 볼 터치를 그려요.

어리둥절

놀람

한숨

윙크

추움

짜증

행복

피곤함

곰돌이

Color Chart 140 1034 947

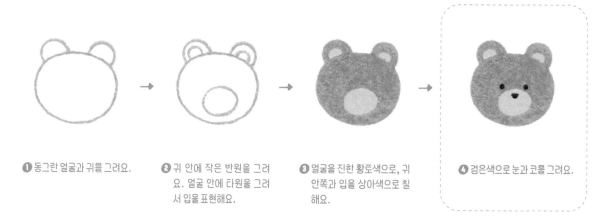

❶ 동그란 얼굴과 귀를 그려요.

❷ 귀 안에 작은 반원을 그려요. 얼굴 안에 타원을 그려서 입을 표현해요.

❸ 얼굴을 진한 황토색으로, 귀 안쪽과 입을 상아색으로 칠해요.

❹ 검은색으로 눈과 코를 그려요.

커피

Color Chart 1093 1080 908 1072 938

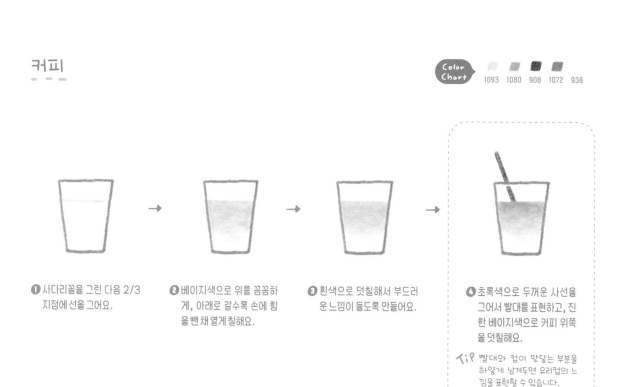

❶ 사다리꼴을 그린 다음 2/3 지점에 선을 그어요.

❷ 베이지색으로 위를 꼼꼼하게, 아래로 갈수록 손에 힘을 뺀 채 열게 칠해요.

❸ 흰색으로 덧칠해서 부드러운 느낌이 들도록 만들어요.

❹ 초록색으로 두꺼운 사선을 그어서 빨대를 표현하고, 진한 베이지색으로 커피 위쪽을 덧칠해요.

Tip 빨대와 컵이 맞닿는 부분을 하얗게 남겨두면 유리컵의 느낌을 표현할 수 있습니다.

반짝반짝

종이 꽃가루

축하

스마일

자동차(여행)

하트

리본 장식

쇼핑

액자형 아웃라인

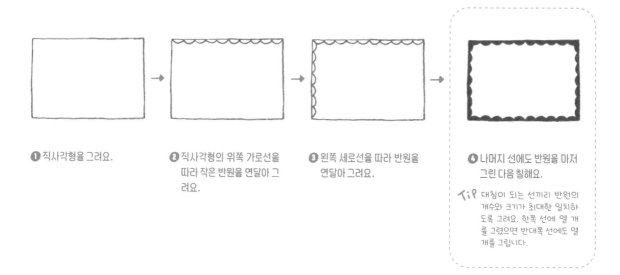

❶ 직사각형을 그려요.

❷ 직사각형의 위쪽 가로선을 따라 작은 반원을 연달아 그려요.

❸ 왼쪽 세로선을 따라 반원을 연달아 그려요.

❹ 나머지 선에도 반원을 마저 그린 다음 칠해요.

TiP 대칭이 되는 선끼리 반원의 개수와 크기가 최대한 일치하도록 그려요. 한쪽 선에 열 개를 그렸으면 반대쪽 선에도 열 개를 그립니다.

점선형 아웃라인

Color
Chart

914	1012	1002	1028	120	1096	1099

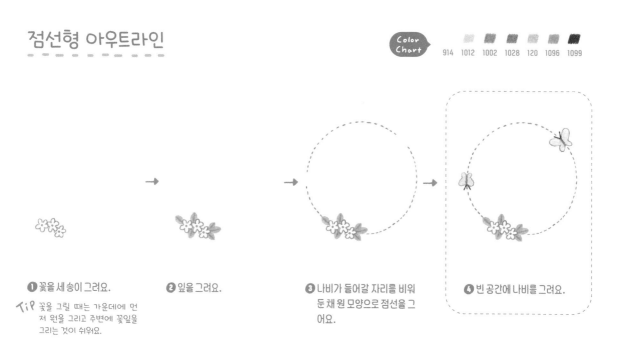

❶ 꽃을 세 송이 그려요.

TiP 꽃을 그릴 때는 가운데에 먼저 원을 그리고 주변에 꽃잎을 그리는 것이 쉬워요.

❷ 잎을 그려요.

❸ 나비가 들어갈 자리를 비워 둔 채 원 모양으로 점선을 그어요.

❹ 빈 공간에 나비를 그려요.

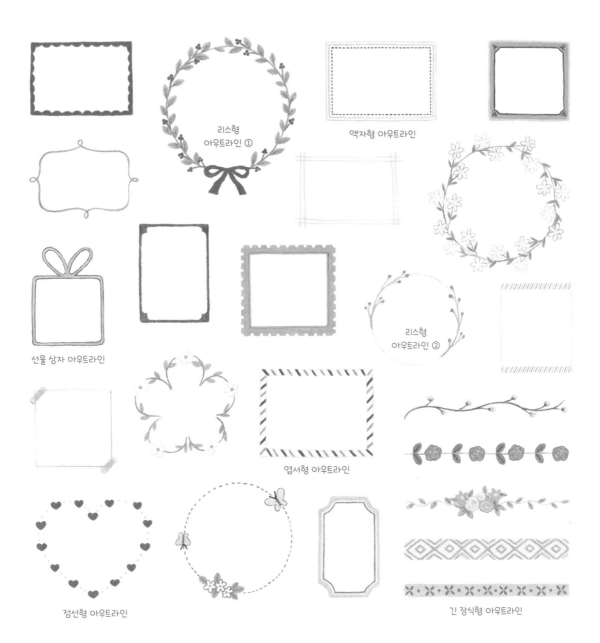

리스형
아우트라인 ①

액자형 아우트라인

선물 상자 아우트라인

리스형
아우트라인 ②

엽서형 아우트라인

점선형 아우트라인

긴 장식형 아우트라인

구름 모양 말풍선

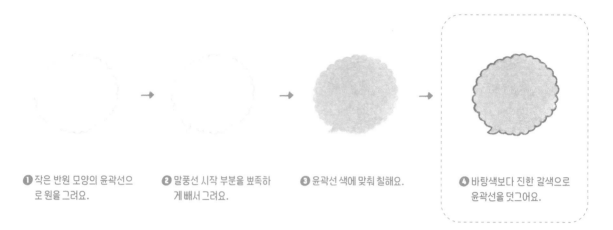

❶ 작은 반원 모양의 윤곽선으로 원을 그려요.

❷ 말풍선 시작 부분을 뾰족하게 빼서 그려요.

❸ 윤곽선 색에 맞춰 칠해요.

❹ 바탕색보다 진한 갈색으로 윤곽선을 덧그어요.

박스 모양 말풍선

 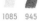

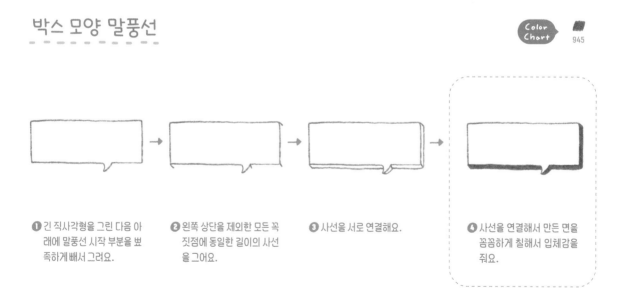

❶ 긴 직사각형을 그린 다음 아래에 말풍선 시작 부분을 뾰족하게 빼서 그려요.

❷ 왼쪽 상단을 제외한 모든 꼭짓점에 동일한 길이의 사선을 그어요.

❸ 사선을 서로 연결해요.

❹ 사선을 연결해서 만든 면을 꼼꼼하게 칠해서 입체감을 줘요.

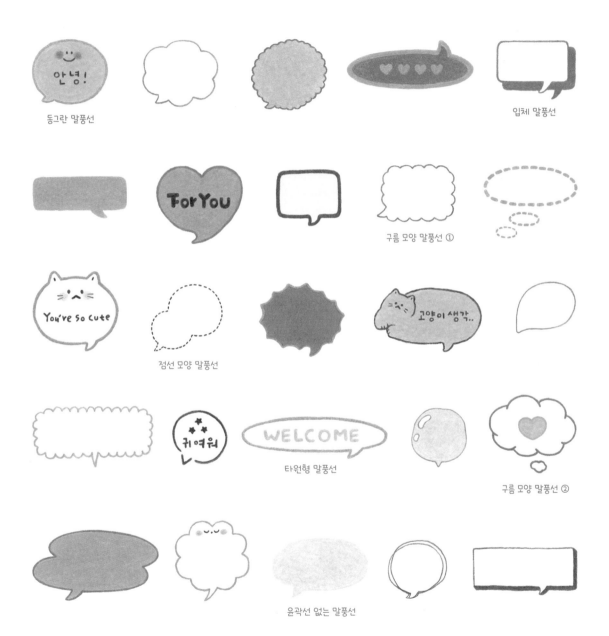

동그란 말풍선

입체 말풍선

구름 모양 말풍선 ①

점선 모양 말풍선

타원형 말풍선

구름 모양 말풍선 ②

윤곽선 없는 말풍선

횡단보도

Color Chart
1012 122 935

 → → →

❶ 빨간색과 노란색으로 모서
리가 둥근 삼각형을 그려요.

❷ 윤곽선 색에 맞춰 칠하고,
삼각형의 기울기에 맞춰 사
다리꼴을 네 개 그려서 횡단
보도를 표현해요.

TiP 삼각형을 칠할 때는 먼저 밝
은 색인 노란색을 칠한 다음
빨간색을 칠해야 번지지 않
아요.

❸ 검은색으로 얼굴과 몸통을
그려요.

❹ 걸어가는 자세로 팔과 다리
를 그려요.

주차금지

Color Chart
122 1022

 → → →

❶ 원을 그린 다음 그 안에 두꺼
운 원을 그려요.

❷ 파란색으로 '주차금지'를 입
체적으로 써요.

❸ 글씨 쓴 부분을 비워둔 채 빨
간색으로 두껍게 대각선을
그어요.

❹ 파란색으로 여백을 칠해요.

TiP 흰색 젤리펜으로 글씨를 칠하
면 더욱 깔끔해져요.

회전 교차로 도로 폭이 좁아짐

강변도로 야생동물 보호

우좌로 이중 굽은 도로

최저속도제한 차중량제한

유턴

깅엄 체크

Color Chart
1018 1017

❶ 정사각형을 그린 다음 일정한 간격으로 세로선을 두껍게 그어요.

❷ 일정한 간격으로 가로선도 두껍게 그어요.

❸ 탁한 보라색으로 가로선과 세로선이 겹치는 부분을 칠해요.

❹ 탁한 보라색 부분을 덧칠해서 또렷하게 만들어요.

레오파드

Color Chart
914 942 1034 947

❶ 정사각형을 그린 다음 진한 황토색으로 다양한 크기의 원을 그려요.

❷ 진한 고동색으로 원의 윤곽선을 칠해서 수술이 없는 꽃 모양의 무늬를 만들어요.

Tip 일정하지 않은 크기와 모양으로 그리고 칠해야 무늬가 자연스러워요.

❸ 여백을 황토색으로 칠해요.

❹ 크림색으로 여백을 군데군데 덧칠하고, 진한 고동색으로 무늬를 덧칠해서 또렷하게 만들어요.

체스판무늬

스트라이프

모눈지무늬

물결무늬

벌집무늬

아가일 체크

다이어리
꾸미기

평범했던 일상도, 특별했던 여행도 직접 기록으로 남긴다면 또렷한 기억으로 남고 그 순간들이 더욱 특별해집니다. 책에서 소개하는 다양한 주제의 일러스트를 활용하고 조합해서 나만의 기록을 남겨 봐요. 언제든 추억을 되새기며 즐거웠던 경험을 꺼내볼 수 있을 거예요.

[먼슬리 다이어리]

그날 있었던 일을 아주 간단한 그림으로만 표현해도 다이어리를 예쁘게 꾸밀 수 있답니다! Chapter 10에서 소개한 '꾸미기 좋은 간단한 그림' 페이지를 참고해서 그리면 어렵지 않아요.

☞ 활용한 그림

January 1

Sun	Mon	Tue	Wed	Thu	Fri	Sat
1 Happy New Year	2	3 파우치 샘플 추가 제작	4	5 저녁 운동 배드민턴	6	7 집콕..
8 연남동 나들이	9 택배 발송	10 동대문 원단 조사	11	12 가족여행~포항!	13	14
15	16	17 부가세 신고 필수!	18	19 저녁 운동 배드민턴	20 작업실 월세 내는 날	21
22 설날	23	24 대체공휴일	25	26 택배 발송	27	28 한강 자전거
29 남산갔다가 명동에서 칼국수	30 독후감 제출일	31 벌써 1월 말이라니..				

[여행의 기록]

여행지에서 만난 멋진 풍경, 맛있는 음식, 소중했던 시간들을 작은 그림과 함께 기록해보세요. 기억들이 더욱 선명해집니다. 배치를 어떻게 해야 할지 고민이라면 우선 탑승권을 가운데에 붙여봐요. 벌써 공간이 확 채워진 느낌이 들죠? 그러고 나서 작은 아이콘 같은 느낌으로, 기억하고 싶은 그림 몇 개를 주변에 그려요. 그림 옆에 짧은 일기 형식으로 그때 느꼈던 점을 쓰면 꽉 채워진 느낌으로 여행 기록을 꾸밀 수 있어요.

☞ 활용한 그림

New Zealand

BOARDING PASS

ICN ——— AKL

12A

Kiwi

Milford Sound

크리스마스와 새해를 뉴질랜드에서 맞이했다.
스카이타워를 바라보며 타국인과 함께 다 같이
카운트다운을 외치는데, 왠지 모르게 울컥했다.
정확한 이유를 알 수는 없지만 타지에서 새해를
맞이했다는 설렘과 가장 친한 친구들과 그 순간을
함께할 수 있었다는 것에 뭔가 행복해서
그랬던 것 같다.

뉴질랜드에서만 볼 수 있
다는 키위를 보고 싶었
는데, 키위는 현지인들도
보기 어렵다고 한다..
아쉬운 마음에 귀여운 키위 인형을 사 왔다!

뉴질랜드는 양들이 참
자유롭게 자라는 것 같다.
들판 곳곳에서 양들이 여유롭게
서성이거나 잠을 자고 있는데
보기만 해도 힐링이었다.

하지만 생각보단 엄~청 맛있지는
않았던 양고기... 먼저와 초록입 홍합은
굉장히 맛있었다!!!

영화 '반지의 제왕' 촬영지인 호비튼 마을!
여긴 개별관람이 불가해서 투어 예약을 꼭
해야 한다. 금방이라도 호빗들이 튀어나올 것 같이
영화 속 장면과 똑같다! 동화 속 세상 같고,
아기자기하게 잘 꾸며져 있다. 생각보다 애우
넓어서 웅장한 느낌도 들었다.

뉴질랜드의 크리스마스 트리라고
불리는 <포후투카와> 라는 나무인데,
크리스마스 시즌에 가서 그런지
가는 곳마다 이 나무가 보였다.
실제로 보면 화려하고 예뻐서
인터넷으로 나무 이름까지 찾아봤다.

뉴질랜드 풍경 중 가~장 아름다웠던 테카포 호수!
연보라색 꽃 루피너스와 어우러지는 청량+에메랄드빛
너무 예뻤던 호수. 때마침 이 꽃이 피는 시즌이라서
더 아름다운 장면을 감상할 수 있었다!

뉴질랜드 가면 기념품으로
꼭 사 온다는 마누카꿀...
왕창 사 왔다.

유람선 타고 투어했던 밀포드 사운드!!
이렇게 광활한 대자연의 모습을 본 적이
없어서 정말 놀랐다 있었었다.

나만의 굿즈
만들기

색연필로 그린 일러스트를 활용해서 세상에 하나뿐인 굿즈를 만들어볼까요? 특별한 날에 주는 선물을 내가 그린 일러스트 포장지로, 마스킹테이프로 더욱 특별하게 만들 수 있어요. 종이에 그린 일러스트를 스캔해서 포토샵으로 굿즈를 만들어봐요.

[포장지]

서로 어울리는 그림들을 이리저리 배치해보고, 그것을 다시 반복해서 패턴을 만들면 멋진 포장지가 완성됩니다! 크기를 다르게 만들거나 일러스트를 반전하면 더욱 재있는 패턴을 만들 수 있어요.

① 핼러윈 데이

☞ 활용한 그림

☞ 완성한 핼러윈 데이 포장지

② 크리스마스

☞ 활용한 그림

☞ 완성한 크리스마스 포장지

일러스트 2~4개를 골라 일정한 간격으로 반복해서 넣기만 하면 마스킹테이프가 완성됩니다! 조금 단조롭다 싶으면 기울기를 살짝 바꾸는 것만으로도 새롭게 보이는 변화를 줄 수 있어요. 마스킹테이프는 일반적으로 15mm 정도로 폭이 좁기 때문에 정교하고 복잡한 그림보다는 비교적 단순한 그림을 사용해서 제작하는 게 좋습니다. 너무 복잡한 그림은 크기가 작아졌을 때 오히려 지저분해 보일 수도 있고, 실제로 디테일이 잘 보이지 않을 수도 있기 때문이에요. 그래도 마스킹테이프를 꾸미고 싶다면 곳곳에 작은 점들을 찍어보세요. 완성도를 더욱 높일 수 있습니다!

① 핼러윈 데이

② 크리스마스

③ 생일

happy
birthday

ᴇᴍ 람지의 ᴍᴇ
처음 시작하는
색연필 일러스트
4000

초판 1쇄 발행 2022년 12월 22일

지은이 람지(이예지)
펴낸이 김영조
책임편집 김희현
콘텐츠기획팀 정은아, 김희현
디자인팀 정지연
마케팅팀 김민수, 구예원
경영지원팀 정은진
펴낸곳 싸이프레스
주소 서울시 마포구 양화로7길 44, 3층
전화 (02)335-0385/0399
팩스 (02)335-0397
이메일 cypressbook1@naver.com
홈페이지 www.cypressbook.co.kr
블로그 blog.naver.com/cypressbook1
포스트 post.naver.com/cypressbook1
인스타그램 싸이프레스 @cypress_book
　　　　　　싸이클 @cycle_book
출판등록 2009년 11월 3일 제2010-000105호

ISBN 979-11-6032-164-7　　13650